La science sauvage de poche
03

民藝のインティマシー
「いとおしさ」をデザインする
Intimité de MINGEI

鞍田崇
Takashi Kurata

イントロダクション
中沢新一

明治大学出版会

Contents

イントロダクション　民藝の新しい哲学　中沢新一　iv

プロローグ　民藝をめぐる旅　1

第1章 Sympathy 民藝への共感　11

「ふつう」から考える／民藝をめぐる環境の変化 1. 社会／
民藝をめぐる環境の変化 2. ライフスタイル／
民藝をめぐる環境の変化 3. 投票放棄／
民藝をめぐるさまざまな共感

第2章 Concept 民藝の思想　43

民家・民具・民藝／民俗学と民藝／アーツ&クラフツと民藝／
モダニズムと民藝／民藝のロジック／価値の相対化／
共有の世界／偉大なる平凡／茶と民藝

第3章 Mission 民藝の使命　95

藤井厚二・柳宗悦・和辻哲郎／民藝館という建物／堀口捨己の「真実なもの」とは／建築・工芸・思索から「自然」をとらえる／一八八九年のパリ万博／「平凡」の難しさ／パリ万博vs大阪万博／自然に帰ればいいのか／住まうことを学び直す／上田恒次と一枚の図面／生き抜く力＝サヴァイヴァビリティ

第4章 Commitment 民藝の実践　157

生活意識の高まりの変化／社会意識の高まりの変化／民藝の両義性／「いとおしさ」をデザインすること／無数の小さな矢印の時代／民藝と死／無数の名も無き職人達の亡き霊へ／「デザイン」の曲がり角／デザインと死／HowからWhyへ

エピローグ 「いとおしさ」を求めて　206

凡例・書誌

索引　i

introduction
Shinichi Nakazawa

民藝の新しい哲学

　この本の中で鞍田さんは、民藝を「インティマシー（intimacy）」という概念からとらえなおすという試みに、取り組んでいる。この言葉は、相手との親密な関係を言い表す英語表現で、それを鞍田さんは「いとおしさ」という、相手を抱きとめたいほどの強い感情をこめた日本語に訳している。民藝の本質をこういう概念でとらえようとしたのは、じつは鞍田さんがはじめてである。私はこの着眼に、とても現代的なものを感じる。

　ウィリアム・モリスや柳宗悦が、「フォーク・クラフト」や「民藝」という真新しい思想をかかげて登場した時代は、「生産」が資本主義の本質をあらわしていた。資本主義というシステムでは、自然素材から人間の労働力にいたるまで、あらゆるものが商品化していく。商品はお金で交換されるものであるから、モノと人間の間にはいっさいインティメイトな

つながりは発生しない。工場労働者の前には、そういうまるで自分になじみのない素材が置かれ、その素材を加工して、自分の内的衝動とは無関係な「売れる商品」をつくらなくてはならない。民藝運動が登場した時代、生活用品の生産現場においては、モノと人間のインティマシーな関係などは、むしろ無用なものでしかなかった。

そういう時代に、民藝運動はおもに生産現場での、モノと人間の間のインティマシーを取り戻そうとする運動としてはじまった。そのため、柳宗悦たちによって表現された民藝思想は、どちらかというと創作ないし創造の現場において、民藝作家のとるべき創作の姿勢や作品の生産の問題に集中していた。そこではモノと人間のインティメイトなつながりのことなどは、むしろ自明な前提となっていた。

ところがそれから数十年ものちの時代に、民藝の重要性に気がついた鞍田さんのような若い哲学者たちは、資本主義のドラスティックな変容を体験したのちに、民藝の本質も変化したことに気づかざるをえなかったのである。資本主義の中心は、生産から消費に移ってきた。均質な製品を大量に生産する資本主義から、消費者の選好や嗜好に関する情報が企業にとって最大の関心事となる消費資本主義への、ラジカルな変容が

おこった。企業と消費者を広告とデザインが媒介し、消費者が生産に影響力を行使する。そのような時代に、初期の段階にあった資本主義にたいする対抗文化であった民藝運動は、これまでのままの思想では、博物館の中で静かに美しく眠りこけていくだけの存在になってしまうだろう。

「生活工藝」とも言われる現代の民藝においては、モノと人間の間に形成されるインティマシーな関係は、もはや自明の前提ではない。感覚の微細な局所から惑星的大域にいたるまで、あらゆるモノを人間から引き離し、商品につくりかえていくシステムの力の及ばない領域のほうが、少なくなってしまっている。そういう現代に、「民藝の本質はインティマシーである」と宣言することの意義は大きい。

モノと人間の間の、いや、世界と人間の間のインティメイトな関係をつくりだすことのできる能力をもったものを、「民藝」と認定してみよう。ここから新しい一歩がはじまる。民藝の新しい哲学、それはこれから先に社会システムの全体が変容していく、その変容の本質を先取りして表現することをめざしている。その意味で、これはりっぱな「実践の哲学」なのである。

プロローグ　民藝をめぐる旅

もう二年余り前になりますが、『〈民藝〉のレッスン　つたなさの技法』(フィルムアート社)という本を出しました。本の帯には、人類学者で明治大学野生の科学研究所長の中沢新一さんの言葉が掲げられています。

「3・11」以降の日本において、民藝というのはひとつの灯台になるんじゃないかと思っています。

この本には、中沢さんと私との対談が収録されており、その中でもとりわけ力強い言葉ということで、担当の編集者さんが選ばれました。対談は、明治大学野生の科学研究所で、研究所開設直後に行われました。二〇一一年の夏。いうまでもなく、それは東日本大震災直後のことでもありました。

『〈民藝〉のレッスン　つたなさの技法』

鞍田崇+編集部編(フィルムアート社、二〇一二)。執筆者は以下の通り(五〇音順)。岩井美恵子、白鳥誠一郎、杉浦美紀、鈴木禎宏、高橋理子、多々納真、塚本由晴、長尾智子、中沢新一、新見隆、西野華子、橋本和美、服部滋樹、濱田琢司、森孝一、森谷美保、諸山正則。

そういうタイミングも念頭に置いた企画でしたし、ただ過去の民藝をなぞるというふうにはしたくはなかった。本書の読者の方々の多くが民藝に関心をお持ちだと思います。みなさんがそうであるように、現在あらためて民藝に対する関心が高まっています。でも、なぜでしょう。この「なぜ」に衝き動かされながら、民藝に寄せられている共感の内実を問うことが『〈民藝〉のレッスン』の趣旨でした。民藝の「解説」ではなく、民藝から何が学べるか、何を学ぶべきか考えるという意味での「レッスン」。これが私にとって民藝を世の中に問いかけていくスタートラインになっています。

この本は編著なので、すべての文章を私が書いたわけではありませんが、なるべくこうした趣旨が反映されるよう構成しました。しかし、できあがった後になって、あれも書きたかった、これも考えたかったと、さらに思いが膨らんできました。そこで、刊行後の二〇一二年の年明けから年末にかけて、「メディア・ショップ」という京都の書店にさまざまなジャンルの方々をお招きし、私との対談形式の**トークシリーズ**を企画しました。最終回は「〈民藝〉の野生と僕らの時代」というタイトルで、本の中でも対談をさせていただいた中沢

トークシリーズ
正式なシリーズ名は「MEDIA SHOP レクチャーシリーズ:〈民藝〉のレッスン」。各回のゲストとテーマは開催順に、服部滋樹「民藝」という言葉のもとに僕らが考えたこと」(三・一)、赤木明登「名前のない道」をたどる対話」(四・五)、高橋理子「無銘を纏う」(五・一〇)、坂本公成「交感のメソッド」(六・七)、猿山修「personal products」(七・五)、大西麻貴「住まいを紡ぐ」(八・九)、江頭宏昌「野菜のフォークロア」(九・八)、中沢新一・服部滋樹「〈民藝〉の野生と僕らの時代」(一二・一四)。

さん、執筆者の一人であり刊行直後の初回のトークにも出ていただいた同世代のデザイナー、**服部滋樹**さんのお二人といっしょに、あらためて民藝の現代的意義についてディスカッションしました。

明けて二〇一三年は、旅の一年。奥会津からロンドンまで、あちこちを調査して回っていました。言葉はひとまず小休止、国内外の関連地域でいま起こっていることを実際にこの眼で見ておこうという思いからでした。書いた一年、話した一年、そうして旅した一年。年ごとに関わり方に違いはあるものの、はそんなふうに要約できます。

ずっと民藝について考えていた三年間、ご縁あって明治大学に来た、というのが生まれ育った関西を離れ、ご縁あって明治大学に来た、というのがここに至るまでの経緯です。

東京に来る直前に京都で、友人たちの協力もあって、午後一時から夜中の一一時まで**一〇時間にわたるトーク**をしました。日本民藝館の館長になられた**深澤直人**さんをはじめ、ゆかりの方々もゲストにお招きし、ローカル、リアル、ノーマル、ムーヴメントという四つのキーワードのもとに、三年間──書いて、話して、旅した三年間──に考えたことをあらためて言葉にしました。その冒頭で「なぜいま〈民藝〉か」と題して単独レク

服部滋樹
一九七〇─。デザイナー。クリエイティブ・ディレクター。「graf」代表。衣食住、生活にかかわるすべてを扱うとともに、近年は地域コミュニティの再生にも取り組む。

一〇時間にわたるトーク
二〇一四年二月一三日に、先のトークシリーズとおなじくメディア・ショップを会場として開催された。タイトルは「MEDIA SHOP レクチャーシリーズ〈民藝〉のレッスン番外編・集中講義：Figures and Grounds 図から地へ 地から図へ」。ゲストは登場順に、エフスタイル、三谷龍二、深澤直人、服部滋樹。

チャーを行いました。これから本書で論じようと思うことは、このときにまとめた内容に**端を発する**ものです。

「いまなぜ民藝か?」

民藝と向き合う中で、私の脳裏にはいつもこの問いが付き添っています。

といって、ただ「いま」だけを見ていてもダメです。約一世紀前に遡る**柳宗悦（やなぎむねよし）**という類いまれな思想家が見出し論じた民藝があり、しかもそれ以後の経緯もあることなのですから。ただ、民藝が興味深いのは、過去のものに甘んじきらないところにあります。いまあらためて民藝が注目を集めているのも、ただノスタルジックに過去を懐かしむというよりは、民藝のうちに、現代性、さらには将来性が感じとられているからではないでしょうか。それはもしかしたら、柳に発する一般の民藝の言説——それはときに「教科書」のようにも扱われるわけですが——においては表立つことのないものかもしれません。でも、確実に民藝のうちには、現代的で、しかもこれからの暮らしと社会のあり方を考える上で多くの示唆を与えてくれる要素がひそんでいる。そんな民藝の可能性あるいは「のびしろ」を探っていきたい。先の問いの根底にあるのは、そういう思いです。それはまた、本書の議論の背後につねに流れ続けている思いでもあります。

深澤直人

一九五六。プロダクトデザイナー。卓越した造形美とシンプルに徹したデザインで知られる。二〇一〇—一三年、グッドデザイン賞審査員長。二〇一二年より日本民藝館館長。

端を発する

関連する単独発表としては、これに前後して次のものがある。「柳宗悦とマルティン・ハイデガー・リアリティの新しい地平を求めて」（第5回柳宗悦研究会、二〇一二・京都）「生活道具のフォークロア」（京都職人工房特別セミナー、二〇一三・京都）、「スローネスと民藝」（京都造形芸術大学大阪藝術学舎、二〇一三・大阪）、「いとお

プロローグ 民藝をめぐる旅

柳宗悦
提供＝日本民藝館
1930年、訪米中の滞在先にて。手にしているスリップウェアは撮影の前年、1929年に英国で入手したもの。よほど気にいったらしく、アメリカにもそのまま携行していった。18世紀後半〜19世紀後半のものとされ、いまも日本民藝館に所蔵されている。

しさをデザインする――民藝と現代の暮らし」（文化セミナー四日市、二〇一四·三重）。

柳宗悦
一八八九―一九六一。思想家、美学者、宗教哲学者。手仕事を中心とした日用品について、「民藝」という新しい言葉を創出。生活と社会のあり方を問う民藝運動を主導した。

いまなぜ民藝か。そう問い尋ねる意図は、民藝の「のびしろ」を探ることにあります。といって、やみくもに探るわけではない。本書のメインテーマにある「インティマシー」という言葉はその方向性を示すものです。辞書的にはインティマシー（intimacy）は「親密」「親交」といった意味ですが、ここで念頭においているのは「いとおしさ」という感覚です。

『美の法門』という著作をご存知でしょうか。柳宗悦が第二次世界大戦後ほどなくして刊行した著作です。同書を起点に『無有好醜の願』『美の浄土』『法と美』と、四部作ともいわれる一連の著作を通して、晩年の柳は、自らの思想を美の思想、美の宗教哲学にまで練り上げることを試みます。美あるいは「美しさ」の探求こそが彼の思索の推進力であり、民藝をめぐる議論の基軸をなすものでした。

しかしながら、民藝について考えを進めるうちに、自分の中で「そもそもこれは美しさの問題でしかないのだろうか？」という疑問がふつふつと湧いてきました。この疑問は、先の問い、「いまなぜ民藝か」という問いと表裏一体です。すなわち、問題は「いま求められている民藝は美しさを語る民藝か」ということなのです。私はその答えを「むしろ美しさに尽きない何かが民藝にはひそんでいるのではないか」ということに探りたい。

インティマシー
学術用語としては、心理学や社会学での使用例がある。前者については、古典的なものとして、インティマシー（親密さ）を、自我形成や対人行動において双方向的な他者関係を維持する自我の資質とする、エリクソン（一九〇二〜九四）やアーガイル（一九二五〜二〇〇二）の議論がある。後者については、大衆社会論の文脈で、匿名性の対概念としてインティマシー（親密性）を取り上げたシュッツ（一八九九〜一九五九）の議論が知られる。他方、二〇〇〇年代には、伝統的な地縁・血縁ではなく、共通の価値観を有する者どうしが対等な関係性のもとで形成する「親密圏」の社会的・政治的意義を論じるゼリザー（一九四六〜）らの議論が注目を集めた。

『美の法門』
昭和二三年（一九四八）、柳宗悦が富山県東礪波（現・南砺市）の城端別院に滞在した折に一日で書き上げたといわれる。民藝

美しさに尽きない何か、それがインティマシー、「いとおしさ」にほかなりません。

もちろん、美しさの価値を否定するわけではありません。この椅子にも美しさはあるし、テーブルにも美しさはある。とりわけデザインという視点からいえば、物には「美しい」ということがとても大事な要件としてあるわけです。

民藝の基本コンセプトに即すなら、「用の美」こそが、こうした家具をはじめとする道具の本質だともいえるでしょう。用の美は、絵画や彫刻など、鑑賞を旨とする美術作品とは異なる美しさの世界、使用という文脈と結びついた機能美の世界を指すものです。日常的に使われる道具特有の美の世界、それが民藝、ひいては工芸にはあるということが、民藝の価値を世に知らしめるフレームワークとして論じられてきました。でも、フレームにとらわれるあまり、おうおうにしてその内実までも、美で語り尽くそうとしてはいないでしょうか。民藝がつかみ出したものは、さらに広く深いものではないでしょうか。そろそろ、「美しさ」では汲み尽くせない別の側面を語ってもよいのではないでしょうか。

「いとおしさ」がはたしてそれにふさわしい言葉かどうかはまだ検証の必

論を、自身の原点である宗教哲学、とりわけ浄土系の仏教哲学へと収斂させることで、美の思想として確立した。柳の集大成といえる著作。一九四九年に私家本の特装版とともに、日本民藝協会から並装版が刊行された。

要があります。ひとまず、機能美さらには自然美など、美しさにはさまざまな変容がありうるといっても、その原型はたいていの場合、鑑賞の世界に置かれているといってよいでしょう。端的にいうなら、用の美はそれもまた美とされるかぎりで、それによって克服しようとした美の世界に依拠せざるをえません。それに対して、いとおしさは美しさ以前のことを視座に置くものです。より直接的で本能的でもあり、より体感的で、日常の生活そのものに寄り添う感覚。それはまた、日々の暮らしをかけがえのない身近なものとしてとらえさせる感覚であり、その先にある社会との距離を縮めてくれる感覚でもあります。

そこまで射程に入れた世界として民藝について考えてみるのが本書のねらいです。すこし先走りますが、「いまなぜ民藝か」という問いの答えは、こんなふうにいえるでしょう。民藝の中には美しさでは尽きない、いとおしさという別の価値の「芽」がひそんでおり、その芽を育てていくことこそがいまの、そしてこれからの社会と暮らしのあり方を考える重要な手がかりになる。だからこそ、いま民藝なのだ、と。先に「のびしろ」といったのは、まさにこのことの可能性にほかなりません。現代社会はどこか自分たちにとってよそよそしいものになってしまい、ひいては自らの生活そ

のものにもリアルな実感を持てないのが現状です。そんな中で、もう一度暮らしや社会を自分たちの手に取り戻す糸口を民藝の中に探ってみたい。民藝はきっとそれに応えてくれるはずです。

前口上はこれくらいにして、そろそろ本論に入りたいと思います。ここからの道筋は以下の四つのセクションからなります。

Sympathy──民藝への共感
Concept──民藝の思想
Mission──民藝の使命
Commitment──民藝の実践

Sympathyでは、近年のブームともいえる民藝再評価の背景を確認します。そこから次のConceptでは、民藝の思想のエッセンスとしてどういうことを取り上げるべきかを述べ、それを受けてMissionで、民藝が時代に対してかつて持っていたし、いまこそ注目されるべき使命、それが現代社会とどう響き合うか検討します。そうして最後のCommitmentで、民藝のメッセージを受けとめた私たちがどうやって社会と暮らしに関わって

いくべきかについて、とりわけ本書の副題にもある「いとおしさをデザインする」という観点から考えます。時間の流れを行き来しつつ、現代、過去、現代そして未来の民藝を問う、そんなふうにイメージしていただいてもよいです。では、これから、いっしょにその道筋をたどっていきましょう。

第 1 章

Sympathy
民藝への共感

「ふつう」から考える

東京・駒場に、柳宗悦らが昭和九年（一九三六）に建てた**日本民藝館**があります。ここは、柳あるいはその後の人々が蒐集してきたものを保存・保管する役割を果たすとともに、そのときどきの時代に向けて民藝のメッセージを発信する場にもなってきました。初代館長は柳宗悦、二代目は柳の盟友である**濱田庄司**、三代目は柳の息子の**柳宗理**と、民藝の正統ともいうべき面々がここを守ってきました。民藝の本拠地、しいていえば殿堂とか聖地みたいな場所です。

ただ、柳宗理さんが館長を退かれた後は、メッセージらしきものはさほど聞こえてこなくなり、どちらかといえば、伝えられてきたものを次へと継承するべく守りに専念したかの観がありました。折しも二〇〇〇年代以降は民藝再評価の機運が高まっていただけに、よけいにそのような印象を与えたのかもしれません。ですので、二〇一二年にデザイナーの深澤直人さんが新館長に就任されたときは、驚きとともに、大きな期待のもとに迎えられたように思われます。実際、就任のニュースは『芸術新潮』や

日本民藝館

濱田庄司
一八九四—一九七八。陶芸家。早くに柳宗悦らと知己を得、共に民藝運動を推進するとともに、栃木県・益子を拠点として独自の模様に基づく焼き物を手がけた。人間国宝（民芸陶器）。柳宗悦の没後、日本民藝館館長ならびに日本民藝協会会長を継ぐ（一九六一〜一九七七）。

柳宗理
一九一五—二〇一一。プロダクトデザイナー。アノニマス（匿名性）という視点から民藝とデザインの連携を模索した。濱田と同様に日本民藝協会会長を兼務したが、民藝館長に専念する

『Casa Brutus』など、美術・デザイン系の雑誌でもいちはやく報じられました。

深澤さんはデザイナーとして物作りを手がけてこられた方ですが、民藝の王道からいえば、外部の人です。先ほども書いたように、これまでの日本民藝館は、柳とその系譜に連なる人々のいわば身内的な場所でした。そこへ、ヨソ者が入ってきた。機械生産に対して手仕事の価値を唱えたのが柳宗悦の民藝であったわけですが、深澤さんが手がけるのはもっぱらプロダクトデザイン、工業デザインです。もちろん同じくプロダクトを手がけられた柳宗理さんという前例があるにしても、多くの人が予想外の人選と感じたことでしょう。とりわけもともと民藝を信奉してきた人たちからすると、「無印良品」のディレクションなどもされている深澤さんに、きちんと民藝の精神を守ることができるのか訝しく思われたのではないでしょうか。

しかしながら、デザイナー深澤直人を知る者からすると、民藝との結びつきは決して意外というばかりではありませんでした。かねてより深澤さんは、「ふつう」とか「ノーマル」を基本コンセプトに据えていました。二〇〇五年に刊行された『デザインの輪郭』(TOTO出版)という著書の

べく二〇〇三年に辞し、柳宗悦に師事した美術史家の水尾比呂志(一九三〇—)に後任を託した。なお、二〇〇六年に彼が民藝館館長を退いたあとは、理事長で富士ゼロックス元社長の小林陽太郎(一九三三—)が四代目館長を任った。

無印良品
西友系の良品計画が手がける商品ラインとして、一九八〇年に西友のプライベートブランドとしてスタート。「安くて良いもの」というコンセプトはグラフィックデザイナーの田中一光(一九三〇—二〇〇二)の発案。田中の没後、企画を担うアドバイザリーボードが編成され、深澤直人もそのメンバーとなった。製品にも数多くの著名デザイナーがかかわる。

中で、次のように語っています。

単純で、ふつうで、あまり人に刺激を与えないものがいいんじゃないか、ということがわかってきました。その中であえて「ふつう」でいいというわけです。通常のえー、と思わせるような強さをなくすことのほうがすごいと思う。わっと驚かせることよりもはるかに強い。それが難しい。だってみんなふつうを期待していないわけだから、ふつうにするには勇気がいります。

（深澤直人『デザインの輪郭』、八一頁）

個性的でこれまで誰も見たことのない斬新さが求められるのが、通常のデザインの世界です。その中であえて「ふつう」でいいというわけです。翌年の二〇〇六年には、イギリスのプロダクトデザイナーのジャスパー・モリソンとコラボレーションして、『スーパー・ノーマル展』という展覧会が六本木AXISで行われ、深澤さんの「ふつう」はさらに広く知られるところとなりました。その意図するところは、表現を退け、あくまで使われるためという目的に即すことを旨とした民藝と共鳴するともいえるでしょ

ジャスパー・モリソン
一九五九–。プロダクトデザイナー。ロンドンを拠点に活躍。家具、ドアハンドル、キッチンウェアから市電やバス停まで、広範囲のデザインを手がける。

『スーパー・ノーマル展』
本質的なデザインの魅力を引き出すことを目的として、ジャスパー・モリソンと深澤直人のふたりがキュレーションを手がけた展覧会。「スーパー・ノーマル」の実例として、日用品から著名デザイナーのプロダクトまで、両名がセレクトした二〇四点が展示され話題を呼んだ。二〇〇六年に東京・六本木のアクシスギャラリーで行われ、その後ロンドンなどにも巡回。

う。そういえば、先年、ロンドンのモリソン事務所を訪ねた折、ショップに民藝の書籍が並べられていて妙に納得したのを覚えています。

いずれにせよ、深澤さんはどういう思いを胸に日本民藝館の館長となれたのか。民藝をどういう方向へ進めていこうと考えているのか。館長就任後、多くの人がそのメッセージを聞きたいと思いました。

雑誌などのインタビューは別として、深澤さんが日本民藝館館長としてはじめて公の場で民藝を主題として語ったのは、就任から半年後の二〇一三年一月に日本民藝館で行われた「**新館長と語り合う会**」でした。その会での深澤さんのお話は、ジグソーパズルのイラストを示しながら、プロダクトデザイナーとしての自らのスタンスについて説明するところから始まりました。

デザインによって実現されるすべての美は周囲の環境との調和の中にある。両者の関係はちょうどパズル全体と個々のピースのようなものだ。

デザインは周囲の環境とまったく無関係の創作などではない。どういう

「新館長と語り合う会」
二〇一三年一月一九日、日本民藝館大展示室で開催された。主として日本民藝協会の会員ならびに日本民藝館友の会の会員を対象にした懇談会として企画された。

シチュエーションで使われるのか、誰が使うのか、どういう空間に置かれるのかといった事柄を考えなければいけない。たとえば傘立てであれ時計であれ、製作依頼を受けると、まず、できあがったパズルの絵柄を思い描くように、これから作ろうとするものが置かれる「周囲の環境」をサーヴェイしていく。そうして、全体の絵がうまく仕上がるには、最後にあとひとつどういう形のピースが必要かというところまで持っていく。そんなふうに、ちょうどパズルを読み解いていくのと同じ感覚でデザインする。そういう観点からいえば、単独の美なんて存在しない。少なくともデザインが追求するべき美とはそういうものではない。デザインとはパズルの最後のワンピースを探す作業にほかならない。そんなことをおっしゃっていました。先ほども述べた「ふつう」というコンセプトは、まさしくそういうことなのでしょう。嵌めてしまうと、どこが最後のピースだったのか気がつかなくなってしまう。それくらいにその場になじんでいる。そういう感覚こそが「ふつう」です。しかしながら、この日の深澤さんのお話の眼目は、さらに先にありました。

デザインによって生み出されるものが単独ではなく全体との調和を志向するのはいいとしても、万一もともと全体、つまりいまの喩えでいえばパ

ズルそのものが歪んでいたり醜かったりしたら、どうでしょうか。それに合うものであるかぎり、個々のピースはやはり醜く歪まざるをえないでしょう。美しいものを作りたいと目の前のピースの製作に専念すればするほど、醜くなるばかり。深澤さんは、現代の状況をそんなふうに指摘されたわけです。「近ごろはどうもパズルのほうがおかしくないか」と。だとすれば、いまデザインがやらなければいけないのは、パズルの最後のピースを探すことではなく、むしろパズルそのものを整え直す作業なんじゃないか。そういう作業が必要な時代になってきたんじゃないか。

じつは、まさにこうした思いこそが、深澤さんが民藝にコミットしようとした理由なのでした。パズルそのものを整え直す。パズルというのは、個々のものが置かれたり使われたりする「環境」のことでした。より限定的には、社会環境といってもよいでしょう。それがいまどうも歪み始めている。その歪みを整え直そうとするときに、民藝はきわめて重要な参照軸になる。喩えを用いた、やや抽象的な説明ではありますが、現状の問題認識とそれに対する民藝の位置づけに、この日、私も深く共感を覚えました。

民藝をめぐる環境の変化　1．社会

民藝そのものの話に入る前に、もうすこし、現代社会の「歪み」について確認しておくことにしましょう。ポイントは三つのキーワードで表わせます。

まず一つ目のキーワードはSOCIETY,「社会」です。

図1はかつて内閣府が手がけていた『**国民生活白書**』に掲載されたグラフです。

同白書は国民生活局の廃止にともない、平成二〇年版（二〇〇九）が最後のものとなりました。これはその平成二〇年版の冒頭から引いてきたもので、内閣府による「社会意識に関する世論調査」の結果を示しています。

質問内容は、「個人の利益と国民全体の利益、どちらが大切か？」というものです。自分と他者ないし社会、どちらの利益を優先するかと理解することもできるでしょう。

すぐにお気づきかと思いますが、ずっと国民全体、つまり他者の利益のほうを優先すると回答した人の割合がいちばん多い。グラフ左端の

『国民生活白書』
内閣府が国民の生活環境の向上を課題としてまとめた年次報告書。世論調査などにより、一年間の国民生活全体の傾向分析を手がけたもので、昭和三一年度（一九五六）から平成二〇年度（二〇〇八）にかけて毎年作成されていた。

図1　個人の利益か国民全体の利益のどちらを大切にするかの割合

(備考) 1. 内閣府「社会意識に関する世論調査」(2008年) による作成。
2. 「今後、日本人は、個人の利益よりも国民全体の利益を大切にすべきだと思うか、それとも、国民全体の利益よりも個人個人の利益を大切にすべきだと思うか。」との問に対し、回答した人の割合。
3. 回答者は、全国の20歳以上の者。

http://www5.cao.go.jp/seikatsu/whitepaper/h20/10_pdf/01_honpen/pdf/08sh_hajimeni.pdf

一九九二年からその傾向が続いていますが、中でも注目すべき点は、この人たちの割合が二〇〇〇年にいったん底をついた後、増えていることです。その年の値が三五・二％。そこからゼロ年代の前半は多少の増減がありますが、後半にはグングンと文字通り右肩上がりで増えていく。最後の『国民生活白書』の調査内容となった二〇〇八年にはそれがはじめて半数以上になり、同白書の冒頭でもそのことが注目すべき動向として指摘されています。街中ですれちがう人の二人に一人は「私は自分のことよりあなたのことを大事にします」と考えている。そんなふうにイメージするとわかりやすいかもしれません。

こうした社会意識の高まりは、経済活動のあり方の変化にも見られました。二〇〇七年には、経済産業省で**「ソーシャルビジネス研究会」**が立ち上げられています。経済システム全体を変えるほどではないにせよ、育児や福祉、さらには地域再生など、社会課題の解決を目指した仕事や働き方が注目を集め、コミュニティビジネスという言葉を盛んに耳にするようになったのもちょうどこの頃からのことです。消費の側でも、私有＝個人消費を前提としたスタイルから、他者との共有を旨とする「コラボ消費」という動向が現れ、注目を集めました（レイチェル・ボッツマン／ルー・ロ

ソーシャルビジネス研究会
日本におけるソーシャルビジネスが有するポテンシャルについて、社会的・経済的観点から検討することを目的とした、経済産業省による研究会（計六回）。同省ではその後も「ソーシャルビジネス新事業創出事業」（二〇一一〜）など、継続して関連事業が行われている。

第1章 Sympathy――民藝への共感

ジャース『シェア』、NHK出版、二〇一〇)。インターネットの普及など、技術的な背景もあってのことと思われますが、先ほど指摘した意識変化とあわせて、「社会性」をこの十数年の大きな特徴としてまずあげることに異論はないでしょう。

当然のことながら、売り手・買い手だけでなく作り手についても、社会志向の台頭をうかがうことができます。この点でもっとも象徴的なのは「**インクルーシヴデザイン**」です。

インクルーシヴデザインとよく似たものに、ユニヴァーサルデザインがあります。身障者や高齢者、マイノリティなど、社会的に弱者と目される層にも開かれたデザインを手がけ、障がいや能力の如何を問わず利用可能な施設や製品の開発を行ってきたのが、ユニヴァーサルデザインです。ユニヴァーサル(万人共通の)というぐらいですから、すべての人を対象として、デザインを全方位型に開放した大きな功績を持っています。

これに対してインクルーシヴデザインは、すべての人を対象にするだけでなく、すべての人と「一緒に」デザインするという点で、従来のユニヴァーサルデザインとは異なるとされます。つまり、デザイナーとユーザーの関係が一方通行ではなく、両者の双方向性、協働性に主眼が置かれ

インクルーシヴデザイン
障がい者をはじめ、特別なニーズを抱えるユーザーの多様性を「排除(エクスクルーシヴ)」するのではなく、デザインプロセスから協働することで製品開発とともに社会革新をめざす「包括的な(インクルーシヴ)」デザイン手法。九〇年代中頃より唱えられ、一九九九年には英国王立芸術大学院ヘレンハム・デザイン・センターが設立。社会と人々の生活に貢献する工業デザインのあり方に関する研究を推進している。この間の詳細は、ジュリア・カセム『インクルーシブデザイン』という発想 排除しないプロセスのデザイン』(フィルムアート社、二〇一四)。

ているわけです。作り手と使い手を截然と分けてしまうのではなく、双方向的に、物を作るプロセスそのものから一緒に考え共有していく。単独の作り手の所産ではなく、皆で一緒にというデザイン思想です。これもまた、近年の社会意識の高まりを示す好例といえるでしょう。

民藝をめぐる環境の変化　2.　ライフスタイル

　二つ目のキーワードは、LIFESTYLEです。あるいは「暮らし」とか「生活」といってもいいでしょう。社会意識と並んで、生活意識の高まりもまた、この間のもうひとつの特徴としてあげられます。

　いまではあまり聞かなくなりましたが、メディアなどで**ロハス（LOHAS）**という言葉が一時期さかんに使われました。LOHASは、環境と健康に配慮した暮らしを意味します。そこに端的に示されているように、高度経済成長期やバブル期に典型的だった経済的な視点とは異なる、別の評価軸から、自らの生活を見ようとするのが、近年の生活意識の特徴です。

　先ほど「他者の利益を優先する」人の割合が二〇〇〇年を底として、その後右肩上がりに増えていく世論調査結果を紹介しましたが、生活に対す

ロハス（LOHAS）
Lifestyle Of Health And Sustainabilityの略称。健康で持続可能な、つまり地球環境にも配慮したライフスタイルのこと。いわゆる環境ビジネスが台頭するなか、二〇〇〇年前後から使われるようになったマーケティング用語。日本では月刊誌『ソトコト』二〇〇四年四月号の特集がこの言葉が普及するきっかけをなしたといわれる。

る関心も、ちょうど同じ頃をターニングポイントとしてジワジワと新しい展開を示してきました。それを象徴的に示す事例として、いまでは「生活工芸」という名で呼ばれもする、作家物の生活道具の浸透があります。そうした道具を手がける代表的な作家のひとり、木工デザイナーの三谷龍二さんは、次のように述べています。

> 二〇〇〇年を越えたあたりからお客さんの質が変わったと感じている、それも不思議なくらいに、急激に。それまでは年配者で、教養があり、経済的余裕のある人が多かったけれども、二〇〇〇年ぐらいから年代も若くなって、自分たちの日々の暮らしを豊かにするために少しずつ買い足していく、という感じで、より直感的にものを選ぶ人が増えたように思います。
>
> （瀬戸内生活工芸祭実行委員会編
> 『道具の足跡　生活工芸の地図をひろげて』
> アノニマ・スタジオ、二〇一二）

ロハスと相前後して「暮らし系」という言葉も耳にするようになりまし

生活工芸
手仕事になる作家物の生活道具で、とくに二〇〇〇年以降に急速にブーム化したものについていわれる。金沢21世紀美術館で二〇一〇年に開催された「生活工芸」展がきっかけとなって名称として一般に定着。代表的な作家として、赤木明登（漆工：一九六二―）、安藤雅信（陶芸：一九五七―）、内田鋼一（陶芸：一九六九―）、竹俣勇壱（金工：一九七五―）、辻和美（ガラス：一九六四―）、長谷川竹次郎（金工：一九五〇―）、三谷龍二（木工→後出）ら。一方で彼らが手がける作品に通底する美意識を指す場合もあり、坂田和實（骨董→後出）、高橋みどり（スタイリスト：一九五七―）、中村好文（建築：一九四八―）、皆川明（ファッション：一九六七―）、山口信博（グラフィック：一九四八―）など、工芸作家以外の仕事についても同様の美意識のラインにあるものとしてあげられる。

たが、暮らし系の雑誌は、二〇〇〇年をすぎてほどなくして、まるで申し合わせたかのようにいくつも創刊されました。俗に暮らし系の「御三家」ともいわれた、『クウネル』『リンカラン』『天然生活』の三誌は同じ二〇〇三年の創刊です。そうした雑誌で紹介されている物——その多くは先ほども触れた「生活工芸」であるわけです——を扱うギャラリーが全国各地にできたのも、ほぼ同じタイミングでした。たとえば岐阜県多治見市にある「ギャルリももぐさ」は、一九九八年に「これまでの消費社会から離れて、「もの」と人とのかかわりを新しい世紀に向かって考え直したい」（百草開廊の御挨拶）という意気込みの下に開廊されました。三重県の関賀の「gallery yamahon」は二〇〇〇年から。こうしたことに関心のある人ならよく耳にする代表的なギャラリー群が、お互いに連絡を取り合ったわけでもないのに、ちょうど二〇〇〇年前後に次々と生まれています。

「Roundabout」は一九九九年のオープン。三重県の焼き物の産地である伊賀の旧東海道の宿場町にある「而今禾」や、東京・吉祥寺の

先ほど紹介した三谷さんの感想がもっとも思われるような社会状況が実際に現れていたのです。誰が仕組んだのか、何がきっかけだったのか、私にもよくわかりません。ただそれが結果的には、社会意識の浸透と合わ

三谷龍二
一九五二—。木工デザイナー。普段使いの木の器のあり方を提案し、木工の世界を広げることに貢献。また、拠点とする長野県松本市の「クラフトフェアまつもと」「工芸の五月」といった地域イベントも手がける。

暮らし系
二〇〇〇年頃から台頭してきた社会傾向のひとつ。暮らしのアイテムや所作（家事・子育てなど）に関心を向ける人たち（主として女性）や、同様の傾向でデザインされたカフェやショップ、関連情報にフォーカスしたメディアについてもいう。おなじく生活に関心を向けたロハス系に比べ、ストレートな社会的アクションには背を向けがち。

せ鏡のようにあるということをここでは確認したいと思います。ところで、社会意識と生活意識の高まり、これらはいずれもネガティヴな動向ではありません。むしろ、望ましいことでしょう。にもかかわらず、現状として社会がよくなったかといえば、多くの人が返答に窮するのではないでしょうか。パズルの「歪み」は、そこにあるのではないでしょうか。その点を最後のキーワードとともに確認していきます。

民藝をめぐる環境の変化　3・投票放棄

さて、最後のキーワードはNO VOTE、「投票放棄」です。

五九・三二。投票放棄という言葉を出して、この数字を示すとピンと来る人もいるかもしれません。これは二〇一二年一二月に行われた衆議院議員総選挙の投票率です（図2）。半分を切ることはなかったものの、史上最低ということで話題になりました。ほぼ半分近くの人が選挙に行かなかったわけです。さらに、それから約一年あまり後の東京都知事選の投票率は、四六・一四％（図3）。これは投票率としてはワースト・スリーでしたが、さらに低かったほかの二つはいずれも現職の再選を問う、もともと

盛り上がりにくい選挙でした。それに対して前回の都知事選は、皆が新顔であったにもかかわらず、先に示した通りの五〇％を切る低さでした。衆院選や都知事選といった、社会の大きな方向性を問う選挙の投票率が五割台、さらにはそれを下回るということは、ここまでに確認した社会意識や生活意識の高まりとは、真逆の方向を示しています。先に示したように、社会の半数以上の人が「個人より国民全体」、つまり自分よりも社会のことが大事と考えているにもかかわらず、同じく半数以上の人が社会の方向性を問う選挙に行かない。もちろん、両者が同じ人たちかどうかはわかりません。念頭に置かれている社会スケールも異なるでしょう。しかし、社会全体から見れば、明らかに分裂状態が生じているということでしょう。

分裂は、社会意識と投票放棄のふたつの点についてだけでなく、生活意識にも関わる問題です。社会意識は、端的にいえば、利他的な傾向です。それに対して、生活意識は、利己的というべきでしょう。そこにおいて念頭に置かれているのは、なによりもまず自分の生活なのですから。社会意識と生活意識の両者が並行して台頭したことは、人々の関心が、利他的と利己的という相反するふたつの方向へ同時に向かっていることを示しているということができます。

図2　衆議院議員総選挙（大選挙区・中選挙区・小選挙区）における投票率の推移

(%) 投票率

年回	選挙期日	投票率
S.21/22		72.08
S.22/23		67.95
S.24/24		74.04
S.27/25		76.43
S.28/26		75.84
S.30/27		76.99
S.33/28		73.51
S.35/29		71.14
S.38/30		71.14
S.42/31		73.99
S.44/32		68.01
S.47/33		71.76
S.51/34		73.45
S.54/35		68.51
S.55/36		74.57
S.58/37		67.94
S.61/38		71.40
H.2/39		73.31
H.5/40		67.26
H.8/41		59.65
H.12/42		62.49
H.15/43		59.86
H.17/44		67.51
H.21/45		69.28
H.24/46		59.32

注1　昭和38年は、投票時間が2時間延長され、午後8時までであった。
注2　昭和55年及び昭和61年は衆参同日選挙であった。
注3　平成8年より、小選挙区比例代表並立制が導入された。
注4　平成12年より、投票時間が2時間延長になり、午後8時までとなった。
注5　平成17年より、期日前投票制度が導入された。

図3　東京都知事選挙の投票率推移
東京都選挙管理委員会資料をもとに作成

(%)

1989: 61.7
90: 65.2
91: 59.53
92: 70.12
93: 67.74
94: 67.49
95: 72.36 （1971年4月11日（第7回））
96: 67.29
97: 55.16
98: 47.96
99: 43.19 （1987年4月12日（第11回））
2000: 51.56
01: 50.67
02: 57.87
03: 44.94
04: 54.35
05: 57.8
06: 62.6
07: 46.14

人の役に立ちたい、でも自分の生活も充実させたい。いつの時代も繰り返されてきた問いかけでしょうけれども、こうしたふたつの思いが近年になって先鋭化したかたちで出てきた。先鋭化するあまり、両者をうまくブリッジしきれていないことが、ともすると互いの隔たりを目立たせることにもなり、社会であれ、暮らしであれ、リアリティが欠けているような気分を助長してきたきらいがあるのではないでしょうか。地に足がつかない、どこか浮遊しているような気分にとらわれるあまり、具体的な社会変革となると、足を踏み出さない。いや、踏み出せない。一歩が出ない。そうするために必要なリアリティや実感がわからない。社会も暮らしも、ひとごと、よそごととしか感じられない。結果、投票に足が向かない。

SOCIETY + LIFESTYLE = NO VOTE

社会意識、生活意識、そして投票放棄という三つのキーワードをこんなふうにまとめることもできるでしょう。社会のために役に立ちたい、一人ではなく誰かといっしょに仕事をしたいという意識が高まるのももちろん間違いではないし、環境や健康に配慮してこれまでの生活を見直しつつ、

家具や道具をセレクトして、食べるものにも気を遣い、丁寧に静かな生活を大事にしていくこと、これももちろん、間違いではない。しかしそれを社会全体として見ると、うまく次のかたちに切り替わっていない。新しい世紀にふさわしく、高々とした理想を掲げたにもかかわらず、世の中のギアチェンジが行われていない、歯車が嚙み合っていない、結果いたずらにモヤモヤした感じが漂っている気がしてなりません。深澤さんの意図はまた別のところにあるかもしれませんが、現代社会というパズルの「歪み」を私はこんなふうに思うのです。

このように簡単にスケッチした時代状況の中で、民藝への共感はジワジワとひろがってきました。時代は歪んでいます。分裂しています。それを整え直すべく、あらためて民藝に注目してみたいというのが、私のねらいです。先のキーワードを用いるなら、現代社会において民藝に注目する視点をこう位置づけることができます。

SOCIETY + LIFESTYLE = MINGEI（民藝）

この間の動向をみると、民藝は、どちらかというと生活への関心の高ま

民藝をめぐるさまざまな共感

本章の最後に、この間の民藝への共感の広がりの実際ないし視点を簡単に確認しておきたいと思います。

そういえば、冒頭から、民藝民藝と書いているわけですが、具体的にどういうものを指すのか説明していませんでした。詳細は次章にゆずりますが、ひとつ例をあげておきましょう。日本民藝館が所蔵するものの中で、個人的にも大好きな作品に、「羽広鉄瓶（端広鉄瓶）」というものがあります。山形市内の銅町で作られたもので、「民藝」というコンセプトを提唱してほどなくして柳宗悦が昭和五年（一九三〇）ごろに入手し、のちに著書『手仕事の日本』（一九四八）でも紹介しているものです。

山形市でぜひ訪わなければならないのは銅町（どうまち）であります。よい家並

羽広鉄瓶（端広鉄瓶）
黄銅製、山形県銅町、一九世紀後半、柳宗悦蒐集品。ちなみに、本書カバーに掲載のものは、おなじ銅町の羽広鉄瓶だが、これとは異なり柳宗理のコレクションで二〇世紀前半の鋳鉄製の作。工業デザインを手がけた宗理の方が、かえって野趣のある鋳鉄製を取り上げており興味深い。なお、彼は雑誌『民藝』の巻頭連載「新しい工藝」でフィンランドの琺瑯ケトルを取り上げた際に次のように述べている。「このやかんは、かつての手工藝的な鉄瓶にも優るとも劣らない暖かい感じのものです」（柳宗理「新しい工藝 22 やかん」、『民藝』四〇一号、一九八六）。

羽広鉄瓶（端広鉄瓶）
提供＝日本民藝館
黄銅（真鍮）製、山形県銅町、19世紀後半、柳宗悦蒐集

が今も揃っております。往来をはさんで両側はほとんどすべて銅器の店であります。店の裏にはすぐ仕事場が続きます。［中略］ここで出来る品としては「はびろ」と呼ぶ鉄瓶が一番特色を示しているでありましょう。胴の下端(したは)が広がっている形なので「端広(はびろ)」と呼んだのではないでしょうか。把手(とって)も太くて握りよく、珍しい形で他の地方ではあまり見かけません。これを包金(ほうきん)でも作ります。又吉原五徳(よしはらごとく)や灰均(はいならし)などの美しいものを真鍮で様々に作ります。

（『手仕事の日本』『柳宗悦全集 第十一巻』、四八—四九頁）

入手当時にすでに相当使い込まれていたらしく、製作年代は江戸末期か明治期の可能性もあるようで、伝統的な暮らしの中で使われていたものです。「羽広(端広)」という名前の由来にもなっている独特の形状は、下で焚かれる火の熱の吸収効率を良くするために、機能の観点から編み出されたかたちです。こういうかたちが個性的で面白いなあ、ということで作ったものではありません。フレアスカートみたいに広がることで、火を受けとめやすくしているわけです。

柳が考えた民藝の世界は、この羽広鉄瓶に典型的に見られるように、見栄えの善し悪しではなく、「使うこと」「用いること」に即した形状の美しさを問題にしていました。それが「用の美」といわれる観点です。しかも、それは手作り、手仕事によるものたちでした。手仕事であること、用の美があること、伝統的な暮らしの中で使われたものであること、きわめてザックリとではありますが、民藝であることの基本条件をひとまずそうとめることができるでしょう。

ところが、この十数年、民藝への共感の広がりにおいて注目されてきたのは、こういったものばかりではありませんでした。

生活工芸、**ブロカント**、**アノニマス**、**ロングライフデザイン**。

たとえば、こういう言葉で語られるものたちが、民藝への共感と同一線上にありました。それらにゆかりの代表的な人物をあげれば、生活工芸は先ほども言及した三谷龍二さん、ブロカントは古道具屋の**坂田和實**さん、ふつうは先にあげた深澤直人さん、アノニマスは工業デザインを手がけた柳宗理さん、ロングライフデザインはセレクトストアの D&DEPARTMENT を主宰するデザイナーの**ナガオカケンメイ**さんとなるでしょうか。

彼らの仕事は、直接それを意図したものではないにせよ、結果的に現在

ブロカント
「古道具、古道具市」を意味するフランス語。たんなる中古品ではなく、美術品として扱われる「骨董（アンティーク）」に対し、日常生活の中で用いられることが多く、近年では「生活骨董」という言い方もされる。古道具ではあるが、おおむね一〇〇年未満の比較的最近のものが中心で、既存の評価軸に従うのではなく、あくまで選択者自身の好みで選ばれる。類語として「ジャンク」や「ユーズド」。

アノニマス
「匿名性」「無名性」を意味するデザイン用語。大量生産される工業プロダクト特有の性格であるが、いたずらに個性的表現を求めることなく、シンプルな造形を生み出す根拠ともされる。柳宗理が早くより工業デザインの本質として注目した。

ロングライフデザイン
時代や流行の変遷を超えた普遍的な定番商品、あるいはそのデ

の民藝ブームに大なり小なり寄与するものでもありました。その圧倒的多数は、先ほど羽広鉄瓶について指摘した条件を満たしてはいません。用途性はともかく、手仕事とは呼べないものがほとんどですし、何より、もはや生活様式も生活空間もまるで異なります。そうした中で、これは民藝だ、あれは民藝じゃない、といった類いの議論をすることにはあまり生産性があるとは思われません。そもそも、そういったことに私はまったくといっていいほど関心がないのです。

ここでなによりもまず確認しておきたいのは、民藝そのものというよりは、民藝に寄せられる共感の内実です。民藝に関心を有する人たちが、同時にどういうものに関心を示しているか。それらを通して時代の志向するものを互いに共有し、その中で民藝に何が託されているのか、託しうるのか考えてみたいと思うのです。

こうした点からいえば、民藝について直接語った言葉以上に、先に列挙した人たちの言葉のほうがいろいろと示唆に富んでいるようにも思われます。たとえば、坂田和實さんのこんな言葉があります。

売りものでない、又、ボランティアみたいに人助けを意図するでもな

坂田和實
一九四五―。東京・目白の「古道具坂田」店主。坂田自身は「プロカント」や「生活骨董」という言葉を用いないが、近年のそれらの言葉の浸透にはたした影響力は大きい。

ナガオカケンメイ
一九六五―。デザイナー。デザインとリサイクルを融合した新事業として、二〇〇〇年にD&DEPARTMENT PROJECTを設立。ロングライフデザインをテーマにした雑誌や地方のデザインに注目した展覧会なども手がける。

ザイン。メーカー自身も無自覚になっていた定番商品の魅力を再発見する、D&DEPARTMENTの取り組みによって、一般にもひろく知られるようになった。

い、身近にあって不用なもので作った"紙の仕事"、こんな何の変哲もないものがこちらの心に強く響いてくるのはどうしてなのだろう。

無名性、無作為、普通、素と形、用の美、無有好醜の願、などなど、今まで自分が少しは考え続けた言葉をこの仕事に被せてみたけれど、今ひとつシックリとはいかない。ようやく数日後、"只"という言葉に辿り着いた。只とは、そのままで良い、そのままで救われるという世界。

『おじいちゃんの封筒　紙の仕事』、二頁

（坂田和實「只」

これは藤井咲子さんの『おじいちゃんの封筒』（ラトルズ、二〇〇七）という本の巻頭に寄せられた坂田さんの文章の一節です。元大工だったおじいさんが亡くなられた後、藤井さんは彼が毎日**反故紙で作っていた封筒**の束をあらためて目にして、それらのカラーコピーを携えて坂田さんのもとを訪ねます。「参った、素直に脱帽。心をグイと摑まれ、興奮し、喋り続けた」（上掲書）。そのときの感想を坂田さんはそう綴っています。先に引用した文章からは、「グイ」のさまが、ひしひしと伝わってくる気がし

反故紙で作っていた封筒
藤井さんは「管理人」のような気持ちで、これらの封筒をいま大事にされている。「おじいちゃんと同居していた叔母は美術館などで封筒を見て、『うちのゴミだったのに！』と笑っています。でも今は、こんなにも暖かい気持ちで見ていただけていること、おじいちゃんは見て下さる方の表情を見たり感想を聞いたりはできないのに、なぜか孫の私が代わりに聞かせてもらっていて、とても不思議で、とてもありがたいと思っています。封筒はここにありますが、みんなのものを管理させてもらっている気持ちです。管理人です」。写真提供に際して、そのようなコメントをいただいた。

ます。

これらの封筒は坂田さんが房総半島に構える museum as it is で展観されました。『おじいちゃんの封筒』はその図録を兼ねた本でした。残念ながらこの展覧会にはうかがうことができなかったのですが、封筒の「管理人」である藤井さんは、ほかの場所でも「おじいちゃんの封筒」の展示を手がけられており、京都の雑貨屋「小さい部屋」で行われた展覧会に私もうかがうことができました。また、先年、古道具坂田四〇周年を記念して開催された『**古道具、その行き先**』展（渋谷区立松濤美術館、二〇一二）では、坂田さんによってあらためて展示されたさまを見ることができました。かねてより『おじいちゃんの封筒』に掲載された封筒たちに惹かれてはいたものの、これらの機会に実物を前にして、やはり「グイ」と、私の心も摑まれてしまいました。

現在の——といいますが、「私の」というべきかもしれませんが——民藝への共感はこれなんです。羽広鉄瓶に感じているもの、あるいは感じたいと思っているものは、この「グイ」なんです。ただ、日本民藝館の所蔵品であれ、あるいは柳宗悦の言葉であれ、つまり物であれ思想であれ、いわゆる狭義の民藝だけにとじこもっていると、この「グイ」は、なんだか

この展覧会
書名と同じタイトルで、「as it is 個人コレクション展2」として開催された。会期は二〇〇七年三月一六日〜九月九日。

『古道具、その行き先』展
副題は「坂田和實の四〇年」。坂田さんからの案内文には次のようにあった。「タイトルにした『古道具、その行き先』の辿り着く所は、まだ今の私には判然としませんが、多くの人達に見て戴きたいと願って居りました、（財）四国村所有のボロボロ砂糖絞り布や、藤井咲子さん所有の"おじいちゃんの封筒"も併せて展示できる予定ですので、ひょっとしたら、この二つの展示が私達にその行き先についての何らかの指針を示してくれるかもしれません」。

おじいちゃんの封筒
提供＝藤井咲子
京都・「小さい部屋」の展覧会DMに使われた写真。なお、同展覧会の会期は、2009年9月11日〜29日だが、封筒のことは、2005年に藤井さんがそれらを発見した直後に聞いていたという。「重なる封筒を目にした時には、背筋がピンと伸びたようでした。一枚一枚を手にとって見ているうちに、楽しさも加わって…見終えた後の充実感をはっきりと覚えています」（小さい部屋Blogより）。

しゃちこばってしまって、どうにもそこに何かを感じているんだけれども、「ウゥン、ほんとうにこれなんだろうか」と疑わしくなるときがあります。そういうときに、先に列挙した人たちの作品や言葉は、このしゃちこばった心を、それぞれの仕方で解き放ってくれる。「そうそう、こういう方向、民藝が発しているものはこういう物や言葉で示しうるんだ」と。民藝そのものよりも、民藝への共感に注目したいと書きましたが、その意図はここに述べたような感覚にあります。

すべてがこうした共感とともに、というわけではないにせよ、この十数年の間には、直接民藝を扱う書籍や展覧会の中にも新しい切り口を提示した注目すべきものがたくさんありました。

展覧会としては、海外の事例になりますが、ロンドンのヴィクトリア＆アルバート・ミュージアムで行われた「**インターナショナル・アーツ＆クラフツ展**」（二〇〇五）がもっとも充実したものでした。これは後でも述べますが、一九世紀イギリスの**アーツ＆クラフツ運動**に端を発した、二〇世紀初頭までに至る世界各地のデザイン・ムーヴメントの一連の経緯を網羅的にまとめた展覧会です。そのいちばん最後を飾っていたのが日本の民藝運動でした。また、パリのケ・ブランリ美術館でも日本の民藝にフォーカ

インターナショナル・アーツ＆クラフツ展
二〇〇五年のロンドンでの開催の後、アメリカに巡回。日本でも、『生活と芸術――アーツ＆クラフツ展』（京都・東京・愛知、二〇〇八〜〇九）と『アーツ・アンド・クラフツ（イギリス・アメリカ）』（北海道・埼玉・東京、二〇〇八）のふたつの企画に分けて展観された。

アーツ＆クラフツ運動
一九世紀後半のイギリスに端を発するデザイン運動。産業革命後の大量生産システムで噴出した商品の粗悪化と労働条件や住環境の悪化を受け、中世の職人世界をモデルとして、生活における美の実現を試みた。

スした展覧会が行なわれましたが『レスプリ・ミンゲイ・オ・ジャポン』、二〇〇八)、このときは古い民藝品とブルーノ・タウト、イサム・ノグチ、シャルロット・ペリアン、剣持勇、柳宗理らのプロダクト製品がいっしょに展観されたことが話題にもなりました。

書籍についていえば、二〇〇〇年代の後半くらいから、従来の民藝論とはやや趣の異なる、それこそ先ほど示した「共感」を有している層をターゲットにしたものがいくつか刊行されるようになりました。

その先駆けをなしたのは、地域文化との関わりから民藝研究を手がけている**濱田琢司**さんが監修した『あたらしい教科書 民芸』(プチグラ・パブリッシング、二〇〇七)です。ここにはナガオカさんをはじめ、デザイナーやバイヤーの人たちがセレクトした「新しい民芸」も紹介されていて、私にとってはたいへん勇気づけられた試みだった──濱田さんは私とも同世代でもあり、なおさらそう感じた──のですが、従来から民芸を信奉してこられた、特に少し上の世代の方々の間で「なぜこれが民藝なんだ?」と論争めいたことにもなりました。『**サヨナラ、民芸。こんにちは、民藝**』(里文出版、二〇一〇)からは、そうした状況をうかがうこともできます。

また、これらに先立ち、二〇〇三年に、ドイツの現代哲学を専門とする

レスプリ・ミンゲイ・オ・ジャポン
正式名は、L'esprit Mingei au Japon : de l'artisanat populaire au design (日本の民藝精神 : 民衆工芸からデザインまで)。図録には、リ・ウーファン(李禹煥: 一九三六─)、三宅一生(一九三八─→前出)、ジャスパー・モリソン(→前出)らのインタビューも掲載されている。

ブルーノ・タウト
一八八〇─一九三八。建築家。表現主義の旗手として活躍した後、ナチスの迫害を逃れ、日本に亡命。滞日中、工芸作品のデザインを手がける。桂離宮を賛美したことは伝説的エピソード。一方、民藝については批判的なエッセイを残している。

イサム・ノグチ
一九〇四─一九八八。彫刻家。陶芸や、インテリアや庭園などのデザインも手がける。美濃和紙による照明器具など、日本の伝統的な素材・技術と洗練されたデザインが融合した作品を数

伊藤徹さんが手がけた『柳宗悦 手としての人間』（平凡社）が刊行されていたことも指摘しておきます。ここでは哲学的知見をバックグラウンドとして、柳宗悦の思想について綿密な議論がなされています。また、美術史家の土田眞紀さんによる展覧会『柳宗悦展――「平常」の美・「日常」の神秘』（三重県立美術館、一九九七）や著作『さまよえる工藝――柳宗悦と近代』（草風館、二〇〇七）もたいへん充実した内容をもっています。従来、とくに哲学・思想の世界では、柳の議論は単純すぎるとされ、顧みられることは稀でした。九〇年代の**カルチュラル・スタディーズ**が盛んな折は、柳の言説にひそむ権力意識や民族意識などの文化的バイアスが指摘され、どちらかというと民藝を積極的に評価しようという議論は低調でした。それが伊藤さんや土田さんらの仕事を通して、あらためて**民藝の現代性を学術的にも議論する土壌**ができたことはあらためて評価すべきことでしょう。

民藝への共感がこの章の主題でした。最後に、やはり私と同世代でもあるデザイナーの服部滋樹さんの言葉でこの章を締めくくっておきます。

僕は、民藝運動を**時代に対するアンチテーゼ**としての活動体として興

シャルロット・ペリアン
一九〇三ー一九九九。建築家、デザイナー。ル・コルビュジエ（→後出）とピエール・ジャンヌレ（一八九六ー一九六七）の共同アトリエで働く。独立後、商工省の招きで来日。柳宗悦・宗理、河井寛次郎（→後出）らとも交流。

剣持勇
一九一二ー一九七一。インテリアデザイナー。第二次大戦後の日本のデザイン界をリード。一九五二年には、渡辺力らとともに、「日本インダストリアルデザイナー協会」を結成。日本固有の造形美とモダニズムが融合した「ジャパニーズ・モダーン」を唱えたことで知られる。

濱田琢司
一九七二ー。現在、南山大学人文学部日本文化学科准教授。専門は文化地理学、地域文化論。

多く手がける。

味を持って見ていた。［中略］柳らは、西洋の文化が入ってきて手仕事が見過ごされ、背景にあるものに意識を向けよ！と声をあげたのだ。民藝運動のはじまりから、もうすぐ一〇〇年が経とうとしている。当時と現在では、その時代観も似て不景気で、グローバルスタンダード以降のきな臭さが漂っている。そろそろ、もう一度、生活自体を考えなおす時期が来るだろう。

（graf『ようこそ ようこそ はじまりのデザイン』、学芸出版社、二〇一三、一八一頁）

「時代に対するアンチテーゼ」。私たちにとっての民藝はまさにこういう思いのもとにあります。時代の「歪み」を整え直す参照軸としての民藝もまた、同一線上にあるのではないでしょうか。そのさまを次章で思想的に考えてみることにしましょう。

著書に、『民芸運動と地域文化』など。

『サヨナラ、民芸。こんにちは、民藝』
『目の眼』の四〇〇号記念特大号として刊行。濱田琢司×久野恵一「民藝はすでに終わっているのか」はじめ、六つの対談から、民藝をめぐる近年のさまざまな視点・言説の検討をおこなっている。二〇一一年には、巻頭に松井健「六つの対話へのプロムナード」を追加し、単行本化された。

伊藤徹
一九五七―。現在、京都工芸繊維大学大学院工芸科学研究科教授。専門は、哲学・倫理学。著書に『作ることの哲学――科学技術時代のポイエーシス』ほか。

土田眞紀
一九六〇―。美術史家、帝塚山大学講師。専門分野は、近代工芸・デザイン史、工芸論。三重県立美術館には一九九九年まで学芸員として勤務、多くの企画

を手がけた。

カルチュラル・スタディーズ
既存の学問ジャンルを超えて領域横断的に文化事象を扱う研究手法。主として日常生活にかかわる言説や作品を対象とし、イデオロギー、人種、社会階級、ジェンダーといった視点からの批評を試みる。

民藝の現代性を学術的にも議論する土壌
本文では言及しなかったが、こうした土壌形成に大きく貢献した書物として以下の三冊もあげておく。中見真理『柳宗悦 時代と思想』（東京大学出版会、二〇〇三）、熊倉功夫・吉田憲司編『柳宗悦と民藝運動』（思文閣出版、二〇〇五）、松井健『柳宗悦と民藝の現在』（吉川弘文館、二〇〇五）。

第 2 章

Concept

民藝の思想

民家・民具・民藝

「民藝」という言葉はもともとあったものではありません。大正一五年（一九二六）に柳宗悦らが考案し、昭和の戦前期に一般に定着した言葉です。

ちょうど同じ頃に、庶民の生活道具についてよく似た言葉がもうひとつ使われはじめました。「民具」です。民具は、郷土玩具などを蒐集して独自の民俗学研究に勤しんだ**渋沢敬三**らが使いはじめた言葉とされます。渋沢は、自邸に蒐集品を陳列した「**アチック・ミューゼアム**」で知られる人物でもあります。実はこれらに先立ち、「民家」という言葉が登場します。大正六年（一九一七）に**柳田國男**らが作った**白茅会**（はくぼうかい）という民俗学グループがあり、**今和次郎**という建築家が中心となって、失われようとしている農村の古い家屋を調査しました。その調査をふまえ、今が刊行した『**日本の民家**』（一九二二）は古民家への一般の関心を高めるとともに、「民家」という言葉の定着にも大きく貢献しました。そうした状況の中でつくられたのが「民具」と「民藝」でした。この間の詳細は、デザイン史を専門とさ

渋沢敬三
一八九六─一九六三。財界人。日本資本主義の父、渋沢栄一（一八四〇─一九三一）を祖父に持ち、日本銀行総裁、大蔵大臣などを歴任。その傍らで民俗学に深く傾倒し、宮本常一（一九〇七─八一）ら、多くの研究者の支援も行った。なお、「民具」については、「我々同胞が日常生活の必要から技術的に作り出した身辺卑近の道具としている（『民具蒐集調査要目』アチック・ミューゼアム、一九三六）。

アチック・ミューゼアム
「アチック」とは「屋根裏」のこと。渋沢敬三が設けた私設博物館。彼がまだ学生時代に、東京・三田の渋沢邸・物置小屋の屋根裏部屋をコレクションの保管・研究スペースとしたことに因む。収集資料はのちに国立民族学博物館収蔵品のベースとなった。

柳田國男
一八七五─一九六二。民俗学者。

れている藤田治彦さんが『民芸運動と建築』（淡交社、二〇一〇）に収められた論考で考察されています。

柳自身、民家には関心が強かったようで、彼が仲間らとともに立ち上げた雑誌『工藝』の創刊号では、「毎号民家の紹介をやりたい」とも記しています〔《工藝》第一号「編輯餘録」、一九三二〕。たしかに、こうして「民家」「民具」「民藝」と並べてみると、大正デモクラシーとして一般に知られる民主主義的な社会状況が作用したのか、いずれにせよ、民藝が時代の動向と連動していたことが実感されるでしょう。といって、もちろん民藝は単純に時代の流れに吸収されてしまうものではありません。逆に、民藝は同時代とどう対峙しようとしたのか、それを明らかにしていかなければなりません。この点について、まずは、「民具」と比べながらお話ししようと思います。

民具も民藝も、いずれも一般民衆の生活道具を名指すものとして、ほぼ同時期につくられた言葉ですが、両者の意味合いは微妙に異なります。その違いを図示したのが、図1です。

民具は、近代化の中で失われつつあった伝統的な生活道具全般を指す言葉です。地方を旅行すると各地に民俗資料館と呼ばれるものがあり、古い

農商務官僚の傍ら、既存の歴史学では見落とされていた「常民」の生活文化に注目し、文献ではなくフィールドワークを重視。日本民俗学の祖。

白茅会
柳田國男と建築家の佐藤功一（一八七八―一九四一）を中心に組織され、主として東京近郊の農村生活について多角的な分析を手がけた。白茅会編『民家図集 埼玉県の部』（一九一八）は民家研究の先駆とされる。「白茅」とは古びた茅が白くなった農家の情景を表す漢語。

今和次郎
一八八八―一九七三。建築家、民俗学者。民家研究の草分け的存在に。都市風俗にも関心を寄せ、現代生活全般を扱う「考現学」を提唱。

『**日本の民家**』
今和次郎の民家研究の出発点であり代表作。五年間にわたる全国各地の農漁村のフィールドワークをベースとして、大正

農機具や囲炉裏端の様子が再現展示されています。ああいうものはすべて民具です。民具という広大な集合の中で、民藝はごく一部です。もちろん民具と重なる部分もありますが、集合としては民具とイコールではありません。民具から選び出された、よりぬきが民藝です。

選択基準は美しさ。民藝は失われようとしている伝統的な生活道具であることにひとつの軸を置きながら、審美的に美しいものを選び出してくるのが民藝です。晩年の柳は、賢しらな美醜の区分を超えて、すべてのものはあるがままに美しいとしますが、日本民藝館に所蔵されているものたちは、なんでもありではなく、その中で類いまれな美しさを持ったものたち。伝統的な生活道具なら何でもいいわけではなく、明らかに柳たちが選び取ったものです。そこには美という大きな基準があります。

私達の選択は全く美を目標とする。私達が解して最も自然な健全な、それゆえ最も生命に充ちると信ずるもののみを蒐集する。私たちはかかる世界に美の本質がある事を疑わない。したがってこの美術館は雑多なる作品の聚集ではなく、新しき美の標的の具体的提示である。

一一年（一九二二）刊行。当初は「田園生活者の住家」という副題が添えられていた。

藤田治彦
一九五一―。大阪大学大学院文学研究科美学・文芸学専修教授。専門は、環境美学・文芸学・芸術学。著書に『ウィリアム・モリス 近代デザインの原点』など。

雑誌『工藝』
柳宗悦らが工芸固有の美、なかでも民藝のそれを主要な題材として扱う雑誌として、昭和六年（一九三一）に創刊。雑誌名については柳は「民藝」を提案したが、編集担当の青山二郎［→後出］らの意見で「工藝」とされたといわれる。抽象的議論に陥らず、「読者の直観に直接訴えたい希望」（雑誌『工藝』刊行趣意、「柳宗悦全集 第二〇巻」、五八頁）のもと、雑誌自体を「工藝的な作品」（同）と位置づけ、毎号装丁にもこだわりをみせた。いまだ組織的な場をもたず、各地に点在するままだった民藝の支援者たちに連携を促す

他方で、民藝が面白いのは、民具に収まりきらない部分があることです。先にあげた図で、民具の集合を示す円からポコッとはみ出している部分が、それです。この図には、民具との比較から、民藝のふたつの基本要素が表されています。先ほど確認した民具と重なっている部分は、美という視点に注目した民藝の「審美性」を示しています。すなわち、美しいものを選び出そうとする側面であり、ふるまいとしては「選択」です。もうひとつの要素が、いま指摘した、民具からはみ出した部分。これは伝統の中に収まりきらない「現代性」といってよいでしょう。

民藝は、伝統的な生活道具にフォーカスし、近代化された機械生産以前の手仕事を重んじはしたものの、それをただそのまま再現するとか、ただ骨董的に懐かしむとか、そうした昔の世界に帰ろうとしたのではありません。民具とも重なる手仕事ならではの美しさをモデルとしつつ、新しいものづくりと暮らし、ひいては社会全体のあり方を問い直していこうとしたのが民藝です。

（「日本民藝美術館設立趣意書」『柳宗悦全集 第十六巻』、五頁）

『工藝』第一号「編集余録」『柳宗悦全集 第二〇巻』六一頁。

きっかけをなした。昭和二六年（一九五一）の一二〇号まで続いた。

図1

民具　民藝

こうした点は民藝の「創造」的側面ととらえることができます。そういうとすぐに連想されるのは、作家的な創作活動かもしれませんが、ただ個人の活動レベルにとどまるものではありませんでした。たとえば、「新体制」という名のもとに戦時統制が進み始めた昭和一五年（一九四〇）のことですが、柳宗悦は日本民藝館に農林省（現農林水産省）をはじめ、商工省（現経済産業省）貿易局、同工芸指導所、鉄道省（現国土交通省）観光局、外務省国際振興会などの行政関係者を招き、東北を中心とした地方産業の振興と輸出工芸の展開に関する**議論の場**を設け、民藝の立場から今後の施策の提案を行っています。

それからもう一つの提案はわれわれの今までの経験でございますと、地方の在来のものをそのまま作るというのでは一般の需要に充てることが出来ないのであります。たとえばここに東北の農村の蓑が沢山ならんで居ります。これは地方人の生活に必要なものでありまして、私ども都会の者に必要なものではないのであります。それゆえにこのままで発展させるということは無理なことであり、どうしてもこれは材料とか、模様とか編み方というものを生かして、現代の多くの人々に

議論の場
昭和一五年（一九四〇）九月に日本民藝館で行われた「主として東北地方を中心とする地方工芸振興の協議会」。主催は農林省積雪地方農村経済研究所。出席者は、本文にあげたほかに、「東北六県副業主任官・商工係官・青年団青年学校係官・雪国協会・東北振興会所属・三越百貨店・たくみ工芸店および日本民藝協会所属の作家ならびに同人を網羅」（『月刊民藝』第一九号、八頁）、総数四六名であった。

も使えるような方向に導いて行く必要が非常に大切であると思われるのであります。[中略]そこでこうした地方工藝をよりよく指導発展させてゆくためには、在来の工藝作家というものは、ただ単なる個人的創作というせまい範囲を脱し、積極的にこれにあたるべきだと信ずるのであります。

（「日本民藝協会の提案」（談）、
『**月刊民藝**』第一九号、一九四〇、一二頁、
『柳宗悦全集』第九巻』、五七五―五七六頁）

ここで「地方工芸」と呼ばれているものは、「民具」と置き換えてもいいかもしれません。民具に積極的にはたらきかけようとした民藝が志向していたのは、まさしく「現代の多くの人々」であり、現代性そのものだったのです。

民俗学と民藝

そもそも現代的であろうとすることは民藝の本質でもありました。審美

『月刊民藝』
日本民藝協会の機関誌として、前年の工芸関係諸雑誌の強制統合を受け、存続を許されるものの、誌名を『民藝』と改称。終戦後の混乱の中で、昭和二三年（一九四八）に終刊。『工藝』に比して、よりくだけた形で民藝について語る場をということでスタートしたが、時局の影響を色濃く映し出すものともなった。

性もまた、選択を伴う点において、現代のまなざしと無縁ではありません。ここでは、民具との比較からその点を集合的に示したわけですが、民具を扱う民俗学と民藝の立場の違いとしても理解できます。「民藝学と民俗学」と題した論考で、両者の接点と違いについて柳宗悦は次のように述べています。

民藝学と民俗学との著しい共通点は、民衆の生活を重要視することにあろう。共に「民」の意義を忘れない。それゆえ触れあう面は少なくない。［中略］最も根本的な差違は、哲学的術語を用いれば、民俗学が「経験学」なるに対し、民藝学が「規範学」たることにあろう。あるいはこれを云い改めて、前者が「記述学」なるに対し、後者が「価値学」たることにあるのを指摘出来よう。

（柳宗悦「民藝学と民俗学」『柳宗悦全集　第九巻』、二七二―二七四頁）

民俗学と民藝の関係というのは、たいへん興味深い点でもあり、もうすこしだけ当時の議論をご紹介しておきましょう。いま引用した論考で主張

されている内容は、昭和一六年（一九四一）に東京帝国大学人類学教室で行われた講演要旨ですが、その前年に行われた**柳田國男との対談**をふまえたものです。いうまでもなく、柳田はわが国の民俗学を確立した人。対談は柳の支援者でもあった**式場隆三郎**の司会で行われました。

式場　［前略］つまり民俗学という学問は過去を知るための学問なのですか。それとも現在あるいは将来につながる学問ですか。

柳田　それはもちろん民俗学とは過去の歴史を正確にする学問です。だから、将来のことはわたくしどもの学問の範囲じゃないんです。

［中略］

式場　そうすると、たとえば民俗学というようなものには、直接的な文化的行動性というようなものはないんですね。

柳田　ええ、そういうものはないんです。今の歴史には将来のことを論じたり、現代人の心得方を論じたりしているものがあるけれども、あれはわれわれからみると、歴史という学の方法に入るものではない。

［中略］

柳田　つまり民俗学は経験学として存在するだけで充分です。

柳田國男との対談
『月刊民藝』第一二号（昭和一五年四月一日発行）の企画として、同誌編集長の式場隆三郎が司会を務め、昭和一五年（一九四〇）三月に日本民藝館で行われた。なお、対談後半は、同誌前号で特集された「沖縄の標準語問題」がテーマとされ、改造社の比嘉春潮（一八八三―一九七七）も同席した。沖縄出身の比嘉は柳田のもとで民俗学を学び、沖縄学を深めた人物。

式場隆三郎
一八九八―一九六五。精神科医。千葉・市川の国府台病院院長。ゴッホの研究でも知られる。柳宗悦らとも親交を深め、その活動を支援。日本民藝協会に機関誌を設けることを提案し、創刊号より『月刊民藝』の編集長を務めた。

式場　すると、民俗学というものはわれわれの民藝とは大部ちがったものですね。柳先生いかがですか。

柳　僕の方は経験学というよりも規範学に属して居ると思います。かく在るあるいはかく在ったということを論ずるのではなくて、かくあらねばならぬという世界に触れて行く使命があると思うのです。そういう点は民藝と民俗学はちがいます。

柳田　それははっきりちがう。われわれの方にそうしたものはない。

柳　だから民藝の方でゆけば、価値論が重きをなして、美学などに関係するようになってくる。

柳田　結局そういうことになるでしょうね。

（「民藝と民俗学の問題　柳田國男・柳宗悦：対談」
『月刊民藝』第一三号、一九四〇、二六―二七頁）

　規範や価値の追求の有無という点で民俗学と民藝は決定的に相違します。先に示した民藝の二つの基本要素は、まさにそうした価値や規範に関わるものといってよいでしょうが、ここであらためて確認しておきたいのは、とりわけそのうちの現代性こそが民藝の価値・規範追求の駆動力と

なっているということです。現在を論じ、そうして将来を志向することこそが、民藝の本旨です。柳田との対談で柳はそれを「かゝあらねばならぬ」という世界に触れて行く使命」といっています。「かゝあらねばならぬ」などというと、いささか押しつけがましい気がしなくもないですが、現状の問題を克服するすべを探りたいという使命感あるいは信念の深さのあらわれと理解することもできるでしょう。**「現代生活と民藝の本質」**と題した別の座談会では、柳は次のようにその「信念」を唱えています。

とにかく民藝運動というものは、かくあらねばならぬという、そうした世界的のものに入ってゆかなければならないとおもう。現代生活というものをどうしたら一番正しい様式に出来るかということに民藝はひとつの信念をもつべきだと思うね。

（『月刊民藝』第一〇号、一九四〇、三〇頁）

先ほどの図１に手を加えた**図２**をご覧ください。ここで確認した二つの基本要素は、いわば民藝の骨組み、骨格をなすものです。それらについて、ここでは民具との比較から平面的でスタティックな集合で示しましたが、

図２

審美性
あるいは選択

民具　民藝

現代性
あるいは創造

「現代生活と民藝の本質」
日本民藝館で昭和一四年（一九三九）一一月に行われた座談会。参加者は柳、式場、『月刊民藝』編集部の田中俊雄（一九一四―五三）のほか、大熊信行（一九〇四―七七）、建築家の谷口吉郎（一九〇四―七九）の五人。同誌第一〇号（昭和一五年一月一日発行）に掲載。

骨格は運動や作用を支えるものです。とりわけ最後に指摘した使命や信念をふまえていえば、審美性と現代性という骨格の間には、じつはダイナミックな運動がひそんでいることを指摘しておかねばなりません。この運動は、単線的なものではありません。現代を批判的に検証し、それを打開する手がかりを過去に求め、そこで得られたものを携えて将来を構想し、その実態を掘り下げるべく、ふたたび現状と向き合い古物に導きの糸を探るというふうに、現在、過去、未来の時間軸を行き来し、絶えざる往還の中にある運動です。往還ではありますが、その動因、この運動を駆り立てるドライヴィング・フォースはつねに現代の社会と暮らしに向き合う中にあったのです。

アーツ＆クラフツと民藝

「審美性あるいは選択」と「現代性あるいは創造」。これら二つの基本要素からなる民藝の骨格を指摘し、そこに働く運動の駆動力を後者にみてとりました。この点は「民藝」というコンセプトの成立をうながした歴史的背景からもうかがうことができます。

通常、歴史的に民藝の成立背景を論じる際は、**朝鮮陶磁**と**木喰仏**があげられます。前者は柳宗悦に工芸特有の存在の美しさを開眼させ、後者は「下手物」ならではの差別なく広く一般民衆に開かれた世界を認識させました。

民藝を字義に即し「民衆工芸」という新しい美のコンセプトとして位置づけるべく説明するのであれば、事実それらが大きな背景をなしたというべきでしょう。ですが、本書のねらいは、美に尽きない「何か」を見出した民藝を明らかにすることであり、そこから生活と社会をふたたび自らの手に取り戻す道筋を探ることにあります。「審美性あるいは選択」した観点といいますか関心から指摘した次第です。先の二つの基本要素もこう「現代性あるいは創造」。両者のあいだの運動、その駆動力について、ここでは、一九世紀のアーツ&クラフツ運動と民藝と同時代のモダニズムから検討してみたいと思います。

アーツ&クラフツ運動は、**ウィリアム・モリス**が主導した、一九世紀後半のイギリスに端を発する工芸運動です。アーツ&クラフツ運動によって、はじめてデザインは、物作りにとってたんなる付属物や飾り物ではなく不可欠のプロセスとして認知されるようになりました。次項で述べるモダニズム、いやそれを経てさらに現代に至るまでの、デザインの社会的役割の

朝鮮陶磁
大正三年（一九一四）九月、ソウルから訪ねてきた浅川伯教（一八八四—一九六四）より、手土産として受け取った数点の朝鮮陶磁器が、柳を工芸の世界に招き入れた。ちょうど東京の喧騒を離れ千葉・我孫子に移住した直後に、同年一二月に雑誌『白樺』に寄稿した「我孫子から通信一」で、柳は転地の感慨とともにこう述べている――「自分にとって新しく見出された喜びの他の一つをここに書き添えよう。それは磁器に現わされた型状美（Shape）だ。これは全く朝鮮の陶器から暗示を得た新しい驚愕だ。かつて何らの注意を払わず且つ些細事と見なしてむしろ軽んじた陶磁器などの型状が、自分が自然を見る大きな端緒となろうとは思いだにしなかった。その冷たい土器に、人間の温み、高貴、荘厳を読み得ようとは昨日まで夢みだにしなかった」（柳宗悦全集第一巻』、三三四頁）。

台頭をうながした大きな一歩として、モリスらの活動を位置づけることができるでしょう。

アーツ&クラフツの中心にあったのは、やはり美しさでした。当時、他国に先駆けて産業革命が勃興したイギリスでは、急速な産業化・都市化にともなう労働環境・居住環境の劣悪化や粗悪な日用品の横行が深刻な社会問題として顕在化していました。そんな中、建築・工芸・デザインのあり方を問い直し、生活の中の美しさの実現を試みたのが、モリスらのアーツ&クラフツ運動です。その方向性は、社会思想家の**ジョン・ラスキン**らの影響もあって、中世**ギルド**の職人共同体をモデルに据え、機械化の中で失われようとしていた手仕事の再興を企図するものでした。そうした彼の試みの祖型は、大学卒業後ウィリアム・モリスが盟友**フィリップ・ウェッブ**に依頼するとともに、その建設や**内装デザイン**等を通じて、仲間たちとともに、生活と仕事が一体となった共同体とそれによる生活美の実現をめざしたのです。

近代以前の手仕事に範を求めて、生活の中での美を追求したということだけからも、アーツ&クラフツと民藝との間には容易に類似点を見ること

木喰仏

江戸後期の行者、木喰上人（一七一八―一八一〇）が諸国廻国するなか各地で手がけた木造仏。「微笑仏」ともいわれ、独特の柔和な笑みをたたえた丸みのある造形が特徴。柳宗悦が注目するまで一世紀あまり世間から忘れられた存在だった。じつは柳による木喰仏発見のきっかけも朝鮮陶磁。大正一三年（一九二四）、山梨の古美術愛好家、小宮山清三（一八八〇―一九八三）が所持する朝鮮陶磁コレクションを浅川巧（一八九一―一九三一）とともに見学に訪れた際に、蔵の前に置かれた二体の仏像を偶然目にしたのが、柳と木喰仏との最初の出会いだった。翌年記された「上人発見の縁起について」と題する文章で、木喰仏に心奪われた背景として、「真の美を認識する力」を獲得しようとする努力と「宗教の領域」を専門としてきた二つに加えて、柳は次のように述べている――「私は民衆的な作品に、近頃いたく心を引かれていました。日

ができます。前章でロンドンのヴィクトリア＆アルバート・ミュージアムでの「インターナショナル・アーツ＆クラフツ展」についてふれましたが、これに限らず、両者を結びつけて考えることはけっしてめずらしいことではありません。

ここで注意しなければならないのは、当時の日本においてラスキンとモリスの両名が美や芸術的観点からの注目よりも、まずはもっぱら「社会思想家」として注目されていた点です。ラスキンについていえば、代表作に『ヴェネツィアの石』という本があります。その全巻日本語訳を最初に敢行したのは賀川豊彦という社会運動家でした。資本主義がもたらした格差拡大や粗悪品の横行といった弊害の是正を試み、生活者の視点から安定した暮らしを取り戻そうとした人です。日本最大の生活協同組合、「コープこうべ」の前身にあたる神戸と灘の購買組合を一九二〇年代初頭に設立し、日本の**生協運動**の生みの親としても知られています。民藝とアーツ＆クラフツの接点については、柳宗悦自身、民藝論を確立した主著ともいうべき『**工藝の道**』（一九二八）所収の「工藝美論の先駆者について」という論考で指摘しています。その冒頭で、自らの先駆者として「ラスキン・モリス」の名をあげ、自分が両者を熟知するにいたったのは、経済学者**大熊信行**の

下手物
とりたてて貴重で大事なものとはされず、粗雑に日常使いされる生活道具のこと。「雑具」「雑器」ともいいかえられる。この語に見出された世界が、のちに「民藝」という言葉へと継承されていく。

常の実用品として製作されたもの、何らの美の理論なくして無心に作られたもの、貧しい農家や片田舎の工場から生れたもの、一言でいえば極めて地方的な郷土的な民間的なもの、自然の中から湧き上る作為なき製品に、真の美がありその法則があるという事に留意してきました。［中略］かかる私にとって、彫刻において民衆的特色の著しい上人の作が、異常な魅力をもって私に迫ったのはいうまでもありません（『柳宗悦全集 第七巻』、一二五七頁）。

著書『社会思想家としてのラスキンとモリス』（一九二七）によるもので あることを明記しています。

ここに**晩年のモリスを描いたカリカチュア**があります。晩年の彼は社会主義に深く傾倒し、ロンドン・ハイドパークのスピーカーズコーナーなどで、自らの思想を大衆に訴えたといいます。モリスの著作としては『**ユートピアだより**』（一八九〇）がもっとも有名ですが、これはもと**社会主義同盟**機関誌『**コモンウィール**』に連載されたものでした。

　芸術とは人が労働のなかで得る喜びの表現であるということ。人が自分の仕事に喜びを見いだすことは可能であること。［中略］人の仕事がもう一度その人にとっての喜びとならぬかぎりは——その変化が生じたしるしは美がもう一度生産的労働の自然かつ不可欠の付随物になることだろう——無益なる者たちをのぞくあらゆる人びとが苦痛に満ちた労役につかねばならず、したがって苦痛をもって生きねばならぬということ、これである。

（ウィリアム・モリスによる序文、ジョン・ラスキン『ゴシックの本質』、川端康雄訳、みすず書房、七頁）

ウィリアム・モリス
一八三四—一八九六。デザイナー、思想家、詩人。機械生産に疑義を呈し、手仕事によるステンドグラス、家具や壁紙など室内調度品のデザインを手がける。仲間らと一八八八年に行ったアーツ＆クラフツ展が、そのまま運動の名称にもなった。また、印刷工房「ケルムスコット・プレス」を設立し、本や書体のデザインも試みた。一方、マルクス（一八一八—八三）ら

モリス（右）と友人で美術家のバーン＝ジョーンズ（左）。一八七四年撮影。© William Morris Gallery

晩年のモリスを描いたカリカチュア
1894年5月1日、ハイドパークで演説するモリス。
© William Morris Gallery

これは、ラスキンの『ゴシックの本質』に寄せられたモリスによる序文（一八九二）で、ラスキンの偉業により明らかとなった「真理」を列挙した箇所です。そもそも、ラスキンにせよ、モリスにせよ、生活の中に美を実現することだけを意図したわけではありませんでした。道具や家具、建築やデザインの社会的役割に着目することで、それらの美的刷新こそが、進行する社会問題の解決につながると考えていたわけです。

ここには、「生活」「社会」「工芸」——モリスの言葉にならえば「芸術」というべきかもしれませんが、道具や家具はもちろん、建築を含む造形活動全般の意味でこの語をあげてみました——という三つの視点があります。劣悪化するままに分離してしまった「生活」と「社会」という二つの極をブリッジするものとして、「工芸」のあり方を問い直す。「工芸」独自の「生活」美の実現が「社会」問題の解決につながる。

工藝の問題は美の問題であると共に、真の問題である。特に社会に関連する真理問題である。

（「工藝美論の先駆者について」）

ジョン・ラスキン
一八一九—一九〇〇。思想家、美術評論家。ターナーの風景画やラファエル前派の活動を擁護。一方で、中世ゴシック美術を手がかりに、芸術制作と生産労働とが創造の喜びを共有していた点に注目。アーツ＆クラフツ運動に大きな影響を与えた。のちの社会主義にも関心を寄せ、「社会主義同盟」を結成した。

ギルド
西欧の中世都市において結成された職業別組合。手工業者については「手工業ギルド（クラフト・ギルド）」ともいわれる。封建的な身分制度の産物でもあるが、構成員の共存共栄が目指され、市政参加への足がかりとされるとともに、製品の品質維持にも貢献した。また、民藝運動草創期には、ラスキン・モリスの論を受け、「工藝のギルド」の確立が追求された。

生活、社会、工芸の三つがこのように有機的に連関するさまを追求した点こそが、アーツ＆クラフツ運動と民藝を接続する要というべきでしょう。

（『柳宗悦全集 第八巻』、二〇七頁）

モダニズムと民藝

先に触れた論考「工藝美論の先駆者について」の中で、柳宗悦は、先駆的な視点をふたつあげています。ひとつはいまもみた「ラスキン・モリスの思想」であり、もうひとつは「初代茶人の鑑賞」としています。「思想」と「鑑賞」というふたつの視点について、それぞれ民藝の先駆けとなるものを示しているわけです。

これらは、思想＝現代性、鑑賞＝審美性とすれば、先に確認したふたつの基本要素と符合するようにも思われます。しかし、私たちは同時にふたつの基本要素がいわば骨組みとなって動的な活動を支えるものであり、その活動が現代性を駆動力とした運動であることも指摘しました。端的にいえば、現代性に重点をおいたわけです。その点からいえば、ラスキン・モ

レッド・ハウス
一八五九年に結婚したウィリアム・モリスの新居として、ロンドン郊外ベクスリヒースに建てられた。ステンドグラスや壁掛け、調度品の内装はモリスが友人らと手がけた。その経験が、理想の家具の制作・販売を行うモリス商会の設立につながる。

フィリップ・ウェッブ
一八三一―一九一五。建築家、デザイナー。モリスと生涯にわたり親交する。モリス商会の仕事にも携わり、家具や工芸品のデザインを手がけた。

リスに端を発するアーツ・アンド・クラフツは思想よりもむしろ鑑賞、つまり審美的側面の先駆けと位置づけるべきでしょう。そこから浮かび上がってくるのは、審美的側面においても、ただ美的議論に終始するわけではなく、生活と社会に関連づけられつつ、現代性に牽引されているということです。そうした点をふまえつつ、もうひとつの視点でもある当の現代性そのものについては、先駆けというより同時代を伴走する動きを確認しておくことにしましょう。**モダニズム**がそれです。

民藝といえば、手仕事の世界と思われがちですが、柳宗悦の著述には、近代化された機械生産のことがかなりのスペースを割いて論じられています。しかも、たんに手仕事の敵のように一方的に悪しざまに論じているわけではなく、その長所短所をていねいに解析した上で、「機械工芸の是正」(『**工藝文化**』、一九四二)を追求しています。

機械生産は今日まで多くの讃嘆と多くの罵倒との間に続けられた。だが無上に感嘆する者、無下に否定する者、共に真理からは遠いであろう。私達は問題を混雑せしめてはならない。すべての批評は機械を正当に発展せしめることに注がれねばならない。そうしてこのことは手

内装デザイン

工藝との無用な摩擦を解消せしめるであろう。［中略］機械の力への過信が、いかに製品への無反省を伴うかを注意しなければならない。機械製品を粗悪にしているものが、かえって機械主義自身であることに反省すべきではないだろうか。

（『柳宗悦全集』第九巻、四一五―四一六頁）

民藝を通じて、柳が批判したのは、機械ないし機械生産そのものではなく、それへの過信・盲信に陥った機械主義でした。そしてこのことは、まさしくモダニズムが問題にしたところでした。

モダニズムを代表する人物としては、いうまでもなく建築家の **ル・コルビュジエ** があげられます。あえて挑発的に「住宅は住むための機械である」（『建築をめざして』、一九二三）とした彼は、機械主義に立っていたわけではなく、まさしく機械の功罪を見極めつつ、従来にはない新しい住宅を追求しました。後の「**モデュロール**」に見られる、人間の身体性をふまえた独自の寸法への取り組みも、機械主義的画一化からの離脱の試行錯誤と見ることができるでしょう。

『ヴェネツィアの石』全三巻（第一巻：一八五一、第二・三巻：一八五三）。イタリア建築をモチーフにしてゴシック称賛の議論を展開する。特に、第二巻第六章 "ゴシックの本質" は、建築論だけでなく、中世の職人と産業革命後の工場労働者を対比し、労働の喜びの表現としての芸術という理念を論じ、モリスをはじめ、後世に多大な影響を与えた。

賀川豊彦 一八八八―一九六〇。社会事業家。キリスト教の立場から、さまざまな社会運動に携わる。『人格社会主義』を唱え、マルクスのほか、ラスキン、トルストイ（一八二八―一九一〇）の思想にも共鳴。『ヴェネツィアの

レッド・ハウスのダイニング・ルーム。表紙カバー写真の玄関ホール右手にある。正面奥の食器棚はフィリップ・ウェブのデザイン。現在はモリス商会のサセックス・チェアのテーブル・セットが設えられている。

ル・コルビュジェの代表作のひとつ、**サヴォワ邸**が手がけられたのは、一九二八年から三一年にかけて。ちょうど柳が民藝という言葉を掲げて、その使命を世の中に問うていこうとしていた時期です。軽やかに大地から立ち上がった白亜のサヴォワ邸の幾何学的でスマートな姿は、民藝が対峙した時代の趨勢をイメージするためだけでなく、その現代性にひめられた可能性を考える上でも有効であると思われます。というのは、柳たちもまた、モダニズムと同じく、同時代と向き合いながら自らの手で自らの暮らしを作ろうとしたからです。その情熱を抜きにしてしまうと、ただ所与の昔ながらの生活に反動的に戻っただけ、という民藝像になってしまいます。

モダニズムと民藝とのつながりという点でいえば、太平洋戦争勃発前後に日本民藝館を訪れたシャルロット・ペリアン——彼女はル・コルビュジェのもとで働いていたデザイナーでした——との関わり、あるいは、終戦後に訪米した柳宗悦や濱田庄司らと**イームズ夫妻**との出会いなど、ほかにも触れるべき話題は多々ありますが、何をおいても、宗悦の長男で工業デザイナーであった柳宗理の取り組みをあげなければならないでしょう。彼の視点から見ると、父・宗悦らの民藝は反動的に逆行こそしなかったものの、「手工藝の枠を超えることはできなかった」(「**幕は下りぬ**」、一九七九) と

石』の全訳を手がけた (全2冊、春秋社、一九三一・三二)。

生協運動
産業革命による粗悪品の横行に対し、消費者の視点から、安定した生活を追求する社会運動のひとつ。一八四四年、イギリス・マンチェスター郊外の労働者たちによる共同購入が原点。日本では、一九二一年の神戸購買組合と灘購買組合が最初期の加のきっかけとした。

『工藝の道』
柳宗悦の最初の本格的な工芸論であり、彼の主著。月刊誌『大調和』の連載(昭和二年四月—昭和三年一月)に改訂増補を加え、昭和三年(一九二八)一二月に「ぐろりあそさえて」から刊行。民藝運動に誘われた当時の若者の多くが、本書を運動参加のきっかけとした。

大熊信行
一八九三—一九七七。経済学者。カーライル(一七九五—一八八一)、ラスキン、モリス

サヴォワ邸
パリ市内に住むサヴォワ夫妻の週末に過ごす郊外住宅として、1928 年に設計を開始。ドミノ工法に基づき唱えた「近代建築のための五つの要点」（1926）、すなわち「ピロティ」「屋上庭園」「自由な平面構成」「水平に連続する窓」「自由な立面」のすべてを取り入れて構成。1931 年竣工。

『ユートピアだより』

の研究から人間中心の経済学を構想。文芸にも関心を寄せ、大正期に土岐哀果（一八八五―一九八〇）が手がけた雑誌「生活と芸術」などに参加。

一九世紀末から脱工業化という理想社会を実現した二一世紀初頭に迷い込んだという設定のもとで、その間の社会の進歩を構想したものだが、いま読むと、本質的に当時から何ら変わらない資本主義社会の問題の根深さ

映ったようです。しかしながら、それを超え、民藝運動の次代の「新たな幕」（同上）を開こうとした彼、宗理の試みもまた、民藝の現代性そのものではなかったでしょうか。

現在の民藝ブームの大きな引き金として、一九九八年にセゾン美術館（東京・池袋）で開かれた展覧会『**柳宗理のデザイン〜戦後デザインのパイオニア**』があげられます。そのことを間違った民藝イメージを与えた元凶のようにとらえる向きもあるようですが、もはやそういう議論そのものの「幕」が下りたのが現在ではないでしょうか。モダニスト・柳宗理のプロダクトデザイン、さらにそれを超えて次を探る試みをうながすに至るまで、静かな、しかし止むことのない波動をもたらしているのが民藝の現代性なのです。

やや話が横道にそれました。「民藝」というコンセプトを成立せしめた歴史的背景を、アーツ・アンド・クラフツという「先駆者」とモダニズムという「伴走者」から紡ぎ出してきました。

ARTS AND CRAFTS + MODERNISM = MINGEI

を考えさせられる。写真は、ケルムスコット・プレス版（一八九三）の冒頭。

社会主義同盟
前年に社会主義者であることをはじめて公言したモリスが、一八八四年、マルクスの娘、エリノア・マルクス（一八五五—一八九八）らとともに結成した社会主義組織。機関誌『コモンウィール』編集長はモリス自身がつとめた。

『**ゴシックの本質**』
→前出『ヴェネツィアの石』参照

モダニズム
社会の産業化が進展する中で、いたずらにそれに反目するのではなく、近代工業のもとで、その機能主義・合理主義と融和した生活と社会、文化の理想を目指した潮流。近代主義。

『**工藝文化**』
『工藝の道』を柳が網羅的に民藝について語った最初の試みと

民藝のロジック

アーツ・アンド・クラフツとモダニズムを母胎とし、審美性と現代性という骨格を得た「民藝」。それは時代とどう向き合おうとするものだったのでしょうか。ここであらためて、「民藝」というコンセプトが同時代とどう対峙したのか考えてみましょう。

言葉として「民藝」がはじめて活字となって世間に示されたのは、大正一五年(一九二六)四月のことでした。掲載されたのは、柳宗悦らが印刷・配布した『日本民藝美術館設立趣意書』という薄いパンフレット。私も以前、手にとったことがありますが、ほんとうに薄い冊子です。薄いものではありますが、たいへん丁寧に作られていて、表紙には、柳の手書き文字を黒田辰秋が彫った題字があしらわれ、青山二郎所持の古伊万里猪口

「民藝」というコンセプトを生みだした歴史状況をふまえると、こうまとめることができるでしょう。アーツ・アンド・クラフツとモダニズム、これらはそのまま、「審美性」と「現代性」という二つの基本要素からなる民藝の骨格形成を培った背景をなすものでもあるのです。

するなら、『工藝文化』はその到達点ということができる。前者から約一五年後の昭和一七年(一九四二)刊行。

ル・コルビュジエ
一八八七―一九六五。建築家。二〇世紀建築を代表する巨匠として、ミース・ファン・デル・ローエ(→後出)、フランク・ロイド・ライト(一八六七―一九五九)と並び称せられる。その出発点ともいうべき「メゾン・ドミノ(ドミノ式住宅)」(一九一四)は、建築部材が工業製品として規格化され大量生産が可能になったことを前提として考案されたものだった。

モデュロール
ル・コルビュジエが考案した建築尺度。古典建築に見出される人間=自然=建築の調和が、メートル法の世界標準化によって失われることを危惧し、人体の各部位の寸法をベースに、黄金比を用いて開発。マルセイユの集合住宅「ユニテ・ダビタシオン」(一九四五―一九五二)

のコロタイプ図版が添えられていました。発起人として名前を連ねているのは、**富本憲吉**、**河井寬次郎**、濱田庄司、それから柳宗悦の四人ですが、実際の文章を起草したのは柳です。

> 時充ちて、志を同じくする者集り、ここに「日本民藝美術館」の設立を計る。自然から産みなされた健康な素朴な活々した美を求めるなら、民藝 Folk Art の世界に来ねばならぬ。私たちは長らく美の本流がそこを貫いているのを見守ってきた。しかし不思議にもこの世界はあまりに日常の生活に交るため、かえって普通なもの貧しいものとして、顧みを受けないでいる。誰も今日までその美を歴史に刻もうとは試みない。私たちは埋もれたそれ等のものに対する私たちの尽きない情愛を記念するためにここにこの美術館を建設する。
>
> （『日本民藝美術館設立趣意書』
> 『柳宗悦全集』第十六巻』、五頁）

新しい言葉の創出による民藝というコンセプトの提示は、このコンセプトのもとに包含されると柳宗悦たちが考えた品物を蒐集・展覧・保管するた

やカップ・マルタンの「休暇小屋」（一九五一―五二）などの設計の際に適用された。なお、身体性への彼の注目ぶりは、絵画や彫刻作品において「開いた手」の図像が繰り返しモチーフとされたことからもうかがわれる。

イームズ夫妻
夫・チャールズ：一九〇七―一九七八、妻・レイ：一九一二―一九八八。一九五〇年代～七〇年代、いわゆる「ミッドセンチュリー」を代表するインテリアデザイナー。

「幕は下りぬ」
バーナード・リーチ追悼特集の『民藝』第三二〇号（一九七九年八月刊行）巻頭に掲載、『柳宗理 エッセイ』（平凡社、二〇〇三）に再録。リーチ（↓後出）の死去により、民藝運動の「最初の幕は下りた」とし、この「第一幕をより光栄あらしめるために」も、「時代は変わってしまっている」という認識のもと、「新たな幕が開かねば

日本民藝美術館設立趣意書
日本陶磁協会主任研究員・森孝一氏所蔵の一冊。同協会京都支部の第 12 回支部会（京都御苑・拾翠亭、2007 年 6 月 3 日）に際して。

めの拠点設立に向けて、同志を募ることに目的を置くものでした。引用された文章からは、自らの取り組みが歴史的な事業だという意気込みに満ちて、いま読んでもパッションがひしひしと伝わってきます。

その情熱の裏側には、ここにも記されているように、民藝の世界が、いまだ世間の誰からも評価されていないという認識があります。じっさい、三年後の昭和四年（一九二九）、すでに賛同者が増えつつあったにもかかわらず、柳らは、自分たちの民藝コレクションの寄贈を申し出た帝室博物館──いまの東京国立博物館です──から、受け入れを断られてしまいます。国家といいますか、当時の社会にとっては、民藝はいまだほとんど評価するに値するものではなかったということを端的に示す事例といえるでしょう。そうした状況はさらに四半世紀近くを経た終戦後になってすら本質的に変わるものではなく、柳は自分たちの試みが「社会から正当に認められる日は、私達の生存中には来そうもない」と漏らしています（「孤独な民藝の仕事」、一九五二『柳宗悦全集 第十六巻』、一六五頁）。逆に、そのことが柳らの使命感を駆り立てつづけることにもなったことと思われます。

その一方で、柳は仲間内だけに伝わるような隠語めいた物言いはいっさ

ならぬ」としている。

柳宗理～戦後デザインのパイオニア

まとまった展覧会としては、一九八八年以来、ちょうど一〇年ぶりの企画でもあった。これを機に、民藝よりもまず柳宗理の再評価が一気に高まった。たとえば、『この本はすべてが柳宗理です』をキャッチコピーとした月刊誌『Casa BRUTUS』No.11（マガジンハウス、二〇〇一年二月刊行）では、宗理のプロダクトデザインを通して、その向こうに民藝を見出すといった構成となっている。

黒田辰秋

一九〇四─一九八二。木工家、漆芸家。大正一三年（一九二四）、大阪美術倶楽部で行われた河井寬次郎（→後出）の講演に感銘を受け、河井を介して柳とも知己を得る。「民藝」という言葉が生まれる前夜のこと。人間国宝（木工芸）。

価値の相対化

 柳のロジックはたんにわかりやすいというだけではありません。彼の二分法は世間一般の価値観に対する批判精神の現れでもあり、世の中のメインストリームを相対化することで多様な傍流の可能性を保持するものでもあります。そもそも民藝というコンセプトの設定にもそれが反映されています。このことを教えてくれたのは、バーナード・リーチの研究で知られる**鈴木禎宏**さんでした。

 図3は、柳が著書『工藝文化』で提示した分類をもとに鈴木さんが整理

いしません。言葉遣いはきわめて平易です。彼はとてもわかりやすい表現を用います。内容も、それほど難しいことは語っていません。それだけでなく、なによりも彼の思考方法といいますかロジックがわかりやすい。ほとんどの場合、あれかこれかの二分法です。あいまいな言い方をせず、白か黒か、右か左かを明晰判明に論じていく。それが専門家からはときに素人くさいとされる場合もありますが、むしろ結果的に多くの人の共感を集めていく大きな要因となったといえるでしょう。

青山二郎
一九〇一─一九七九。装丁家、美術評論家。『白樺』ゆかりの洋画家・中川一政（一八九三─一九九一）を介し、大正一一年（一九二二）ころに、柳との交際が始まる。のちに民藝運動とは距離を取るが、当時は「分け柳」とあだ名がつくほど、柳に心酔していたという。

富本憲吉
一八八六─一九六三。陶芸家。バーナード・リーチ（→後出）を介して、柳らと接点を持ち、民藝にも関与した。イギリス留学中にモリスの偉業にふれ、いちはやくその芸術的意義を見抜くとともに、大正初年（一九一三）ごろより独自に「民間藝術」という語を用い、生活と美の問題に深い関心を示していた。

河井寬次郎
一八九〇─一九六六。陶芸家。京都市立陶磁器試験場での濱田庄司（→前出）との出会いに、それを介した柳らとのつながりによ

されたチャートです。造形芸術からスタートして、トーナメント方式の二分法で、「民衆的工藝」すなわち民藝にいたるまでのさまざまなタイプの工芸が示されています。同時に、ここでは、世間でより高く評価されたり、より多くの人たちが志向したりしているものとは「別の選択肢」がたえず選び取られていくさまが如実に示されています。

英語のArtには、美術としての芸術だけでなく、技術も意味することは、皆さんもご存知かと思います。図のスタートにある「造形藝術」は、そのような人間の創造活動全般を意味しており、「美術」と「工藝」を網羅するものと位置づけられています。両者のうち、当時、上位のものとして評価されていたのは、造形世界の最高価値である美を純粋に追求する天才の手になる「美術」でした。ですが、柳は社会的に一目置かれ尊重された美術をあえて選びません。

では、もう一方の工芸はといえば、当時「工藝」は工業製品を含む広い意味で使われており、当然のことながら趨勢はそちらの「機械工藝」にありました。でも、柳はここでも、同時代とは別の可能性を探って、「手工藝」に向かいます。その手工芸のトレンドはといえば、工芸に携わる職人たちは、それほど社会的ステイタスが高くなく、美術とも認められず、一

って、民藝運動に参画。すでに大正五年（一九一六）ごろに「無銘陶」を礼賛しており、富本同様、河井もまた、独自に民藝的世界の意義を早くから見抜いていた。

バーナード・リーチ
一八八七―一九七九。陶芸家。白樺派グループとの交遊の中で、はじめて柳と会ったのは明治四二年（一九〇九）。翌年には富本とも知り合い、以後、彼らの終生の友となる。活動拠点は英国だったが、たびたび来日し柳らと各地を巡り、制作指導を行うとともに、日本の民藝を海外に広めるきっかけをなした。

鈴木禎宏
一九七〇―。現在、お茶の水女子大学大学院人間文化創成科学研究科准教授。専門は比較文化史。著書に『バーナード・リーチの生涯と芸術』など。

```
造形芸術
├ 美術
└ 工藝
   ├ 手工藝
   │  ├ 貴族的工藝 ┐
   │  ├ 個人的工藝 ┤ 鑑賞工藝
   │  └ 民衆的工藝 ┐ 実用工藝
   └ 機械工藝―資本的工藝
```

図3 『工藝文化』で示された民藝による「価値の相対化」
＊鈴木禎宏「民藝の歴史」(『〈民藝〉のレッスン』所収、188 ページ) より

般にも評価されない状況下で、なんとか工芸の地位を上げようと必死になっていた時代でした。そうした中、一方では、昭和二年（一九二七）——さきほど触れた趣意書で「民藝」という言葉がはじめて世に出た次の年です——の**帝展第四部門（美術工芸部門）**設置に象徴的に示されているように、前近代的な職人の世界から離脱し、近代美術をモデルとして自己表現を追求する個人作家として創作にあたることが目指されました。他方では、富裕層の支援のもとで、職人ならではの技巧の限りを尽くした豪奢な品物を手がけることに活路を求める者もいました。それらの「貴族的工藝」や「個人的工藝」は手工芸の社会的評価の向上に貢献してはきましたが、結果として、使われることよりも美術品のように見られる要素を兼ね備える品物を生み出すことになりました。何よりもそれらは高価で、常用には供しがたく、一般の人たちには手が届きませんでした。もちろん、柳はこれらも選びません。「鑑賞工藝」と一括して、さらに別の選択肢を探ります。

これらとは別に、実用を主眼とし、民衆の生活に役立つために作られる多くの品物がある。これを「民衆的工藝」と名づけて総括しよう。

帝展第四部門（美術工芸部門）設置
「帝展」は、明治四〇年（一九〇七）に始まった文部省美術展覧会（文展）を、大正八年（一九一九）設立の帝国美術院が引き継いだ「帝国美術院展覧会」の略称。官設公募展であり、公の権威の象徴として、近代芸術の展開・普及に重要な役割を果たしてきたが、文展発足以来、日本画、西洋画、彫刻の三部門からなり、昭和二年の第八回帝展を機に第四部門が設置されるまで工芸は含まれていなかった。

あるいは、短くつめてこれを「民藝」と呼びたい。工藝が実用性を本性とする限り、この民藝が重要な位置を工藝に占めるのは明らかであろう。色々な工藝の中で人間の生活に一番直接に関係するのはこの種のものであるから、これを指して「生活工藝」と呼ぶのは至当であろう。

（「工藝文化」『柳宗悦全集 第九巻』、三五七頁）

「生活工藝」という言葉が用いられていること、先にも述べた機械工藝との関わりなど、付言したい点は多々あるのですが、ここでは略します。ここで確認したいのは、同時代の一般的評価をあえて逸らして逸らして、たえず別の選択肢を探っていった果てに、民藝が位置づけられているという点です。主流ではなく傍流、多数派ではなく少数派。同時代に対するアンチテーゼであり、社会が選んだのとは異なる、別なる可能性の追求、つまりオルタナティヴであることこそが、一見わかりやすい柳のロジックの裏にひそむものでありました。それはまた、時代に対する民藝というコンセプトの立場でもあるのです。

共有の世界

オルタナティヴであることが、民藝というコンセプトの立場でした。美術ではなく工芸、機械ではなく手仕事、高価なものでも、使われることから離れたものでもなく、生活の中の廉価な道具、民衆の日常使いの道具。別なるものへのたえざる志向の果てに見出されたのが民藝でした。では、民藝という言葉のもとに柳が絞り込んでいった「別なるもの」とは、どういうものだったのでしょうか。

「民藝」という言葉をはじめて公にしてから、先に言及した『工藝文化』（一九四二）にいたる一五年は、「民藝」というコンセプトの成熟期でもありました。少数派とはいえ、徐々に賛同者もふえ、組織としては、昭和二年（一九二七）結成の「上加茂民藝協団」を嚆矢として「新潟民藝美術協会」「鳥取民藝会」など地方単位での有志コミュニティの形成を経て、昭和九年（一九三四）には全国組織である日本民藝協会が設立されます。さらに、昭和一一年（一九三六）には、趣意書依頼の念願だった日本民藝館が東京・駒場に開館します。この間、求心力を果たしたのは、なによりも

上加茂民藝協団
染織家の青田五良（→後出）と木工家の黒田辰秋（→前出）を中心に結成。京都・上加茂の社家の建物を借り、古作に倣って新しい工芸を生み出すための共同制作を試みた。直前に起草された柳の「工藝の協団に関する一提案」（一九二七）が理念的支柱となり、その実現をめざしたが、二年後の昭和四（一九二九）に解散。

新潟民藝美術協会・鳥取民藝会
前者は、昭和二年（一九二七）に田中豊太郎（一八九九―一九八一）が結成。後者は、昭和六年（一九三一）に吉田璋也（一八九八―一九七二）が設立。

日本民藝協会
地方組織の結成、数々の展覧会の開催、雑誌『工芸』の創刊といった流れを受け、これらを「一つの組織を与え一切をこれで統制し、さらに有機的な一体としたい念願」（『柳宗悦全集』十六巻、三六二頁）から設立。初代会長は柳宗悦。

まず、柳の言葉でした。昭和六年（一九三一）に立ち上げられた雑誌『工藝』、さらには民藝館開館後の昭和一五年（一九四〇）に創刊された協会機関誌『月刊民藝』をメイン舞台に、「民藝とは何か?」を表現するための言葉が、そのものズバリ、**『民藝とは何か』**です。

現在では文庫にもなっており、柳の「民藝」というコンセプトの実際をうかがい知ることのできる、格好の入門書です。昭和三年（一九二八）に中でとくに注目すべき一書が、そのものズバリ、**『民藝とは何か』**です。『文藝春秋』に寄稿された小論「何を『下手物』から学び得るか」をベースに翌年にまず「工藝美論」というタイトルで刊行、その後も繰り返し補訂改訂がほどこされ、現行の講談社学術文庫の底本にもなっている『民藝とは何か』が刊行されたのは、昭和一六年（一九四一）。まさしくこの一五年の柳の歩みに随伴しつづけた著作といえます。その中で彼はこんなふうに言っています。

あの平凡な世界、普通の世界、多数の世界、公の世界、誰も独占することのない共有のその世界、かかるものに美が宿るとは、幸福な報せではないでしょうか。否、かかる世界にのみ高い工藝の美が現れると

『民藝とは何か』

現行の文庫版の底本、『民藝とは何か』の函と本体。民藝叢書第一篇として、式場隆三郎（→前出）が運営する昭和書房から刊行。本体には、日本民藝美術館設立趣意書（→前出）の表紙と同じ伊万里猪口の図版が添付されていた。

は、偉大な一つの福音ではないでしょうか。平凡への肯定、否、肯定のみされる平凡。私は民藝品に潜む美に、新しい一真理の顕現が啓示されてくるのです。私はこの偉大な平凡の中に、幾多の逆理が啓示されてくるのを順次に見守っています。

（『民藝とは何か』講談社学術文庫、五九頁）

さきほども述べましたように、『民藝とは何か』の原型は、「何を「下手物」から学び得るか」という小論でした。後者では、「下手物」とされていた箇所が、前者では「民藝品」ないし「民藝」に置き換えられています。いま引用した中の「民藝品に潜む美」という部分も、『工藝美論』──ちなみに、副題は「下手物とは何か」でした──やそれを改題加筆した『美と工藝』（一九三四）までは、「「下手物」に潜む美」となっていました（『柳宗悦全集 第八巻』、三二四頁）。

上掲の文章には、柳が追求した「別なるもの」が端的に示されています。「下手物」というもともとの言葉に託されているのがそれです。日本民藝美術館設立趣旨書の直後、民藝の世界がはじめて詳述されたのは、趣意書と同

じ大正一五年（一九二六）の**「下手ものの美」**と題した論考でした。下手物、それが民藝というコンセプトのもとに見出された「別なるもの」です。これについてはすぐあとにあらためて述べますが、ここでまず確認しておきたいのは、この下手物すなわち民藝の世界の特徴が、先に引用した箇所においてきわめて簡潔に、大きく分けると二つの視点から示されていることです。すなわち、第一にそれは「平凡」で「普通」の世界であり、加えて第二に「公」に「共有」される世界でもあります。

　二つの視点の間にある「多数」という言葉は、「普通」に多くある物たちであると同時に、独占をまぬがれた「共有」の主体としての多くの人々でもあり、二つの視点を橋渡しするものといってよいでしょう。先に、民藝というコンセプトの立場はオルタナティヴの追求にあり、多数派よりも少数派を志向するとしました。しかし、その果てに見出される「別なるもの」は、他と異なり、他者から分離したものではなく、じつは多くの人々とともに共有される、あるいは共有されうる多くある物たちの「多数の世界」なのです。

　ここには逆説、パラドックスがひそんでいます。ですが、たんに白黒をないまぜにしてしまう論理矛盾ではありません。「幾多の逆理」を見守る

「**下手ものの美**」
『越後タイムス』第七七一号（一九二六）に寄稿されたのち、改訂を施し、翌昭和二年（一九二七）に『雑器の美』として刊行。

偉大なる平凡

「公」に「共有」される世界という視点は、理想を見る視点です。つまり、民藝というコンセプトのもとに獲得された「別なるもの」における目的を指し示す視点といえます。対して、この目的を実現するアプローチ、手段を示しているのがもう一つの視点、「平凡」で「普通」の世界です。遠くかなたの理想に対する、身近な手元の現実ともいえるでしょうか。そしてこれこそが、民藝という「別なるもの」がどういうものであったかを明示

と言われているように、むしろ、柳の一見単純な二分法ロジックがじつはこのパラドックスに要点を置くものであると理解すべきでしょう。それは分離分別して終わりではなく、そこから跳躍します。分けて逸らした世界から跳躍した先が、「公の世界、誰も独占することのない共有のその世界」という社会像です。もちろん社会像というには、これだけではあまりにも范漠とはしていますが、少なくとも柳の中では、私有独占ではなく共有、分断ではなく連携を旨とする理想の共同体イメージが、たえず民藝というコンセプトとともにあったということはできるでしょう。

するものにほかなりません。

平凡への肯定、否、肯定のみされる平凡。

先に柳のロジックにひそむパラドックスについて触れましたが、それがもっとも明瞭に現れているのがここです。「逆理」とは、通常はもっぱら積極的に評価されることがなく、ともすると否定されもする「平凡」が、ただただ肯定するほかないという事実からくるものです。平凡とはいえ、ただの平凡ではありません。「偉大な平凡」です。前掲箇所のつづきには、この偉大な平凡がもたらす「幾多の逆理」の具体例が列挙されています。わかりやすくするために、個々の説明は省き、箇条書きで示すと以下のとおりです。

第一はあの教養ある個人をして、なお無学たらしめる凡庸の民衆を。
またはあの豪奢な富貴をして、なお貧しからしめる清貧の徳を。
またはあの細密な知識をすらなお無知ならしめる無心の美を。
またはあらゆる作為の腐心をして拙からしめる自然さの力を。

またはあの美的考慮をして、なお醜からしめる用への誠実を。
またはあの装飾の華美をして、なお淋しからしめる質素の姿を。
またはあの複雑さをしてなお単調たらしめた単純の深さを。
またはあの強い自我をして、なお弱からしめた無我の強さを。
またはあの自由への求めをして全く不自由たらしめている伝統への服従を。
または際立った個人の存在をすら、なお乏しからしめる協団の力を。
また個性の主張をしてなお言葉なからしめる自然の意志を。

（『民藝とは何か』講談社学術文庫、五九—六〇頁）

凡庸の民衆、清貧の徳、無心の美、自然さの力、用への誠実、質素の姿、単純の深さ、無我の強さ、伝統への服従、協団の力、自然の意志。これらがいうところの逆理の具体例です。それはそのまま平凡の偉大さの内実であり、つまるところは下手物としての民藝に柳が見出していたものでもあります。

ただし、ここは少し注意が必要かもしれません。『民藝とは何か』の文

意に即すれば、そういうことになるわけですが、いま列挙した逆理の具体例を一律に扱うわけにはいかないからです。ひとつには、前項で指摘した二つの視点、つまり理想として追求されるべき目的とそこへと至る手がかりとなる現実がここには混在しています。しかも、たとえば清貧や質素など、決して通常ネガティブに論じられるわけではないものも散見されます。いや、散見どころか、冒頭の「凡庸」をのぞけば、いずれもむしろ肯定的に扱われるのが常のものばかりです。それらは、逆理の程度において十分とはいいがたい。とことんネガティブなものであればこそ、「肯定のみされる」という言明が生きてくるわけですから。こうして見てくると、柳のロジックがある種の逆説的な飛躍とともに見出した「別なるもの」の現実を厳密に言い当てているのは、「凡庸」であり、つまるところは「平凡」に尽きるといえるでしょう。前段で「平凡」と併置されていた「普通」も加えてよいです。

凡庸、普通、平凡。

これが民藝＝下手物というコンセプトによって志向された「別なるもの」の内実です。世間一般大多数のトレンドをあえてはずして求められたオルタナティヴが、じつは凡庸、普通、平凡であるということ。すでに繰

り返し述べてきた逆説、柳のロジックのパラドックスをここに見て取ることはたやすいでしょう。問題はそれがどういう凡庸、どういう普通、どういう平凡であったかということです。

民藝でいう平凡とはなんだったのか。どうやらこの点を見極めていくことこそ、民藝の「のびしろ」を探るポイントがありそうな気がします。

さしあたりここからすぐに連想されるのは、第一章で紹介した深澤直人さんの「みんなふつうを期待していないわけだから、ふつうにするには勇気がいります」という言葉です（『デザインの輪郭』、八二頁）。じっさいのところ、世間がいちばん求めていないのが「ふつう」であり、平凡といえるでしょう。それをあえて選ぶということは、じつはもっとも深く時代の価値観を相対化することを意味するのかもしれません。とはいいながらも、深澤さんのデザインがたんなる「ふつう」であるかといえば決してそうでない。それは柳が、「肯定のみされる」とか「偉大な」といった形容を「平凡」に付しているのとおなじです。平凡という切り札のもとに、時代とどう対峙し、どういう平凡を提示しようとしたのか。柳が志向したものをさらに見極め、それを現代にどういかしかえしていくのか。問われるべきはそこです。

すこし先走りました。順を追ってこの課題を見極めていくことにしましょう。民藝のもとに見出された「別なるもの」としての「平凡」は、どう時代と対峙しようとする中で獲得されたのか。それを現代にどう引き継いでいくのか。これについては次章で論じていきます。それに先立ち、本章の締めくくりとして、民藝の「平凡」がどういうものであったのかを確認しておくことにします。

茶と民藝

先にアーツ・アンド・クラフツとモダニズムについて論じた際に、『工藝の道』に収められた「工藝美論の先駆者について」という小論についてふれました。この小論の中では、民藝に柳が見出した工芸特有の美の世界について、思想と鑑賞という二つの視点から二種類の先駆者、「ラスキン・モリスの思想」と「初代茶人達の鑑賞」が挙げられています。本書では、民藝の骨格としての審美性と現代性という論点から、前者については審美性の先駆者として言及しましたが、後者、つまり茶についてのコメントは略していました。

しかしながら、民藝の「平凡」を語ろうとすると、ここを素通りするわけにはいきません。

彼ら［初代茶人ら］によって選び出された作はいかなるものであったか。彼らが見て美しいと観じたものはいかなる種類のものであったか。それは実に美意識から出来た名作ではなく、平凡な雑器の類を、「下手物」［中略］彼らは後にあの「大名物」と呼称せられるものを、平凡な雑器の中に発見した。
と蔑まれる器の中に発見した。

（「工藝美論の先駆者について」（『工藝の道』
『柳宗悦全集　第八巻』、二〇四頁）

平凡な雑器、蔑まれる器、そして「下手物」。茶の湯草創期に見出されたものがはたして事実そういう類のものであったかどうか、侘び茶の美意識をこれだけで語ることが正しいかどうかについては、異論があるかもしれません。ですが、肝要なことは、もしかしたら——とりわけ当の茶の世界の方々からすると——見当違いと思われるかもしれないほどに柳がどこまでも「平凡」の世界を描き出そうとしていることです。

ひとまず「平凡」かどうかはおくとしても、たとえば**千利休**について当時より「山ヲ谷、西ヲ東ト、茶湯ノ法ヲ破リ」と評されていたように(『山上宗二記』)、下克上の世でもあった草創期の茶の湯に、世間の価値観をひっくりかえすふるまいがあったことは誰も否定しないでしょう。先の「逆理」をめぐる議論に明瞭に示されていたように、オルタナティヴを志向した民藝というコンセプトもまた価値の転覆を試みるものです。

> 私が観じて最も美しいとするものは、かえって史家が最も無視する分野に属する。そうして史上に高い位置を占めるものに、私が美を見出す場合はかえって少ない。私の工藝に関する見解は、したがって一つの価値転倒を一般に向かって要求する。
>
> （前掲書、『柳宗悦全集 第八巻』、一九四頁）

こうした「価値転倒」に匹敵するふるまいを、柳は初期茶人たちの選択眼に見て取っていました。徹底した価値転倒は、世のだれからも評価されていないものをすくいあげることにつながります。たとえ、評価されていないものであっても、その評価のポイントにおいて現状として無視されて

千利休
一五二二―一五九一。侘び茶の祖。土壁の極小茶室や楽茶碗など、新しい美の世界を創造的に茶の湯に取り込み、独自の侘びの美学を確立。なお、利休所持の井戸茶碗としては、表千家伝来の「利休小井戸」がある。

る側面を描き出すことをめざします。まさにその点にこそ、「平凡」を茶人たちのまなざしと結びつけて論じる所以があります。価値転覆を遂行して確立されたはずの茶の湯においてすら、ともすると無視されかねない側面、それが「平凡」でした。

　民藝というコンセプトにおいて「平凡」と茶の湯がクロスオーバーするさまを、端的に示す一文があります。それを紹介して本章を結びたいと思います。『喜左衛門井戸』を見る」というエッセイです。

　「喜左衛門井戸」というのは、茶碗です。

　「井戸」は朝鮮半島で焼かれ日本に将来された高麗茶碗の一種ですが、古来、茶の湯でもっとも尊ばれてきました。たんに尊ばれただけではありません。「最も茶人の賞玩に値する」（高橋義雄編『大正名器鑑』第七編）、「侘の茶の世界が見出した茶具の一極地」（林屋晴三編『高麗茶碗』第二巻）などともいわれるように、茶の美意識の象徴とすらいえるのが井戸茶碗です。

　「喜左衛門井戸」は、安土桃山時代、慶長年間に大坂の町人竹田喜左衛門という人が所持した井戸茶碗と伝えられることからこの名があります。そ の後さまざまな人の手を渡り、井戸茶碗の中でも最高峰とされてきました。

江戸後期、茶人として知られた雲州松江藩主**松平不昧**は念願かなってつい に喜左衛門井戸を入手するにいたりましたが、これを所持する者は病に伏 すという言い伝えがあり、実際に不昧公が患ったため、夫人が怖がって京 都・大徳寺**孤篷庵**に寄進し、今日にいたっています。現在は国宝に指定さ れています。先年、新装なった根津美術館で井戸茶碗の展覧会がありまし たが、そのポスターでも取り上げられていました（『井戸茶碗 戦国武将 が憧れた器』展、二〇一三）。茶の湯の世界に興味のある方なら誰しも 知っている茶碗、伝説の茶碗です。

初期茶人たちが選び上げたものの中で、筆頭とされるのが井戸茶碗、そ の中でも随一とされてきたのが喜左衛門井戸です。『喜左衛門井戸』を見 る」は、柳がこの茶碗を見たときの実感をつづったエッセイです。

「いい茶碗だ――だがなんという平凡極まるものだ」、私は即座に心 にそう叫んだ。平凡というのは「あたり前なもの」という意味である。 「世にも簡単な茶碗」、そういうより仕方がない。どこを捜すも恐らく これ以上平易な器物はない。平々坦々たる姿である。何一つ飾がある わけではない。何一つ企らみがあるわけではない。尋常これに過ぎた

松平不昧
一七五一―一八一八。出雲松江 藩主。数多くの茶道具の名品を 蒐集。そのコレクションは、 「雲州蔵帳」で示された、「大名 物」等のランク付けは、後世の 道具評価にも多大な影響を与え た。

孤篷庵
京都・紫野にある大徳寺の塔頭。 慶長一七年（一六一二）創建。 小堀遠州（一五七九― 一六四七）の手により建築・作 庭が行われたが、寛政五年 （一七九三）火災で焼失。松平 不昧らの助力により再建された。

ものとてはない。凡々たる品物である。

それは朝鮮の飯茶碗である。それも貧乏人が不断ざらに使う茶碗である。まったくの下手物である。典型的な雑器である。一番値の安い並物である。作る者は卑下して作ったのである。個性など誇るどころではない。使う者は無造作に使ったのである。自慢などして買った品ではない。誰でも作れるもの、誰にだって出来たもの、いつでも買えたもの、その地方のどこででも得られたもの、誰にも買えたもの、それがこの茶碗のもつありのままな性質である。

それは平凡極まるのである。土は裏手の山から掘り出したのである。釉は炉からとってきた灰である。轆轤は心がゆるんでいるのである。形に面倒は要らないのである。数が沢山出来た品である。仕事は早いのである。削りは荒っぽいのである。手はよごれたままである。釉をこぼして高台にたらしてしまったのである。窯はみすぼらしいのである。室は暗いのである。職人は文盲なのである。焼き方は乱暴なのである。引っ付きがあるのである。だがそんなことにこだわってはいないのである。安ものである。誰だってそれに夢なんか見ていないのである。こんな仕事して食うのは止めたいので

ある。焼物は下賤な人間のすることにきまっていたのである。ほとんど消費物である。台所で使われたのである。相手は土百姓である。盛られるのは色の白い米ではない。使った後ろくそっぽ洗われもしないのである。朝鮮の田舎を旅したら、誰だってこの光景に出逢うのである。これほどざらに当たり前な品物はない。これがまがいもない天下の名器「大名物」の正体である。

（「『喜左衛門井戸』を見る」

『柳宗悦全集　第十七巻』、一四九─一五〇頁）

茶碗実見は昭和六年（一九三一）三月八日、河井寛次郎とともに孤篷庵で行われました。エッセイはそれからわずか二ヶ月足らず後、同年五月五日発行の雑誌『工藝』第五号に寄稿されました。民藝という立場から茶の湯に託されるポイントは、「下手ものゝ美」や「工藝美論の先駆者について」など、これに先立つ論考と基本的には変わりません。ですが、「天下の名器」を手に取った直後の執筆であるせいか、柳の感銘ぶりがストレートに伝わってきます。

「『喜左衛門井戸』を見る」の中でも特に引用箇所は、短い文章を重ねて

かさねて、生きいきとしたドライヴ感にあふれています。あたかも作陶の現場を見てきたのかのような断言ぶりです。いや、実際茶碗を前にして柳には見えたのかもしれません。茶の湯と民藝との連関が、両者を連関づける「平凡」のありさまが。

いい茶碗だ──だがなんという平凡極まるものだ

これが史実として喜左衛門井戸を語っているかどうかは別の話です。開口一番のこのセリフから、「平凡」こそが、民藝というコンセプトのもとで抉り出されようとしていたものの姿のキーワードであることは明白です。しかも、その平凡は質素とか素朴とか朴訥とか清貧とか、ときに理想ともされるそれではけっしてありません。肯定などしようがない。偉大だなんてとんでもない。そうした民藝の平凡ぶりをより直接的に表すのが「下手物（げて もの）」という言葉です。

それは片田舎の名も知れぬ故郷で育つのである。又は都裏の塵にまみれた暗い工房の中から生れてくる。たずさわるものは貧しき人の荒れ

たる手。拙き機械や粗き原料。売らるる場所とても狭き店舗又は路上の蓆。用いらるる個所も散り荒さるる室々。

（「下手ものの美」『柳宗悦全集』第八巻、七頁）

下手物が位置するのは、まずもって美よりも醜、表よりも裏、明より暗の世界、「塵に埋もる暗い場所」（前掲書、五頁）です。「下手もの」はけっして下品とか粗悪を意味するものではありません。「下手ものの美」の冒頭で柳も注記しているのですが、あくまで「一般の民衆が用いる雑具」のことで、日常使いであるから「上手」ではなく、「下手」だとされます。そうして、民藝というコンセプトは、ここに美を見出そうとするものです。ですが、それで安易に話を片づけるのは避けたい。民藝というコンセプトが見て取った「平凡」が平凡である所以、茶の湯に近接し価値転倒の試みまでして保持された「平凡」の意義は、それがじつは美の世界だということで簡単に昇華されるものではない。民藝が見出したのはそういう平凡ではなかったはずです。

誰だってそれに夢なんか見ていないのである。

夢なんか見ようがない、希望も喜びもない悲しい現実の平凡。それが民藝というコンセプトが見据えた「平凡」の実際です。それとも、夢なんか見ようがない平凡に夢を見たのが民藝で、その民藝にまた夢を見ているのが現代の私たちなのでしょうか。もちろん、私はそうは思いません。そうでないからこそ「いまなぜ民藝か」という問いもわいてくるのです。次章以降でその点を考えていきたいと思います。

第 **3** 章

Mission

民藝の使命

藤井厚二・柳宗悦・和辻哲郎

オルタナティヴを志向する民藝というコンセプトが見出した「別なるもの」は「平凡」な世界でした。「平凡」という切り札をたずさえて、柳はどのように時代と対峙しようとしたのでしょうか。現代の私たちはそれをどう受け継いでいくべきなのでしょうか。

柳のいう「平凡」がどういう時代と対峙したのかを考えるために、同時代を生きた三人を取り出してみたいと思います。柳を含む、それぞれ異なるジャンルの三人です。一人は、建築家の**藤井厚二**。もう一人は、哲学者の**和辻哲郎**です。それから、工芸にかかわるところで新しい民藝というコンセプトを提案した柳宗悦です。**この三者の同時代に対するリアクション**を通じて、民藝というコンセプトがえぐりだした「平凡」はどういうところをめざすものであったのかを見ていきたいと思います。

この三人を結びつけている理由は一九二八年、昭和三年という年にあります。ほぼ同世代の彼らは、このころだいたい四〇歳くらいです。人生の準備期間を終えて、他人の意見の受け売りではなく、自分自身の中からさ

藤井厚二

一八八八―一九三八。建築家。建築環境工学の先駆者。「その国の建築を代表するのは住宅建築である」という信念のもと、特に京大着任以後は、主として住宅を手がけた。神戸・御影の旧山家住宅和館の書院棟（一九一九）、大阪・寝屋川香里園の八木邸（一九三一）などが現存。

まざまなものを世の中に問うていくような年齢です。そうしたタイミングで彼らは同時代に対してどういう反応をしていったのか。じつは彼らは、それぞれの専門の分野においてではありますが、時代に対して自分の立場から別の選択肢を提案します。そのタイミングといえる年が、一九二八年です。

一九二八年は建築家の藤井厚二にとってどういう年であったか。まず、彼の主著である『**日本の住宅**』という本が岩波書店から刊行されます。

藤井厚二は、東京帝国大学建築科を卒業後、竹中工務店に勤務しますが、大正九年（一九二〇）、同じ東大の先輩であり、また同郷の出でもあった建築家・**武田五一**に乞われて京都帝国大学建築学科に就職します。そのころより、かねてから関心のあった環境工学の視点から、自然条件や気象条件にかなった住宅建築のあり方について研究と実作を活発化します。現代風にいえば環境共生住宅ないしエコハウスに取り組んだわけです。そして、自分自身の自宅を実験台にして、データの蓄積を重ねていきます。「**実験住宅**」と呼んで建てては壊し、建てては壊しを繰り返し、その間にデータを取り、その成果が『日本の住宅』に結実します。

次に和辻哲郎ですが、一九二八年、彼は前年からのヨーロッパ遊学より

和辻哲郎

一八八九─一九六〇。哲学者。「間」というコンセプトに基づいた人間学的立場から、独自の倫理学体系を確立するとともに、近代的な視点から日本文化の根底をはじめて本格的に用いるとともに、平易な言葉で哲学を語ることにも努め、随筆の名手でもあった。また、白樺派を擁護したことでも知られる。写真は、毎日新聞社『毎日グラフ』一九五五年一一月二日号より。

この三者の同時代に対するリアクション

この点に注目して民藝の同時代性を検討したのは、「1928──風土・民芸・聴竹居」と題し

帰国します。そして、それに先立ち着任していた京都帝国大学で、ふたたび倫理学の助教授として教壇に立ち、のちに『風土——人間学的考察』で展開される議論のベースになった講義を始めます。『風土』についてはご存知の方も多いかと思いますが、一年半にわたる海外渡航経験、現地での見聞に基づく比較文化論とともに、人間と自然の関係を独自の「風土」という概念で説いていく、和辻の主著です。本の刊行は昭和一〇年（一九三五）、東京帝国大学文学部に移った翌年になりますが、スタートラインは一九二八年の京都にあったのです。

同じ一九二八年、柳は何をしていたか。前章で見たように、「民藝」という言葉をはじめて世に問うたのはこの二年前、一九二六年です。その言葉とともに自分の視点を確保し、工芸論を次々と展開していくわけですが、中でも代表作といえるのが、すでにこれまでも繰り返し言及してきた『工藝の道』という本です。民藝というコンセプトの地歩を固めた著作であり、同時代の、特に若い世代に大きな影響を与えた本です。一九二八年は、同書が刊行された年でした。

いっぽう藤井厚二はこの年、建築家としての代表作も完成させます。それがいまも京都と大阪の府境、大山崎町に残っている建物で、「聴竹居」

たミニ・シンポ（人と自然：環境思想セミナー vol.27、総合地球環境学研究所、二〇〇九年一二月一六日）が最初だった。本文の以下の内容は、その際に登壇いただいた川島智生（京都華頂大学）・松隈章（竹中工務店設計本部）の両氏との議論に負うところが大きい。

『日本の住宅』
藤井厚二の環境工学理論の集大成。二年後の昭和五年（一九三〇）には、この標題の英訳ともいえる「THE JAPANESE DWELLING-HOUSE」というタイトルの著書を刊行している（明治書房）。

武田五一
一八七二—一九三八。建築家。広島・福山出身。京都工芸繊維大学、京都大学などの建築学科設立に携わり「関西建築界の父」といわれる。なお、彼が手がけた京都大毎会館（現・1928ビル、一九二八）は、民藝運動草創期の発表舞台となった場所。同館を会場とした

といいます。彼が手がけた住宅の集大成といってもよい作品です。翌年には『日本の住宅』と同じく岩波書店から『聴竹居図案集』を発表し、さらにのちにその**続編**も刊行していますし、藤井自身がこの住宅を自身の代表作と考えていたといえるでしょう。環境共生住宅に関する独自の理論の実際はここにこそある。そんな自信があったのでしょう。

かたや柳も、思想家、宗教哲学者といいながらも、同じ一九二八年に建築に足を踏み出しています。それが「**民藝館**」です。現在、東京・駒場にある日本民藝館ではなく、後に実業家の**山本為三郎**という人が大阪の自宅のある三国に移築したので、「**三国荘**」ともいわれている建物ですが、これを柳ら「**日本民藝美術館同人**」がデザインしました。

民藝と聞いてふつう思い浮かべるのは、お皿や布地、あるいは籠といった生活道具でしょう。もちろん柳たちもそれらを蒐集し、民藝と呼んでいますが、民藝というコンセプトが出て一年経つか経たないうちに、このコンセプトは住宅空間として現実化する方向を探っていたわけです。このあたりが民藝がじつに面白いなあと思うところです。

柳らは多くの人が素通りしていた個々の生活道具にフォーカスをあてただけではなく、同時にそういう物が使われる場も追求していました。ライ

「日本民藝品展覧会」（一九二九年三月）と「民藝協団作品第一回展覧会」（同年六月）には、上加茂民藝協団（→前出）の作品も展示された。

実験住宅
藤井厚二は計五棟の実験住宅を建てた。第一回（一九一七）は、竹中工務店時代で、神戸市菅合区（現・同市中央区）の山麓。第二回住宅（一九二〇）は、京都・大山崎町の西国街道沿い。第三回住宅大着任直後で、同じ大山崎の山側に一万坪余りの広大な敷地を購入した。この地でさらに第四回（一九二二）の実験を経て、最後の「聴竹居」（→後出）に至る。

『風土——人間学的考察』
昭和一〇年（一九三五）、岩波書店より刊行。日常的な自然経験の分析を通して人間存在の空間性を論じるとともに、文化的多様性を地形や気候などの自然条件のそれと連関づける比較文化論的な側面も有する。以後の

フスタイル全体を組み立て直そうとしたのが民藝でした。個々の道具のあり方を再考するという要素ももちろん民藝にはありますが、当初よりそれらが置かれる空間や生きられる生活のあり方などに対する関心があったからこそ、即座に建物としてのリアクションが出てきたというべきでしょう。

> 工藝は常に家屋と結合されねばならない。その分離は近代の欠陥である。否、元来建築は総合的工藝でなければならない。この法則を踏んで試みられたのが「民藝館」である。

（「民藝館について」、一九二八、『柳宗悦全集　第十六巻』、一三頁）

民藝というコンセプトの意義は、ただ柳の著作を読むだけではわからないのは当然ですが、柳たちが集めた個々の物だけを見てもわからない。むしろ、建築を見ることで言葉や物だけではうかがい知ることのできない大事な点が見えてくることもあるんじゃないでしょうか。それこそ、民藝というコンセプトにおける「平凡」を考えるうえでも大事なことだと私は考えています。

人類学・民族学などで継承される風土論・文明論の系譜の出発点に位置づけられる。

聴竹居

藤井厚二の代表作。『日本の住宅』で示した科学的なデータ分析に基づき、いまでいうパッシブデザインを実現。一方、家族の住まいとしてリビングを中心に据える平面構成は西村伊作（一八八四 ─ 一九六三）の『楽しき住家』（一九一九）の思想を連想させるし、椅子座と床座の視線を段差により解消する手

民藝館という建物

一九二八年の民藝館は、一種のパビリオンとして建てられました。

一九二八年、つまり昭和三年というのは昭和天皇が即位した年です。昭和元年は年末ギリギリの改元だったので、昭和二年が前年に亡くなった大正天皇に対して実質的な喪に服す年になり、昭和天皇の即位の礼が行なわれたのは昭和三年になります。

この昭和三年の即位の礼を記念して、京都の岡崎公園と東京の上野公園、二つの公園で博覧会が行なわれました。実は、先ほどの民藝館は、このうち上野公園で開催された「大礼記念国産振興東京博覧会」のパビリオンとして作られたものでした。

図1はこの博覧会の**会場配置図**です。この真ん中にメインストリートが走っていて、博覧会**正門**としてアーチ状のメインゲートがありました。その正門の正面、現在の東京国立博物館に向かっていく方向に、**大礼記念館**というちょっと近未来的な建物があり、主だった展示会場として、メインストリートに沿って大きな建物群が並んでいました。その代表的なのが**東**

法は、同時期の民藝館(三国荘)や高林兵衛邸、後年の柳宗悦邸(すべて後出)など民藝運動ゆかりの家屋にも通じる。環境工学としての先駆的な試みであるとともに、理想の居住空間を求めた同時代の様々な潮流の帰結でもある。なお、「聴竹居」は茶や花を嗜んだ藤井の雅号でもあった。写真提供=竹中工務店、撮影=吉村行雄。

『聴竹居図案集』
序文に「住に就いての私の主張を具體化したもの」とあるように、聴竹居が、藤井厚二にとって、実験住宅の途中経過ではなく、「日本の住宅」の理想モデルと考えられていたことを示す。

『続聴竹居図案集』
昭和七年(一九三二)、田中平安堂より刊行。聴竹居といえば、「本屋」が有名だが、その裏手に「閑室」という別棟と敷地斜面に立つ「下閑室」という茶室(いずれも現在非公開)を併設している。続編では主としてそれらの図案を掲載。なお、聴竹

側の一号館です。前章で民藝の「同伴者」としてのモダニズムについてふれましたが、まさにそうした時代の雰囲気を伝える、装飾を排した近代的な建物でした。

民藝館はどこにあったのかといいますと、会場の端っこにある小さい建物が民藝館です。大きな建物群の裏側に建てられたような感じです。ちなみに、この民藝館の向かいに、帝室博物館、現在の東京国立博物館の敷地があります。民藝館は、わざとなのかどうかはわかりませんが、これと対面するようなかたちで建っているわけです。対面というより、横目で見るような感じでしょうか。そんな表現があてはまりそうなくらい、ちっぽけな、掘っ立て小屋のような建物でした。

この翌年の一九二九年に、柳は自分たちが集めた民藝コレクションの寄贈を、帝室博物館に申し出ます。ところが前章でも述べたように、それは見事に却下されてしまいます。当時は、民藝品は美しいという認識はまだ共有されていませんでした。それを思うと、この位置はいかにも意味深です。あるいはこの位置しかスペースが空いていなかったのか。その点はつまびらかではありませんが、とにかくこういう位置づけでした。

それはともかく、ここで指摘したいのは、東一号館など、そのほかのパ

民藝館（三國荘）

居の空間構成については、竹中工務店設計部により、近年からためて実測が手がけられ、閑室・下閑室についても詳細に報告されている（『環境と共生する住宅「聴竹居」実測図集』、彰国社、二〇〇一）。

写真は、『日本建築士』昭和二

図1 大礼記念国産振興東京博覧会会場配地図
『日本建築士』昭和二年第五・六号より。図左端が不忍池、右端が帝室博物館。通りを挟んで後者の向かいにある、小さなL字型の建物が民藝館。

ビリオン群と民藝館との、あまりにも大きなギャップです。民藝館はいわゆる古民家風の建物で、これをパビリオンといわれても、なかなかピンと来ません。もちろん、**実際の居住空間**を想定して設計されたものでもありますが、同時代の建物群に比べると、いかにも場違いな感じが際立ちます。

実際、博覧会を見聞した人たち、とりわけ専門の建築家からの民藝館批評は芳しくなかったようです。博覧会の会期終盤にあたって、柳はこうした批判に対して『東京日日新聞』紙上に、先にも引用した「**民藝館について**」という一文を寄せます。

しばしばこの建物が何式であるかと私は問われる。しかしかかる問いは建築に対する見方の奇怪な因習に過ぎない。[中略] 私たちに様式はない。正しいと思うかたちにおいて構成したにすぎない。

（『柳宗悦全集 第十六巻』、一五頁）

何が悪いといわんばかりです。これだけでは何の説明にもなっていないに等しいともとれますが、逆にこれ以上にいいようがない。批判する側と批判されている側で、そもそも見ているポイントが違う。建築家の専門的

年第五・六号より。堀口捨己（↓後出）のエッセイに挿入されているもので、建築当初の博覧会会場での様子がうかがえる。建設にいたる詳細は、川島智生「[資料編] 三国荘 大礼記念国産振興東京博覧会「民藝館」所収、淡交社、二〇一〇）を参照されたい。

山本為三郎
一八九三―一九六六。実業家。「民藝館（三国荘）」購入時は、日本麦酒鉱泉の常務取締役。大阪財界の有力者でもあり、民藝運動の支援者でもあった。昭和二四年（一九四九）、アサヒビールの初代社長に就任し東京に転居するまで、「民藝館（三国荘）」を別宅として使用し、民藝関係者にサロン的な場を提供した。

な目から、モダニズムの時代に何でこんなことをやっているの？　という批判に対して、そっちこそ自分たちのグループ内の流行にとらわれているだけじゃないか、私たちは狭いグループの論理ではなく、より広く時代そのものに対峙して正しいと思うかたちをただ提示したにすぎない。それが柳の素直な気持ちだったのではないでしょうか。

堀口捨己の「真実なもの」とは

この彼の言葉を聞いたわけではないのでしょうが、実は博覧会の直後に出たある建築雑誌で、一人の建築家がこの建物を高く評価しました。それが後に日本モダニズムを切り開いていく堀口捨己です。

当時、建築専門誌として『日本建築士』という雑誌がありました。その一九二八年の五・六月合併号（昭和三年六月一日発行）は、博覧会記念号でした。前年には、ドイツのシュトゥットガルトで住宅展が行なわれ、ル・コルビュジエやミース・ファン・デル・ローエなど、名だたるモダニズムの建築家たちが、集合住宅など、現代的な住宅建築を提示して話題になっていましたが、そういう海外の事例を含む博覧会建築のレポートも含ま

正門

『日本建築士』昭和二年第五・六号より。（大礼記念館、東一号館も）。

この中で、堀口捨己が「大礼記念国産振興東京博覧会を見て感想二題」という文章を寄せています。

今度の博覧会の中に不思議に私の心を捉えたものがひとつあった。それは民藝館である。それは建築的には不健全な衒学的なもの臭さがないではないし、また手工芸的主張とその作品がいかにも時代錯誤的である。しかし民藝館がこうした反時代的であるにかかわらずなお、私には何か心惹かれるものがある。それはその郷土的な情緒や懐旧的雰囲気に囚われるのみでなしに、何かそこに真実なものが隠されているように思われるのである。

堀口の評価は両義的です。民藝館が提示したものは一面きわめてアナクロニックなものであると、彼も認めています。しかしながら、他のパビリオンと比べたときに、それらがただ見栄えばかりを追いかけているだけであるのに対して、民藝館のやろうとしている愚直さのほうが好ましい。どうやら、そんなふうに、堀口は評価していたようです。ポイントは、堀口

大礼記念館

東一号館

捨己が一九二八年の民藝館に見た「真実なもの」とは何だったか、ということです。

ここで、もう一度先ほどの三人に戻ります。

建築の藤井厚二、工芸の柳宗悦、哲学の和辻哲郎。建築は「建てる」、工芸は「住まう」、哲学は「考える」。ふるまいとしては、それぞれそういいかえることができるでしょう。ここでこの三者をあげたのは、じつはこれらのふるまいに注目してのことです。さらにいえば、これらのふるまいに注目したドイツの哲学者、**マルティン・ハイデガー**の論考「**建てる・住まう・考える**」（一九五一）にヒントを得てのことです。

ハイデガーもこの三人と同世代でした。「建てる・住まう・考える」が発表されたのは、第二次大戦後のことですが、同じ時代に対峙してきた中から、生み出された思索といってよいと思われます。この中で、「建てる」「住まう」「考える」という三つのふるまいを貫くものを考えることが、現代社会において求められている建築のあり方、ひいてはそもそも住まうとは何かを明らかにすることにつながるという趣旨のことを、ハイデガーは論じています。

民藝というコンセプトが同時代とどのように対峙したかを考えるにあ

実際の居住空間
建物平面は住宅として構成されており、応接室や主人室・主婦室・子供室・女中室のほか、台所や洗面所、「湯殿」まであった。

「民藝館について」
昭和三年五月四日・五日の二日間にわたり、上下に分けて『東京日々新聞』に寄稿。民藝館「出品」の意図を箇条書きスタイルで説明している。のちに、駒場の日本民藝館の完成を前に執筆された「三国荘小史」（『工藝』第六〇号、一九三六）ではぼ全文が引用されている。

堀口捨己
一八九五─一九八四。建築家。東大同期生らと従来の建築様式を否定する分離派建築会を結成。日本の数寄屋と茶室に通底する美意識を探究し、伝統文化とモダニズムの融合を試みた。ちなみに、明治大学に工学部が設置された際、建築学科教授に着任し、戦後のキャンパス計画にも携わった。

たって、当の柳宗悦だけでなく、藤井厚二、和辻哲郎をともに挙げるのは、「建てる」「住まう」「考える」の往還の中で見えてくる、現代社会における「住まうこと」のあり方をうかがうことができるからです。もちろんこれは柳自身が狭い意味での工芸だけでなく、哲学的思索はもとより建築も手がけていたからです。

建築・工芸・思索から「自然」をとらえる

「建てる」「住まう」「考える」、すなわち建築、工芸、哲学に通底するものこそ、現代社会における建築のあるべき姿を明らかにする。そう、ハイデガーは考えました。とすれば、建築家・堀口捨己が同時代の専門の建築のありように不満を抱き、かえって民藝館に感じとっていた「真実なもの」も、もしかしたらこの三者に通底しているものにつながる何かなのではないでしょうか。

藤井、柳、和辻の三人は、ほぼ同い年の生まれでした。藤井厚二が生まれたのは一八八八年の一二月、柳と和辻は一八八九年の三月の生まれです。生まれ年は藤井厚二がひとつ上ですが、学年でいうと

シュトゥットガルトで住宅展
ヴァルター・グロピウス（一八八三—一九六九）、ル・コルビュジエ（→前出）、ブルーノ・タウト（→前出）ら、一七人の建築家による住宅展。一九二七年に、シュトゥットガルト近郊のヴァイゼンホフで開催された。主催はドイツ工作連盟だったが、全体計画を手がけたのは、ミース・ファン・デル・ローエ（→後出）。会場には無装飾の白い陸屋根の住宅が立ち並び、伝統的な保守派建築家からの反発も買った。

ミース・ファン・デル・ローエ
一八八六—一九六九。建築家。ル・コルビュジエとともに、二〇世紀モダニズム建築を代表するひとり。一九三〇年にはバウハウス校長もつとめた。

同じです。同世代の彼らが同じようなタイミングで、時代に対してそれぞれの立ち位置から、環境共生住宅とか、比較文化論としての風土であるとか、民藝とか、従来にないような発想を出してきたわけです。これはどうも、たんに偶然と片づけるわけにはいかない気がします。

三人に直接の交流はありませんでした。ただ、先にも述べたように、一九二八年に藤井厚二は京大の助教授でした。和辻は京大の倫理学の助教授。そして、柳は、関東大震災後の混乱を避け、ちょうど京都に移り住んでいた時代でした。京大と目と鼻の先の吉田山という丘の麓に居住しながら同志社女学校に専門部教授として通っていました。この三人は半径五〇〇メートル以内で働いたり、住んだりしていたわけです。もしかしたら名前を聞くことはあったかもしれませんし、どこかですれ違う機会ぐらいはあったかもしれません。しかしながら、そういうニアミスのあるなしに関わりなく、彼らはみな、狭い個人的なサークルの中ではなく、大きく時代に向かって自らの考えを発信しました。重要なのはそこです。

一九二八年という同じタイミングで和辻は風土についてはじめて講義をして後の主著『風土』の礎となるものを築き、柳は『工藝の道』、藤井は『日本の住宅』、それぞれメインワークとなる著作を刊行するとともに、柳

マルティン・ハイデガー

一八八九―一九七六。哲学者。「存在とは何か」という古代ギリシア以来の哲学的問いを追及するとともに、現代にいたるまでの二〇〇〇年にわたる西洋哲学の歴史を独自の視点で解釈し、「哲学の終焉」を告げ、新たな思索の道を探る。こうした気宇壮大な世界を、あくまで日常性というフィールドで論究していくところが彼の最大の魅力。他方で、ナチスの教育政策への関与など、現実社会との関わりにおいては問題視される点も多い。明暗それぞれの意味で、二〇世紀を代表する思想家でもある。

は民藝の最初の建築的表現である民藝館（三国荘）、藤井は自らの集大成として最後の環境共生住宅「聴竹居」を建てている。同じ年ということだけでしたら、拾い出していくと、いくらでも出来事はあるのかもしれませんが、この三者には時代に対する姿勢としてある共通する点がありました。それを明らかにするべく、実際に彼らがそれぞれの著作の中でどういうことを語っていたのか、ポイントを絞ってあげてみましょう。

藤井厚二は『日本の住宅』の中で、彼の考えた環境共生住宅についてこんなふうに語っています。

　住宅とは自然に同化してこれに抱擁され、周囲に反抗せざるものである。

『日本の住宅』、一三九頁

　建築だ、建築だと出しゃばるのではなく、自然の風景や景観の中にスッと納まるような感じにする。換気や熱処理なども、電力などの人為的装置で自然に対抗するのではなく、開口部のあしらいや平面構成など、自然に即して考える、というような発想です。聴竹居の中に土管が埋め込まれて

「建てる・住まう・考える」原題は「バウエン (Bauen) ヴォーネン (Whonen) デンケン (Denken)」。一九五四年刊行の『講演と論文』（原題：Vorträge und Aufsätze）に収録。一九五一年八月五日に、ダルムシュタット建築展に際して「人間と空間」を主題として行われた講演（ドイツ工作連盟主催）。講演を聴いた建築家のなかには、一九二七年のシュトゥットガルト住宅展に参加したハンス・シャロウン（一八九三―一九七二）もいた。邦訳は、中村貴志訳・編『ハイデッガーの建築論――建てる・住まう・考える』（中央公論美術出版、二〇〇八）。

いることは、有名です。いわゆるクールチューブで、地熱を利用し、冬はあたたかい風を送り、夏は冷たい風を部屋に注ぎ込む、というようにした装置です。日本の縁側には、夏は暑さから逃れ、冬はそこで暖を取るという、そういう工夫がいろいろありますが、それもまた藤井は柔軟に聴竹居に取り入れました。

 かたや柳は、はじめて民藝について詳論した、前々年の「下手ものの美」の中でこんなふうに書いています。

　よき工藝はよき天然の上に宿る。豊な質は自然が守るのである。［中略］自然から恵まれた物質が、産みの母である。風土と素材と製作と、これらのものは離れてはならぬ。一体である時、作は素直である。自然が味方するからである。

（『柳宗悦全集　第八巻』、八頁）

 彼が考えた民藝、下手物の美、雑器の美を、自然との結びつきの中で考えていたことを端的に示す文章です。

 それから和辻ですが、この当時講義を始めた彼は、後の『風土』の冒頭

でこんなふうに語っています。

しかし我々にとって問題となるのは日常直接の事実としての風土が果たしてそのまま自然現象と見られてよいかということである。

（『和辻哲郎全集』第八巻、七頁）

ここでいう「自然現象」というのは、専門的な科学的な目線で語られる自然、あるいは近代になって構築された自然といっていいのかもしれません。そういうふうに対象化された自然ではなく、もっと身近な自然を知りたいんだ、ありのままの自然が見たいんだ、そんな気持ちが裏に潜んでいるような文章です。日々、無自覚のうちにたえず接し経験している自然、それを彼は「風土」と呼ぼうとしたわけです。

それぞれの引用からわかるように、三者のキーワードは「自然」です。彼らに共通しているのは、それぞれに自然を目標としているという点です。それを、民藝、風土、環境共生住宅に手がかりを求めて考えているわけです。端的にいうなら、最後に引用した和辻の言葉がそうであるように、その自然がいまは手許にない。見失われている。だから回復する道筋を求め

る。一人は工芸というツールを通して、一人は建築、もう一人は思索の中で文化論として、それぞれの仕方で自然との接続を模索したといえるでしょう。

一八八九年のパリ万博

そのことをさらに裏づけるために、彼らが生きた時代を簡単にスケッチしてみましょう。

和辻と柳が生まれた一八八九年という年は、**第四回パリ万博**が行なわれた年でした。当時、万博はさかんに行なわれ、国力を増強するひとつのターゲットとして、自分たちの技術を示す場として、万博という場に列強がしのぎをけずっていました。

中でも、重ねて万博が行なわれた都市のひとつがパリです。一八八九年の第四回パリ万博は、現在のパリの景観を形作ったものとして、後々まで影響を及ぼした大きなイベントになりました。パリといえばエッフェル塔を思い浮かべる方が多いかと思いますが、エッフェル塔はこの万博のシンボルタワーとして建ったものです。当時は、なぜ鉄骨のこんな巨大な建造

第四回パリ万博
フランス革命による共和制一〇〇周年を記念して、一八八九年に行われた博覧会。そうしたいきさつから立憲君主国のイギリスなどからは批判声明が出されたが、逆に民間人の参加によって活況を呈したことが話題にもなった。

物を美しいパリの街に建てるんだ、と非難轟々でした。しかし後の通信技術の発達で、電波塔としての役割を備えることで現在に至っています。

このエッフェル塔以上に話題を呼んだパビリオンがあります。現存はしないのですが、「ギャラリー・デ・マシーヌ」、機械館です。産業機械を一堂に集めたパビリオンです。

先ほども述べましたように、万博は各国が自分たちの技術力を見せる場でもあり、当時最新鋭の機械技術、テクノロジーを本格的に見せ始めたのがこの第四回パリ万博です。そもそも万博という空間は、非日常的な祝祭感がある一方で、たんなる空想やSFみたいな世界ではなく、確実にあと一〇年、二〇年したら到来する近未来を一般の人に向って示す場でもあります。いま技術はここまで来ている、ということを各国が、あるいは企業同士が示しあって、まだ一般化はされていないけれど、これから確実にこうした時代が来ますよ、ということを示す場、来るべき時代の予兆を体感的に示す場です。そういう点からすると、機械館がもっとも象徴的に扱われたパリ万博は、「機械の時代の到来」を宣言するものであったといえるでしょう。

すなわち、柳、和辻、藤井、それからハイデガーはまさに「機械の時代

機械館

第四回パリ万博でエッフェル塔と並んで呼び物となった「機械館」は、展示内容もさることながら、鋼でできたアーチを活用することではじめて実現できた巨大空間であり、「機械の時代」を象徴するものだった。なお、時代に対するアンチテーゼとしての民藝がこの機械館に注目することで明らかになるという点については、『民藝とデザイン、

第3章 Mission──民藝の使命

が始まる」という宣言のあった年に生を享けたわけです。少し年下の堀口にとっては、時代の趨勢は変わるどころか、ますます激しさを増したものであったでしょう。彼らはみな、機械の時代に生まれ、機械の時代に守り育てられました。そうしてやがて自分を育てたその時代に対して、距離をとりはじめ、この時代に足りないもの、この時代が見失ってしまったものを考え、ひいてはこの時代が持っている方向性そのものに疑念を抱いて、自分自身のメッセージを出そうとしたのではないでしょうか。彼らはただ自然愛好家だったわけではなく、時代の大きなメインストリームに対して、別の選択肢としての自然に希望を託しました。それが柳宗悦の民藝であり、和辻哲郎の『風土』であり、藤井厚二の環境共生住宅というアプローチにつながっていった。それはまた、のちにハイデガーが「建てること」と「住まうこと」と「考えること」に通底するとみなしたものであり、堀口捨己が民藝館に見出した「真実なもの」の内実でもあるのではないでしょうか。

このように見てくると、柳の言葉でいう「ふつう」「平凡」は、実はその時代が見失ってしまった自然との接続を回復した新しい暮らしのあり方、あるいはそういうものを許容する社会のあり方といってもいいのかもしれ

そして暮らし」と題した服部滋樹氏（→前出）の講演（大阪日本民芸館二〇一二春季特別展企画、国立民族学博物館、二〇一二年六月三日）に示唆を得た。

ません。

しかしながら、それはけっして、ぼんやりと自然を享受するようなものではありませんでした。そのような手ぬるいものではないでしょう。先に確認した平凡の悲しい現実は。託されたのは、自然に即さざるを得ない、自然を活用せざるを得ない現実であり、同時に平凡な現実のなかでありありと立ち現れる自分自身の生々しい自然でもあったのではないでしょうか。

なお、これを別の言い方をすれば、「ヴァナキュラー」、すなわち風土に即した生活のあり方をあらためて問い直したといってもよいでしょう。

ヴァナキュラーという言葉は、一九六〇年代にニューヨーク近代美術館で**バーナード・ルドフスキー**がキュレーションした展覧会で一般に広く知られるようになりました。『建築家なしの建築』という名の展覧会です。特に近代社会の中で見落とされてきてしまった名前のついていない建物、誰それが建てたとか様式とか、そういうものによらない建物が、近代に限らず数多くあり、それらを建築史はこれまで見てこなかったという認識に基づいたものです。

そういう建築物をピックアップする中で、ルドフスキーは二〇世紀初頭の北欧の「**民衆建築（フォーク・アーキテクチャー）**」にもインスパイアさ

バーナード・ルドフスキー
一九〇五―一九八八。建築家、文化批評家。世界各地での見聞をもとに建築、人体、衣服、都市生活などをテーマの論考を手がけた。

『建築家なしの建築』
ルドフスキーのキュレーションにより、一九六四年に開催された展覧会。歴史的にほとんどの住宅は専門の建築家の手になるものでも、特定の様式にのっとったものでもなかったという事実を単純なままに示して見せることをねらいとした。この事実が浮き彫りにするのは、そうした建築がそれぞれの土地の風土に即し、固有の形態と素材を有し、しかも無名の工匠の手になるということであり、住宅が商品となってしまった現代が失ってしまった住まいの本来の姿がそこにあるということでもあった。

民衆建築（フォーク・アーキテクチャー）
北欧における素朴で伝統的な建

れながら、ヴァナキュラーという概念を提示していきます。後づけではありますが、ヴァナキュラーという視点を、時代の趨勢に抗して自然回帰を試みた二〇世紀初頭の世界的機運を端的に指し示す言葉としてあげていいでしょう。柳らの民藝の試みもそのひとつでした。ちなみに、ルドフスキーはこのヴァナキュラーを分節化して、「アノニマス（匿名的）」「スポニティニアス（自然発生的）」「インディジニアス（土着的）」「ルーラル（田園的）」などといっています。民藝というコンセプトが時代に対峙してめざした方向性をうかがううえでの参考として付記しておきます。

「平凡」の難しさ

本論に戻ります。オルタナティヴを志向した民藝というコンセプトは、「平凡」という世界を見出すとともに、同時代とどのように対峙したのかということが、本章での議論のポイントでした。

『喜左衛門井戸』を見る」の中で、柳はため息まじりに「なんという平凡極まるものだ」と述べています。そこには、平凡であることがどれほど難しいか、ということが含意されているといってもよいでしょう。前章で

築に関する再評価の好例は、一八九一年に設立されたストックホルム・スカンセン野外美術館。一九世紀末に高まったナショナル・ロマンティシズムの結実でもある。

引用した部分では、「誰だってそれに夢なんか見ていない」とまでいっていました。もしかしたら、ここには、夢なんか見なくてよい「平凡」な世界に、ともすると夢を見ざるをえなくなってしまった現実に対する認識が吐露されているのかもしれません。そのうえで、あるべき平凡の回復こそが、時代に対峙する中で民藝というコンセプトが目指したものと位置づけることもできるでしょう。

その回復の方向は、自然に帰ろう、ふたたび自然と暮らしを結びつけていこうということでした。柳、和辻、藤井、その後続を追っていた堀口、彼らはブレーキが利かなくなったかのように加速度的にスピードを増していく機械の時代の運行に対して、自然という新しいパースペクティヴに別の選択肢の可能性を探りました。これはいまなお私たちが民藝や藤井厚二の住宅を見る中で感じることでもあるかもしれません。たしかに、一九二八年に彼らを通して顕在化してきたものは、"Back to Nature"、「自然回帰」という考えがそれぞれ可視化した動きでした。「風土」という既存の言葉に新たな意味を付与した風土論とか、民藝としての工芸、あるいは建築における環境共生住宅が生まれたタイミングでした。それをどういう時代背景での、どういう発信だったかを考えるために、彼らが生まれた

年の万博を参照軸にして、この時代をマシーン・エイジ、「機械の時代」とみることで自然回帰への時代的必然を確認しました。ひとまずここまでを、最初のポイントとしておきましょう。

ただ本書は、一九二八年の歴史をことこまかに見ていくことがねらいではありません。ここでの議論もまた、「いまなぜ民藝か」という問いの下にあります。二一世紀初頭のいま、私たちは民藝というものにふたたび共感を持ちつつあります。そんな私たちは、どこへ帰っていくべきなのでしょうか。それを、次に問うべき課題としてあげる必要があるでしょう。彼らと同じように自然に帰るのか。それも答えのひとつだと思いますが、ほぼ一世紀経って、時代は明らかに変わってきており、その間に柳たちが想像だにしなかったことも起きています。民藝にインスパイアされながら、どこに向かうのか。それを本章の後半で、ひきつづき考えていきたいと思います。

ちなみに、大学でこういう話をする時はここで一度授業を切って、レポートとして、次回までにこの行き先を受講生に書いてきてもらったりすることもあります。けっこういろいろな答えが出てきてハッと気がつかされる見解などもあり、面白いんです。皆さんも、続きを読む前にここで小

休止して、いちどそれぞれお持ちの関心から考えてみてください。このどれが正解というわけではありませんが、本章後半では、適宜、民藝を参照しつつ、いまどこに帰るべきなのかを考えてみます。

パリ万博 vs 大阪万博

　考えはまとまりましたか。では、いっしょに「いま」という時代を性格づけして、そこから私たちが帰るべき場所を探ってみましょう。

　柳宗悦、和辻哲郎、藤井厚二の三者が対峙した時代を、彼らの時代に対するメッセージが顕在化する約半世紀前の万博を手がかりにして確認したように、現代の私たちにとっての同時代性がいかなるものかを考えてみることができるのではないでしょうか。というと、だいたい話の筋は見えてくると思いますが、約半世紀前、私たちにとって身近な万博というと**大阪万博**があります。残念ながら私自身は経験していませんが、関西出身であるせいか、あるいは子供の頃によく親などから「月の石」などのエピソードを耳にしたせいか、当時の光景を写真で見ると、なんだか原風景のような懐かしい気分にすらなります。

大阪万博
正式には「日本万国博覧会」。アジア初の国際博覧会として一九七〇年に開催。戦災復興からの高度経済成長を遂げ、世界第二位の経済大国になった当時の日本社会を象徴するイベントでもあった。総合プロデューサーは建築家の丹下健三（一九一三—二〇〇五）。なお、大阪万博に際し、日本民藝館により出展されたパビリオンが現在の大阪日本民芸館。

大阪万博は、どういう時代の到来を予告あるいは宣言したのか。この万博を通して何がそこで示されたのか、それを簡単に確認しておきたいと思います。大阪万博の会場は、現在は緑地の万博記念公園になっています。

今から四五年ほど前、大阪・吹田市に所在する千里の丘陵地帯が大規模に開発されて、近未来都市さながらにパビリオン群が建てられ、並んでいました。掲げられたメインテーマは、"Progress and Harmony for Mankind"、「人類の進歩と調和」という、非常に前向きな、希望に満ちたスローガンの下に大阪万博は開かれました。

実はこの大阪万博は、先ほどの第四回パリ万博といろいろな意味で符合してくるところがあります。多くの万博がそうなのかもしれませんが、第四回パリ万博を象徴したのがエッフェル塔と機械館、つまりタワーとギャラリー、パビリオンだったのと同じように、大阪万博にも象徴的なタワーと館がありました。タワーはいうまでもなく、今も残る**岡本太郎**の「**太陽の塔**」です。エッフェル塔のように洗練された趣ではありませんが、時代に対するランドマーク的存在として、今に至るまで屹立し続けています。

大阪万博当時、周辺は、お祭り広場として多くの人が参集した場所でもあります。

岡本太郎
一九一一—一九九六。前衛芸術家。青年期をフランスで過ごし、その間に民族学も学ぶ。文筆活動も積極的に手がけ、縄文土器や東北・沖縄の美的・文化的意義をいち早く見出した。

太陽の塔
大阪万博のテーマ展示館のプロデュースの依頼を受け、岡本太郎が手がけた。「とにかくべらぼうなものを作ってやる」という思いを抱きつつ、「生命の樹」をモチーフとして構想。外観には、過去・現在・未来を表す三つの太陽を配する。ちなみに、「太陽の塔」は公式にはあくまでテーマ「館」。字義通り「シンボル・タワー」と位置づけられたのは、太陽の塔の向かいに建てられた「エキスポ・タワー」（菊竹清訓設計）だった。

この「太陽の塔」に、ある意味呼応するかたちでもうひとつ、先ほどの機械館に匹敵するパビリオンがあります。資料をひもといていて、これは、と思うのが『電力館』です。日本の各電力会社が電気事業連合会として共同で出品したパビリオンです。テーマは、「人類とエネルギー」。日本万国博覧会協会の発行になる当時のガイドブック（一九七〇）を見ると、このパビリオンについてこんなふうに書いてあります。

　電気のふしぎさと可能性、そして原子力への期待、電力館はそれを映像、展示、マジックイリュージョンであらわします。映像は『太陽の狩人』という題です。人類が火を使いはじめてから原子力に到達するまで、つねにあたらしいエネルギーを求めてきた歴史を『太陽への挑戦』としてとらえ、世界中にロケしたドキュメントふうの映像を展開します。ラストシーンで幅二三・五メートル、高さ八メートルの五面スクリーンいっぱいに映し出される巨大な太陽は、『電力館』の象徴で、ハイライトとなるでしょう。

（『日本万国博覧会　公式ガイド』、一八七頁）

何よりもすぐに目にとまるのは「太陽」というキーワードです。岡本太郎の「太陽の塔」の構想と関係があるのかについては未確認ですが、この電力館の展示は、「第二の太陽」の獲得、「新しい太陽」の獲得というストーリーを構成するものだったようです。その符合が、現代の私たちからすると無視できない気がします。当時はもしかしたらそれほど注目もされなかったパビリオンなのかもしれません。しかしながら、無自覚のうちに動いていた時代の「意志」──あるいは「欲望」──というべきものをこれほど露呈しているものはないのではないでしょうか。なんといっても、原子力に対する楽天的ともいえる期待ぶりは、現代の私たちからすると無視することはできないでしょう。

大阪万博が予兆した未来。この点にいち早く目をつけていたのが、アーティストの**ヤノベケンジ**さんです。

ヤノベさんは、かねてより、**チェルノブイリ**や**第五福竜丸**をテーマにしたりして、原発や核が現代社会にとってもっている脅威に関するメッセージ性を持ったアート活動を手がけてこられました。なぜか。彼の出身地は大阪万博が行われた会場のすぐ近く、大阪府茨木市です。茨木は、大阪市内と千里丘陵の間。万博会場に向かう多くの人が通り抜ける、いわばメイ

ヤノベケンジ
一九六五─。現代美術作家。終末的な未来観をモチーフとした警告的なメッセージを扱いながらも、アイロニカルなユーモアに満ちた作品世界を展開。一九九七年に、鉄腕アトムに想を得て、ガイガーカウンター付きの放射能防護服「アトムスーツ」を制作。二○○三年には、このアトムスーツを着用して太陽の塔に登るパフォーマンス「太陽の塔乗っ取り計画」を行う。その後も、第五福竜丸（→後出）に着想した「ラッキードラゴン」など、作品を発表するごとに話題を集める。3.11を機に、「希望」をモチーフとして、アトムスーツのヘルメットを外した彫刻作品「サン・チャイルド」を手がける。大阪・万博記念公園の「太陽の塔」の前で展示した後、東京・青山の岡本太郎記念館で展観。現在、太陽の塔が立つ万博記念公園へ至る大阪モノレールの南茨木駅前に設置されている。

ンストリートにもなった街です。3・11後のインタビューで、ヤノベさんは大阪万博が自分にとって出発点だったといっています。

もともとぼくの出発点は大阪万博。子どもの頃に大阪万博の会場が廃墟になったのを見て、何か未来の廃墟のようなものを作ろうというのがテーマにあって。チェルノブイリへの訪問も《太陽の塔》をテーマにした作品も、いろんなものが自分の中では重なりあっているんです。[中略]太郎さんは明言していないけど、《太陽の塔》の「太陽」っていう言葉にも「原子のエネルギー」という意味があったんじゃないかと思うんです。そもそも万博の会場は、未来の灯である原発の電気をいち早く導入しようということで、福井の原発発電所を作ったという経緯もあるんですね。もう一つ付け加えれば、僕が訪れたチェルノブイリのプリピャチという街は、原発のために作られた五万人ほどの人工都市なんですが、そこが建造されたのも万博と同じ一九七〇年なんですよ

（「ポスト3・11の希望を考える美術作家―ヤノベケンジ」『Clippin JAM CREATOR FILE』vo.55）

チェルノブイリ
一九八六年にソ連（現・ウクライナ）のチェルノブイリ原子力発電所で起きた原子力事故。国際原子力事象評価尺度（INES）による最も深刻な事態「レベル7」に相当。

第五福竜丸
一九五四年に太平洋・ビキニ環礁沖でのアメリカ軍の水爆実験により被ばくした、日本の遠洋マグロ漁船。現在、東京・夢の島の都立第五福竜丸展示館に収蔵されている。

ヤノベケンジ
アトムスーツ・プロジェクト：大阪万博1
1998
撮影：豊永政史
© YANOBE Kenji

ヤノベさんは五歳くらいで万博の一九七〇年を迎えますが、彼にとっての野原、遊び場は、パビリオンがほとんど取り壊された万博会場跡地でした。到来が予言されたはずの近未来都市がそのまま廃墟になったような感じで残っていて、そこで遊んでいました。その大阪万博で予言されたものは何だったかというと、電気、とりわけ原子力発電によるそれが大きなポイントとしてあった。そのことがヤノベさんのアート活動の大きな背景になっています。

私たちが暮らす現代は、もはやたんなるマシーン・エイジではありません。

民藝が対峙した時代は、「機械の時代」。自然から離れて、人為性・人工性をつきつめていくテクノロジーの原初段階と呼んでもいいかもしれません。しかしながら、現代の私たちが置かれている状況は、もっと自然から離れてしまい、電気の時代ですらない、いまや原子力の時代です。もちろんここで原発について声高に何かを言いたいわけではなく、もっと単純な話です。民藝が対峙した時代と現代では、状況があまりにも違うということを確認したいだけです。

来るべき時代を予兆する万博を手がかりとして考えてみると、かたや一世紀あまり前に行われたパリ万博では「マシーン・エイジ」、かたや半世紀近く前に行われた大阪万博では、「アトミック・エイジ」の到来がそれぞれ予言されていた。この単純な事実を見逃さないようにしなければなりません。柳たちが、自分たちを育ててくれた機械の時代に対峙する中から、その時代が見失ったものを追求したように、二一世紀の私たちは、この原子力の時代にやはり育てられながら、その時代が見失ったものをストレートに見つめていかないといけない。そうでなければ、何のための民藝ブームか、それこそ夢物語ではないか、ということになるのではないでしょうか。

自然に帰ればいいのか

とすると、もう一歩踏み込んでいく必要があるのではないでしょうか。"Back to Nature"、すなわち自然回帰ももちろん大事なんですが、すでに自然はずっと遠くに行ってしまっているんじゃないか。見失われたのはもはや自然だけとはいえないステージにまで来ているのではないか。こうした問いを、むしろ現在の民藝ブームこそが喚起してくるのではないでしょう

か。そして、「いまなぜ民藝か」を考えるには、そこをこそ見なくてはいけないのではないか。自然にもう一回立ち返ることは最初のステップとしては大事だけれども、そう容易にアクセスできるところにもう自然はないのではないか、ということです。柳たちの時代は、もしかしたらまだアクセスしやすかったかもしれない。でも、一世紀近く経った現在は、「じゃあ帰ろう」といって帰れるところに自然はもはや存在しない時代になっているのではないか、ということです。

さきほどのヤノベケンジさんに加えて、大阪万博が予兆した未来を考える参考トピックとして、もうひとつ紹介しておきます。「太陽の塔」を手がけた岡本太郎の沖縄体験がそれです。

ご存知の方も多いと思いますが、岡本太郎は「太陽の塔」制作の一〇年ほど前、一九五〇年代末に、いまだ米軍統治下にあった沖縄を訪ねて、現在は中公文庫から『沖縄文化論』として刊行されているエッセイを書きます。専門的に研究されている方からすれば、一面的な見方をしている箇所が散見される文章だと思いますが、たいへんするどく印象深い著作です。その中でも特に印象的なのが、岡本太郎が沖縄で出会った「なにもない」という体験です。

『沖縄文化論』
一九五八年の『日本再発見』につづく企画。一九五九年、敗戦後のアメリカ占領下にあった沖縄を半月かけて旅したのち、一年間にわたる『中央公論』での連載を経て、『忘れられた日本』と題して刊行。

しかし何もなく、音声だけが響き、また消えて行く世界のすばらしさというものがある。私は思う。「作られたもの」のいやったらしさ。人類は過去にいかに多くの無効になったものを、不潔な遺産として残して行ったか。もの自体ならよい。それ自体すでに完結しているものを、さらに作る卑しさ。まして物が物になりきらず、空しい妄執、その観念的表現であるにすぎないとき、みじめさはいっそうである。その残骸の窒息するような堆積の中から取捨して、ようやく過去をジャスティファイする。ケチなことだ。私はもの、もののいるいるいとした不潔なにうち壊されるべきであると思う。でなければるいるいとした不潔な排泄物は人間を虚偽におとしいれ、鈍くし、堕落させる。

（岡本太郎「八重山の悲歌」『沖縄文化論　忘れられた日本』、一一二頁）

時代は日本の高度経済成長がはじまりだしたころ。敗戦から復興をとげ、政治経済がたて直され、結果モノがいっぱい作られているけれども、そんなモノはケチくさいニセモノばかりで、本物からどんどん離れてしまって

いる。その止めようもない歯車を、岡本太郎特有のオーバーアクションで「壊してしまえ」といっています。「私はものいのちは作られた瞬間にうち壊されるべきであると思う」。余談ですが、私はこの一文をはじめて読んだとき、もしかしたら岡本太郎は、「太陽の塔」も、大阪万博が終わったら打ち壊したかったのかもしれないなと想像しました。

そんな彼が沖縄で見たのが「なにもない」ということです。とりわけ久高島の御嶽（うたき）について彼はこんなふうに語っています。

高々としたクバの木が頭上をおおっている。その下には道があるような、ないような。右に曲り、左に折れ、やがて三、四十坪ほどの空地に出た。落ち葉がいちめんに散りしいて、索漠としている。

「ここです。」

気を抜かれた。沖縄本島でも八重山でも、御嶽はいろいろ見たけれど、何もないったってそのなさ加減。このくらいさっぱりしたのはなかった。クバやマーニ（くろつぐ）がバサバサ茂っているけれど、とりたてて目につく神木らしいものもなし、神秘として引っかかってくるものは何一つない。〔中略〕

御嶽（うたき）
沖縄の信仰における聖域の総称。祭祀などをおこなう。

御嶽にはどこでも、かならず香炉が置いてある。コーロといっても、香をくゆらすとかお線香をたくためではない。多くはただの四角い切石で、それを通して神様を拝するのだが、ここにはそれも見当たらないようだ。

「香炉はどこですか。」

と聞いてみた。隅の方に石ころが三つ四つ、枯葉に埋もれてころがっている。それだという。どこかで拾ってきたという程度のものだ。その中に、本当の神聖な石があるのかもしれない。あるはずだ。しかし中のどれがそうなのか、あるいは全部セットになっているのか［中略］

これだ、と言われれば、そうかと思う。そのつもりになって、見ようもあるが、でなけりゃどうしたって、ただの石ころだ。

何の手応えもなく御嶽を出て、私は村の方へ帰る。何かじーんと身体にしみとおるものがあるのに、われながらいぶかった。なんにもないということ、それが逆に厳粛な実体となって私をうちつづけるのだ。

（岡本太郎「神と木と石」
『沖縄文化論　忘れられた日本』、一六五―一六八頁）

ただ破壊的に何もかも無に還してしまえというのではなく、彼は沖縄という場で、「なんにもないということ」の持っているすさまじさというか力強い存在感、「厳粛な実体」に打たれるのです。それこそ現代社会が見失っているものだと、岡本太郎をゆさぶったわけです。なんにもないのは人為的・人工的なものはもちろん、それに安易に対比されて見出されるような自然もまたここにはなかったのではないでしょうか。いずれにせよ、もはやただ自然に帰ればいいという状況ではないし、そのことはいまに始まったことではなく、大阪万博に先立ってすでに見抜かれていたということです。それはまた一九二八年民藝館を評価した堀口捨已も、実は同じで、同時に堀口はこんなふうにも語っています。

先ほど引用した「大礼記念国産振興東京博覧会を見て感想二題」の中で、同時に堀口はこんなふうにも語っています。

「下手もの」の美は無心な素朴な心で、自然美にも比すべき美である。無心な素朴な心は一度失われた以上再び返って来ないものである。

民藝というコンセプトが時代に対峙して提起された当時、もうすでにこんなふうに言っちゃっているんです。「無心な素朴な心」は、一度失われた以上、再び帰ってこないものだ。自然美はOK、だけどもうないよ。そう、堀口は言いきっています。

　その心が失われた今そうした美を表現しようとする所に錯誤がある。心ばかりでなく先ず材料がなくなっているし、道具が変っているのである。それを敢えて無理して実行しようとする所にディレッタントの病的な偏愛が表われるのである。その不純な表れの故に一種の不快が伴うのである。

　「真実のもの」があるとまで持ち上げた民藝館を今度はガツンと投げ捨てるように、「一種の不快が伴う」と一刀両断切り捨てています。

　私が民藝館の中に心惹かれるのは、只ありし日の健康な素朴な工芸の本質がどこかに反映している所にである。それは只反映しているのである。只反映ではあるが、見るものに偏した刺激強い現代の建築工芸

界に何かを私語するのである。

住まうことを学び直す

先にも少し述べましたが、民藝に対する堀口の評価は両義的です。逆に、堀口という人がいかに冷静にものを見ていたかがわかるようなエッセイだと思います。一方ではきちんと民藝館の同時代的意義を「真実なもの」として掲げつつ、彼らのリアクトの仕方はもはや手遅れなんじゃないか、というところまで見据えている。といって、いたずらに堀口を持ち上げようということではありません。時代に対峙して回帰すべき地点はただ自然ばかりではないかもしれないということが、民藝と同時代にすでに指摘されていたという点をご理解いただければ十分です。

ハイデガーは、先ほどふれた「建てる・住まう・考える」という論考の中でこんなふうに言っています。

死すべき者は住まうことをまず学ばねばならない。住まうことに固有

の危機、それは人間の故郷の喪失ということである。

（中村貴志訳『ハイデッガーの建築論』、四六頁）

「死すべき者」というのは、古代ギリシア人が神々と対比して人間のことをそう呼んだのにならった表現です。人間、とりわけ現代人は住まうことを学び直さなければいけない、つまりもう忘れてしまっているということです。「住む」とか「住まう」とか簡単にいうけれど、そんな簡単にできる状況に現代社会はない。そのことをハイデガーは思想家として掘り下げようとしています。

これは次章でもあらためてふれますが、ハイデガーと柳は、洋の東西を離れて直接の交流が全然ないにもかかわらず、あたかも同時代を並行して歩んだかのような軌跡をたどります。最初は宗教世界、あるいは神秘世界にのめり込みます。ハイデガーは神学で、柳は宗教学。学生時代、青年期には、ある種社会運動家的な側面も持っています。コミュニティづくりのようなもので、かたやワンダーフォーゲル、かたや白樺派。ハイデガーのナチス問題に象徴されるように、時代が右傾化していく中での関わり方は大きく違いますが、同じようなタイミングで**主著**を出しています。先に柳

主著
ハイデガーの主著は一九二七年の『存在と時間』。当初の全体構想の「前半」として刊行され、柳宗悦が主著『工藝の道』を刊行した翌年、一九二八年は、その続編の構想に専念していた。

の民藝と藤井厚二の建築、和辻哲郎の哲学を関連づけてみましたが、思想的にはそれ以上に、ハイデガーと柳、この二人に通底しているものを考えなければいけないと思います。これほど共通点があるにもかかわらず、きちんと両者を並べて論じている人は意外と少ないのです。

なによりもハイデガーも日常生活の中での**「道具」との関わり**を論じました。たとえば、ハイデガーは「住まうことはいつでもすでにものの傍らに留まることである」といい（「建てる・住まう・考える」）、柳は「ものへの愛は日々の暮らしに根を下ろさねばならない」という（「見るものと使うもの」）。ものと暮らし、ものと生活、というセットの中で自らの思索を進めていこうとしたところも似ています。

さて、大阪万博の話から始まり、ここまでの議論の中で、現代はもはやただ自然に戻ればいいということではないだろうということを、大阪万博ゆかりのヤノベケンジさんと岡本太郎、さらには民藝というコンセプトが提起された直後の堀口捨己、そうして柳と同時代を生きたハイデガーの言葉を通して確認してきました。ハイデガーの言葉を借りるなら、「住まうことの学び直し」が求められるわけです。ただ自然に回帰すれば済む話ではない。民藝がどう時代と対峙したのか、そしてそれを現代社会の中

「道具」との関わり
ハイデガーの主著『存在と時間』（一九二七）の前半で、人間の「日常性」が論じられる際の糸口として「道具」との関わりが詳述される。

でどう引き継いでいくのか、それらをさらに突き詰めていくうえで、この「学び直す」ということが大事な要素としてあるんじゃないかと思います。

では、民藝にこの要素がなかったのかというと、決してそうではありません。たんに牧歌的に自然回帰を志向したのではなく、柳たちもまた、懸命にこの「住まうことの学び直し」の試行錯誤を重ねていました。できあがった暮らしのモデルケースがあったわけではなく、文字通り模索していました。

新しいものを使いこなしえなければ、古いものをも、もちこなすことは出来ない。ものへの愛は、日々の暮らしに根をおろさねばならない。正しい暮らしのない所に、品物はけっして活きない。

（「見るものと使うもの」、一九三八、『柳宗悦全集 第九巻』、一六二頁）

一九二八年の「民藝館について」の中で、「正しいと思うかたちにおいて」この建築を構成したにすぎないとしていたのと同じように、ここでもまた、「正しい」ということをいっています。自分たちはできあがった答

えを持ってきて終わったのではない。「正しいと思うかたち」「正しい暮らし」。きわめてストレートな表現の中に、そうとしかいえないような試行錯誤の事実がひそんでいるように感じられます。

では、柳が考えた「正しさ」とは何だったのでしょうか。

ここで、前章において民具との比較から示した、民藝の骨格を思い出してください。民藝にはある種審美的にセレクトする要素と、新しく社会とライフスタイルを創造していく部分、二つの基本要素がありました。民藝がたんに自然に帰るということではない、というところの後者、現代性にあたる部分になるのは、どちらかというとこの後者、現代性にあたる部分です。民藝の持っている現代性こそが、住まうことの学び直し的な要素です。

たとえば、一九二八年の「民藝館」(三国荘)に象徴されるような新しい空間を創造していく民藝の試みについては、ここ一〇年くらいの間に、展覧会も含めて注目が高まってきました。東京ではパナソニック電工汐留ミュージアムが、生活にまつわる建築やデザインなどの企画展示を手がけていますが、民藝に関連するところでも、富本憲吉(『富本憲吉のデザイン空間』、二〇〇六)、バーナード・リーチ(『バーナード・リーチ——生活をつくる眼と手——』、二〇〇七)、濱田庄司(『理想の暮らしを求めて

濱田庄司スタイル展』、二〇一一)といった陶芸作品だけではなく、彼らが手がけた家具とか部屋の間取りなどが展示されてきました。そういう企画を通じて、自らの手で理想の暮らしを創造しようとした民藝にまつわる事例がひろく知られてきました。

さらには、駒場の日本民藝館の向かいに同館西館として所在する**柳の旧宅**が、数年前に改装されて、駒場の民藝館の向かいに西館というかたちで、あらためて見学できるようになりました。ただ民藝館に行って白磁の壺を見て終わるんじゃなくて、柳がそれをどういう空間で生かそうとしたのか、それが体感できるようになったことも、近年、こうした側面に注目が集まっている理由だと思います。

何よりも、最初の民藝館である**三国荘が現存している**ことがわかったのは、大きなきっかけのひとつでした。先に言及したヴィクトリア＆アルバート・ミュージアムの「インターナショナル・アーツ＆クラフツ」展をはじめ、国内でもいろいろなところでそれにまつわる**展示**も行なわれました。三国荘は、まさに住まうことの学び直しの実践の場として仕組まれたところがあります。ここで展示された作品の多くは古物だけではなく、新しい創作品でした。それを手がけたのは、柳たちの言動に触発され、京都の

柳の旧宅
昭和一〇年（一九三五）竣工。柳宗悦亡後ほどなくして、昭和四一（一九六六）に兼子夫人（一八九二―一九八四）が転居してからは空き家状態となっていた。時折向かいの日本民藝館の特別展示場として使用されることはあったが、長らく手つかずの状態だったところ、二〇〇六年に修復、以後定期的に公開されている。

三国荘が現存している
『柳宗悦全集 第十六巻』所収『三国荘小史』の解題には、「惜しくも昭和二十年六月七日の空襲によって失われた」とされている。久しくそのように理解されていたなか、一九九八年に川島智生氏により現存することが確認された。

展示
インターナショナル・アーツ＆クラフツ展（二〇〇五）での復元展示ののち、国立新美術館開館記念展「二〇世紀美術探検」（二〇〇七）などでの展示を経

上賀茂で結成された上加茂民藝協団の面々でした。柳たちよりも、もっと若い、当時二〇代後半の黒田辰秋や青田五良といった人たちです。

初期の民藝運動にはふたつの極がありました。ひとつは最終的に駒場の日本民藝館につながるような、古いものを蒐集して展示・保管する美の殿堂としての美術館の建設。もうひとつは、失敗してしまったけれども、上賀茂民藝協団に象徴されるような新しい生活様式、生活道具を提示していく側面です。これらは民藝の骨格として示した審美性と現代性の二極と相関するものといってもいいでしょう。後には駒場の日本民藝館では「民藝館展」という新作・創作の企画が行われ、両面の拠点になりますが、初期にはいろいろ模索していたわけです。

住まうことの学び直しとしての民藝によって当時どういう建築が作られたか、ひとつ事例をあげます。高林兵衛という静岡・浜松の素封家の家です。高林は一九二八年の民藝館の実質的なパトロンになった人で、最初期の民藝運動の支援者でした。民藝館を上野公園に建てた翌年、浜松の自邸を民藝館と同様に大きく作り変えています。この建物はいまも浜松に現存しています。また、古い家屋の部材を再構築して、当時流行っていた「田舎家」を構え、柳たちもそこに集い、最初の日本民藝美術館を設立してい

て、前者の日本版「生活と芸術――アーツ＆クラフツ展」（二〇〇八-二〇〇九）でも展示され多くのひとの目にふれるところとなった。

青田五良
一八九八-一九三五。染織家。河井寛次郎を介して黒田辰秋と面識を得、のちに共に上加茂民藝協団を設立。

高林兵衛
一八九二-一九五〇。社会事業家。高林家は、浜松で代々国学をたしなんだ旧家。草創期の民藝運動を支援し、自邸敷地内に「日本民藝美術館」を開設する。彼の自邸の建築群については、川島智生「高林兵衛邸と日本民藝美術館　静岡県」（『民芸運動と建築』、淡交社、二〇一〇）で詳細に報告されている。

田舎家
明治末から昭和はじめにかけて、数寄者の間で、骨太くおおらかで野趣に富んだ茶の空間として、

ます。田舎家というスタイルからは、たんに民藝運動だけではなく、素封家として当時の財界などとのつながりもあり、**益田鈍翁**（→後出）など名だたる近代数寄者などとの交流からの影響もうかがわれます。**自邸母屋**の内装は、新建材を活用して作られています。外観は古民家ふうですが、調度品にはベニヤ板も多用されています。近代的な新しいライフスタイルに合わせたかたちで、対面式のキッチンが作られたり、和室と洋室の融合が行われたり、たいへん貴重な建物です。

もちろんこのほかにも、駒場の柳邸と日本民藝館があり、**濱田庄司**、**河井寛次郎**、**芹沢銈介**らも自ら住まいのデザインにあたりました。これらの人たちが自分たちの家を自分たちで設計したり内装を手がけたりしたのは、道楽としてやったわけではなく、民藝というものが自分たちの暮らしを自ら作り出していくものだからと見るべきです。外観としては、いまとなっては「民芸調」といわれるような、ひとつのパターンのもとにあるかのようにも見えますが、これらひとつひとつが、住むことを学び直すことが民藝の重要なファクターとしてあったことを端的に示すものとしてあらためて評価されるべきものといえるでしょう。

古い農家を移築することが流行した。その代表格が、益田鈍翁（→後出）が宮城野の古民家を買い取り、大正五年（一九一六）に箱根・強羅に営んだ「白雲洞」。鈍翁ののち、原三渓（一八六八―一九三九）松永耳庵（一八七五―一九七一）に受け継がれた。其の東海地方では、『茶道全集一』（創元社、一九三七）で「田舎家の茶」を執筆した如春庵こと森川勘一郎（一八八七―一九八〇）が名古屋千種区の自邸内に構えた田舎家が有名。

益田鈍翁
一八四八―一九三八。実業家、数寄者。本名、孝。財界を中心とする近代数寄者の代表的存在。

上田恒次と一枚の図面

住まうことの学び直しという視点から見たときに、もっとも私が象徴的だと思っているのが、京都の木野にある**上田恒次**という陶芸家の自宅です。

上田恒次は河井寛次郎の弟子でもありますが、先ほどの上加茂民藝協団を結成した黒田辰秋らと同じく、民藝の次世代です。柳とか濱田、河井寛次郎、リーチ、富本など民藝運動を牽引した第一世代の議論やふるまいに触発され、あこがれて運動に飛び込んできた人たちのひとりです。

彼らは柳たちのメッセージをどう受け取ったか。この点を見ることは、民藝の「使命」の同時代性を明らかにする上でもおおいに参考になります。

上田恒次が示したのは、自然に寄り添いながら、自分で暮らしを作り出していくという方向でした。いまも残る上田恒次邸は、それがもっとも端的に示されている事例といえます。

京都の岩倉といえば、京都市内でも北端に位置し、いわば町外れです。その岩倉地域の中でさらに北西の鞍馬寺のほうに抜けていく旧鞍馬街道沿いの「木野」という古い集落の端っこに上田恒次は居を構えました。さら

自邸母屋

濱田庄司
大正一三年（一九二四）に益子に移住、昭和五年（一九三〇）に母屋となる建物を移築したのち、付近から三十棟近くの古民家を敷地内に移築し、生活と作陶の場とした。その一部は現在「濱田庄司記念 益子参考館」として公開されている。

河井寛次郎
自宅兼工房を自ら設計し、実兄善左衛門を棟梁として故郷島根県安来の大工らとともに建築、昭和一二年（一九三七）に完成。現在「河井寛次郎記念館」として公開されている。

上田恒次邸の図面
写真提供＝石川祐一

芹沢銈介
一八九五―一九八四。染色家。本の装丁や商業デザインも手がけ、民藝のグラフィカルなイメージをつくった。人間国宝(型染絵)。戦後、宮城県北部の板倉を東京に移築し、工夫を凝らして改装して自邸とした。建物は現在、「静岡市立芹沢銈介美術館」敷地内に移築され公開されている。

上田恒次
一九一四―一九八七。陶芸家。河井寛次郎に師事し、白磁・呉須、練上手などの作品を手がけた。当初より建築にも関心を示し、十二段屋(一九五七)、保田與重郎邸(一九五八)、松乃鰻寮(→後出)などの設計を手がける。

に、その周辺に知人の住まいを自邸と同じような民藝様式で建てたり、古い蔵を移築して**民藝資料館**とするのに尽力したりしています。倉敷がそうであるように、界隈が民藝的な趣きに満ちた町並みになるように試みた人でもあります。意外に知られていないことですが。

私がこの上田恒次に注目する理由は、一枚の図面にあります。彼は河井寛次郎に弟子入りして陶芸家としての道を歩みますが、実のところはなかなか弟子入りを許されませんでした。もともとは京都の町のど真ん中の呉服問屋の生まれでもあり、河井寛次郎からすれば、そんな家柄の彼が陶芸なんて泥くさいことはしなくていいという親切心であったのかもしれません。ともかく上田は一九歳で学業を終え、陶芸家を志して河井に入門を請うわけですが、ずっと門前払いをされ続けていました。それでも彼は諦めませんでした。

なぜそこまで上田が河井寛次郎に弟子入りを懇願したのかというと、一〇代の頃に読んだ『工藝の道』に感銘を受けて、その本を書いた柳と同志である河井寛次郎の下で学びたかったからのようです。そうしていよいよ最後に、あきらめついでというわけでもないでしょうが、この図面を描いて河井寛次郎のもとを訪ねます。「自分は実はたんに陶芸をやりたいわ

知人の住まい
現・松乃鰻寮。もとは、祇園で鰻料理店を営む松野里香の居宅として建設（一九六五）。のちに、現在店舗部分として利用されている主屋を増築した（一九六七）。これらを手がけた職人とのつながりから、一九六八年、上田は自邸に新たな作業場を兼ねた長屋門を設計、彼とともに建てている。この間の詳細は、石川祐一「上田恒次邸」（『民芸運動と建築』淡交社、二〇一〇）を参照されたい。

民藝資料館
京都民藝館。上田邸の向かいに位置する。昭和五六年（一九八一）、滋賀県日野町の旧家土蔵を移築し開館した。

上田恒次邸

けではない。民藝に関心を持ってここにたどりついた。こういう家を建て、こういう場所で仕事をし、生活をすることに意味があると考えている」という思いを説明したところ、河井寛次郎は大工の出で、建築にはもともと興味のあった人ですから、建築話で盛り上がることもあり、そこから入門を許されました。つまり、この図面は、陶工を志し民藝運動に触発された上田恒次の原点なのです。

上田恒次は四年間にわたって寛次郎のもとで陶工修行に励みます。独立は二三歳。今でいうと大学に一九歳で入って二三歳で卒業するようなものですが、その際にまず彼がしたことは、焼き物を作ることではなく、この図面どおりの家を建てることでした。

いまも木野に残っている上田恒次邸の主屋は、彼が二三歳のときに素人ながら自らトンカチ、ノコギリ、鏝を持ち、知り合いの大工や左官に手伝ってもらって建てたものです。二階部分はもともとなくて、戦中に両親が京都の町中から疎開してくるときに増築されたものらしく、もとはここは登り窯があったところです。現在は登り窯をさらに東側の斜面沿いに移してあります。

この上田恒次郎は、私が明治大学に赴任してくる前に勤務していた総合

地球環境学研究所のすぐ近くなんです。一〇年近く前、同研究所に就職が決まったとき、界隈を自転車でめぐってみました。京都で学んだ者としても、岩倉は最果ての地というイメージがあり、どういうところだろうと思って。

そうすると、いきなり立派な長屋門が目に入ってきました。周りに古い家もありますが、ちょっと異質な感じでしたし、その頃から民藝に興味がありましたので、「これはなんだか民藝ふうだなあ、どういう家なんだろう」と思って自転車を止めて、門前の階段を上がっていきました。長屋門の脇の通用門の扉が開いていて、のぞきこんでみると、目の前にこの写真のような風景が広がっていました。これはすごい、と感銘を受け、そのまま「こんにちは」と言いながら、さらに階段を上がっていきました。そうすると土間があり、ゴザが敷いてあって、そこにおばあさんが横たわっていました。おばあさんはむっくりと起き上がられましたが、眠たそうでした。春先のことで、日向ぼっこされていたんです。南向きのポカポカする場所です。こっちがびっくりして、失礼にも「これ、誰の家ですか？」と聞きました。勝手に不法侵入しておいて、「誰の家ですか？」はないわけですが。そのおばあさんが上田恒次さんの奥様のてる子さんでした。そん

なことをきっかけに、ときおり伺ってはお茶飲み話みたいな時間を過ごさせていただき、そして本などで恒次さんのことを調べるようになりました。調べるうちにこの住宅とそれを手がけた上田恒次という人物に興味がわいてくるとともに、このような出会い方でしたし、ますます個人的に大事な場所と思うようにもなったのです。

なお、上田恒次邸は現在では登録有形文化財になっていますが、非公開です。ですから、こういうものがあるということだけ記憶に留めていただければと思います。

話がややそれましたが、民藝が大きくどこに回帰するのか、それが本章の後半部分でした。エッセンスとしてまず入り口に自然というものがあるのはわかるんだけれども、もう一歩踏み込んでみようという話です。そのとき、民藝自体に立ち返ってみると、彼らも同時代のほかの人たちの言葉と同じように、ただ自然に帰ればいいという牧歌的なことだけですむようなことではなく、むしろゼロから自分たちの暮らしを作り上げていこうという気概と機運があり、それが民藝運動の大きなネットワークの推進力になっていたことがうかがわれます。

特に、先ほど紹介した上田恒次と河井寛次郎とのやりとりでは、民藝が

当時の若者たちにどういう方向でアピールし、どういうメッセージを伝えたか、伝えようとしていたかがわかるのではないでしょうか。彼らは田舎暮らしがしたいとか、焼き物がしたい、古い道具を買いたいとかだけではなく、暮らしを自分たちの手に取り戻したい、いや取り戻さなければいけないという気持ちだったのでしょう。むろん工芸家、陶芸家など、物を手がける人間としてではあるけれども、彼らにとって物を手がけることは暮らしを自分の手に取り戻すことでした。河井寬次郎の有名な「暮しが仕事、仕事が暮し」という言葉がありますが、いちばん肝要な点はまさにそこだったと思います。

生き抜く力＝サヴァイヴァビリティ

そろそろ本章のまとめに入っていきたいと思います。後半の話はハイデガーの言葉にヒントを得ながら、住まうことの学び直しとしての民藝のもう一つの側面を取り出しながら、いまブームの民藝を受けて私たちがどこに帰るのかを考えようとしました。ところで、またハイデガーの言葉に帰りますが、先に引用した箇所で彼は同時にこんなこともいっています。

「故郷の喪失」。ハイデガー特有の用語ですが、ドイツ語ではHeimatlosigkeit（ハイマートロージッヒカイト）。「ハイマート」は故郷、「ロージッヒ」はロス、失っている状態、「カイト」は形容詞を名詞化するときに使う語尾です。この故郷喪失が、「住まうことの学び直し」を駆り立てる背景とされています。

ここで最後に考えたいのは、失われた故郷とは何なのか、ということです。現代人は実は決定的に何かを失っている。自然との接続も失っている。しかも、だから自然に帰ろうで済む話ではなく、住まうことを一から学びなおさなければならないぐらいの喪失のただ中にある。上田恒次郎をはじめ、民藝にもそういう問題意識を有していたと窺わせる事例がありました。

では、そもそも何を失っての問題意識なのでしょうか。もちろんまずは文字通り故郷の喪失です。地方から都会へ、多くの人が経済的な理由もあってふるさとを離れた時代でもあります。住み慣れた自然豊かなふるさとから遠く離れ住むのが当たり前になった時代。それはまた、個々人がふるさとを去っただけでなく、社会基盤としての自然そのものが破壊され、失われた時代でもありました。

もう一歩突っ込んでいうと、そういう過程の中で、実は生きる力そのも

のが人間からそぎ落とされてしまった。自分たちが生きていた場、それを支えていた自然、そういうものから離れていく過程で、個々人の、あるいは社会のサヴァイヴしていく能力が、失われていったといえるのではないか。それは一方で、それがなくても生きていけてしまうからでもあるでしょう。いずれにせよ、住まうことの学び直しをハイデガーが唱えるのは、なによりもまず、現代人が生きること、生き抜く力を忘れてしまっているからにほかなりません。

考えなければならないのは、こうした故郷喪失のもとでの住まうことの学び直しです。現代においてさらに問題の根深さ、ステージが上がってくる中で、生きる力がそれこそ加速度的に失われていく。生きる切実さがどんどんぼやけてしまう。これがもっとも根本的な問題ではないか。それがないままに自然に帰ろうとしても、帰りようがないわけです。そういう状態で自然に放り出されてしまっても生き抜くことはできません。

いまなぜ民藝かを考える上で、まずこの点こそ確認する必要があるだろうと思います。与えられた暮らし、それ自身消費アイテムに堕してしまった暮らしではない、自らの暮らしを創造すること、それこそが、民藝が志向したもの、すなわちその使命を現代において引き継ぐ上で重要なポ

一九七〇年代前後には、カウンターカルチャーの様相が盛り上がる中で、こうした問題意識が高まり一種のムーヴメントの様相を呈したことがありました。戦後に何度か民藝ブームが起こりますが——一九六〇年代～七〇年代、それから二一世紀の幕開け以降と大きくふたつとしてもいいでしょう——このうち最初の民藝リバイバルだった時期に相当します。別に日本だけの話ではなく、スチュワート・ブランドが編纂した『ホール・アース・カタログ』などに端的に示されているように、与えられた暮らしではなく、自分たちで、それこそ生き抜くための必要な情報をピックアップし、各地に点在している——当時はヒッピーのコミューン形成が盛んでしたから——時代に背を向けて生き抜いている仲間たちと共有していこうというネットワーク化の試みもありました。

そうしたなかで特に、サヴァイヴァビリティの回復という観点からご紹介しておきたいのが、『冒険手帳』という本です（主婦と生活社、一九七二）。僕自身そうだったのですが、ボーイスカウトにのめり込んだ当時の少年たちには必須のアイテム、いわばバイブルでした。子供向けの本ですが、いまさらながらに読み返してみると、じつに面白い。どうやっ

スチュワート・ブランド
一九三八‐。編集者、環境運動家。一九六八年に創刊した雑誌『ホール・アース・カタログ』では、農業や大工道具から宗教、セックス、ジョギングまで実に多岐にわたる項目について、生きるために必要なものという視点でセレクト、本当に役に立つ書物、道具、サービスの入手手段、活用方法をカタログにまとめあげた。

『ホール・アース・カタログ』
副題は「アクセス・トゥ・ツールズ」。農業や大工道具から宗教、セックス、ジョギングまで実に多岐にわたる項目について、生きるために必要なものという視点でセレクト、本当に役に立つ書物、道具、サービスの入手手段・活用方法をカタログにまとめあげた。

『冒険手帳』
谷口尚規著・石川球太画。主婦と生活社より、二一世紀ブックスというシリーズの一冊として刊行。副題は「火のおこし方か

この本の巻頭で著者の谷口尚規さんはこんなふうに言っています。

なによりもおそろしいのは、［中略］日本人が人間らしさというものをどこかへ置き忘れてしまっていることだ。［中略］

「人間らしさ」とは何だろうか。ぼくは、あらゆる行動の原点に、自分自身の頭で下した判断をすえることだと考えたい。ひとが車を買えば自分も車を買い、ひとがボウリングをはじめれば自分もやるといった、「あなたまかせ」の生き方の正反対のものである。いいかえれば、たったひとり無人島にほうり出されたとき、どこまで生きられるかということだといってもいい。

こういう場合、頭よりからだがモノをいうように誤解しがちだが、けっしてそうではない。ぼくたちの遠いご先祖が、体力だけでおそろしい猛獣にうちかってきたのではないことは、いうまでもないだろう。

現代の文明がピンチにおちいっているのは、一見「頭」の勝利があら

が図解入りで解説されていて、アウトドア少年版『ホール・アース・カタログ』みたいな書物です。

鶏を絞めるかとか、野外にどうやって仮設トイレを作るかとか、そういうことが図解入りで解説されていて、

ら、イカダの組み方まで」。

ゆる利便を提供しているようにみえて、そのじつひとりひとりの人間が自分の頭を使うことをまったくしなくなっているからだ。この本で「冒険」とよぶのは、じつは「人間らしさ」をとりもどすことなのである。

（谷口尚規『冒険手帳』、三―四頁）

「なによりもおそろしいのは人間らしさというものをどこかへ置き忘れてしまっていることだ」。そして、最後に飛びますが、「この本で『冒険』とよぶのは、じつは『人間らしさ』をとりもどすことなのである」。これは小学生にはちょっと難しいかもしれません。かえって、こうして大人になったいま読むとググッと来ます。無人島に行ってアウトドアを楽しむことが冒険なんじゃなくて、頭を使えよ、自分の頭を使って生きなきゃいけないよ。このメッセージはいまなお色褪せない、いやそれどころか、いまこの時代だからこそ訴えてくるものがあるのではないでしょうか。もちろん、このメッセージを受けとめてどう発信するかは、一九七〇年代と現代では違うかたちになると思いますが、少なくともその意図は再評価すべきです。なによりも、ここには、現代人が戻るべき場所がストレートにしめ

されています。すなわち、「人間らしさ」がそれです。いうならば人間性の回復、Back to Humanity です。

私たちにとっての、時代のオルタナティヴになる「平凡」とは何なのか。本章後半の問いはここでした。民藝運動では"Back to Nature"ということがまず入り口としてある。と同時に、もっと時代が進んでしまっていることを受けて、そこに収まらない別の──本書で求めてきた「のびしろ」の──部分を、民藝における住まうことの学び直しの試みを見ていくことを通じて、検討してきました。あわせて最後に、ちょうど私たちの時代の幕開けを告げるような約半世紀前に、さらに自然から乖離していく趨勢に対抗する試みがすでにあったことを確認しました。そこから導き出されてくるのは、サヴァイヴァビリティ、生き抜く力──ただ自然に帰る前にまず自分たちの生き抜く力の回復をどうとらえていくのかということこそが問われなければならないし、実際に問われてきたということです。

もうひとつ、ここではしていてふれませんでしたが、時代状況としては、地球環境問題や東日本大震災もあり、もとより民藝が興った当時といまでは、時代状況が異なるのはいまさらいうまでもないかもしれません。ただ、そういう時代だからこそ、ともすると短絡的に「自然」で思考停止になっ

てしまう傾向も強い気がします。そういう中で、現在の民藝ブームの中から、どんなリアクトがありうるのかと考えたとき、ここでは、逆に「人間に帰る」ことが求められているというべきではないでしょうか。ただ短絡的に自然に帰るということではない、そういう時代のステージではもはやない。現代の私たちは手足をもがれているような状態です。「自然に帰れ」の対極のようですが、れというのはあまりにも無理です。それで自然に帰るためにもまず大切な要素としてあるのではないでしょうか。

では、どのレベルでの人間性の回復なのか。

そのときにキーになるのが、本書のメインテーマにもなっているインティマシーです。冒頭で少しふれたように、日本語として考えると「いとおしい」ということです。単に美しさではなく、もう一歩踏み込んだところが民藝にはあるんじゃないか。そういうことを考えたくて、とりあえずあげてみた旗印でもあります。それが、いま回復されるべき人間性のあり方を考えるときのひとつの指標になるのではないか。最後の章で、その点をさらに考えていってみましょう。

第 **4** 章

Commitment

民藝の実践

生活意識の高まりの変化

「民藝のインティマシー「いとおしさ」をデザインする」というタイトルを掲げ、Sympathy, Concept, Mission と三つのコンテンツを見てきました。

いよいよ最後の章、Commitment です。これまでの議論を受けつつ、民藝を現代的な視点からもう一度ひもといて、よそごと、ひとごとになってしまった社会と暮らしを自分たちの手に取り戻す方策について、考えてみたいと思います。

最後の話を始めるにあたって、いま一度、私たちがどういう立ち位置にあるのかを再確認しておきましょう。

第1章で、社会意識と生活意識の高まりを指摘しました。投票率の低下を、出口が見えない、時代が混迷に陥っていることの現れだとすると、同じ時代における民藝再評価という現象は、そこをブレイクスルーしていくための道筋として見えるのではないか。そんなふうに論じました。二一世紀に入ってからの一〇数年を眺めわたしたときには、それでいいかと思うのですが、こ

こでは、もうすこし短いスパンの変化や出来事を考慮しつつ、現在の状況について考えてみたいと思います。

まず指摘しなければならないのは、先ほど申し上げた社会意識と生活意識の高まりに、単純に「高まり」とはいえない微妙な変化が見られることです。

生活意識のほうから確認します。第1章でも生活意識の高まりを象徴するものとして生活工芸についてふれましたが、それにまつわるふたつの拠点が、同じく「三〇」という数字を刻みました。ひとつは奈良県にある「くるみの木」という雑貨屋さんです。一九八四年に奈良市郊外の法蓮町にオープンし、今年三〇周年を迎えました。「ならまち」として知られる旧市街ではなく、街の周縁に位置する線路脇のお店です。そうした場所で、ささやかながらも自分がよいと思えるものを提案しようと、**石村由起子**さんがはじめた小さなこのお店が、後に多くの類似のお店のモデルにもなりました。もうひとつは長野県松本市の「**クラフトフェアまつもと**」です。毎年五月の最後の土曜、日曜に開かれているイベントですが、こちらは、初回が行われたのが一九八五年。「くるみの木」よりも一年後ですが、回数でいうと今

石村由起子
一九五一〜。「くるみの木」オーナー。二〇〇四年には、ゲストハウス、レストラン、ギャラリーを併設した「秋篠の森」をオープン。

クラフトフェアまつもと
スタート時はバブル前夜。第一回の趣旨文をひもとくと、「今、世界中で物が氾濫し、特に日本では眼を覆いたくなる程ですと、本当に必要なものがますます不分明になった時代に対する違和感が明示されている。同じくクラフトといいながらも、日本のニュークラフトとは一線を画し、イギリスやアメリカの野外クラフトフェアをモデルとする。組織的・権威主義的な評価ヒエラルキーではなく、あくまで草の根的な集い方。あがたの森の芝生の上というロケーションもあいまって、いまもなお開放的な気分に満ちている。そこに脈打つカウンター的要素こそがこのイベントの本質であるようにも思われる。

年が三〇回目という記念すべき年でした。いまは手を引いていらっしゃいますが、初回の立ち上げにも関わっていた中心的なメンバーの一人が三谷龍二さんです。一方はショップとして常時そこにある場所、一方はいわゆる「フェス」として一年に一回定期的に人が集う機会。生活工芸の浸透は、こうした空間と時間の二つの局面から三〇年という月日を経て展開してきたものでした。いずれも草の根的に始まったもので、当初はどちらもそれほど人が訪ねて来ることはありませんでした。ところが、特に二一世紀に入って以降は、圧倒的な勢いで全国にくるみの木的な店ができ、また伝染するように各地でクラフトフェアが開かれてきました。

両者のうち、「クラフトフェアまつもと」については、三〇回目を記念して『ウォーキング・ウィズ・クラフト』という本が刊行されました。松本クラフト推進協会の編纂になるもので、クラフトフェアまつもとのこれまでと現在直面している課題を扱った本です。デザインも内容も、編集の中心を担った若い人たちの視点が反映された良書で、「読書入門」を特集テーマにした年末の『BRUTUS』(二〇一五年一月一・一五日合併号、七九二号、マガジンハウス)でも取り上げられていました。ただ、三〇回という節目の企画としてはどこか淋しげでもありました。十年前、

「くるみの木」の看板
開店時に設えられた。いまも変わらず、30年前の空気を静かに伝えている。なお、看板中央の「木の椅子」は石村さんの依頼により、三谷さんが手がけた。もともと椅子として作ったものを半分に切り、看板に設置。残りの半分は、いまも松本のアトリエで保管しているという。

二〇〇四年の二〇回記念のときは、松本市美術館で『素と形』という展覧会が開かれ、図録が刊行されています。こちらは、二一世紀に入ってほどなく、まさに生活意識の高まりと連動するようにして、生活道具をめぐる新しい動きが盛り上がりつつあるころで、新しい美意識をもった新しい時代の到来を宣言するような企画でした。ところが、『ウォーキング・ウィズ・クラフト』には、達成感よりも模索感が漂っています。現在のクラフトフェアまつもと実行委員長の大島健一さんをはじめとする方々といっしょに、私も本書の最後に収録された座談会に参加しましたが、自分たちが同時代の共感を集めているといったような意気軒昂とした感じはありませんでした。確かに、三〇年やってきた、ブームともいえる広がりも獲得した、だけどこれからどうするんだろうと、どこか戸惑っているかのようでした。このことは、本書が、ブームを担ってきた世代ではなく、すでにブーム化した後のクラフトフェアに関わるようになった二〇代の若い人たちが編集したことに起因するものでもあるでしょう。それはまた、大きくブーム化してしまったものを、あらためて地に足の着いた、リアルな目線でつかみ直そうとする動きとして評価することもできます。

こうした戸惑いと、あらためて現在の視点でクラフトフェアを問い直そ

『素と形』
建築家の中村好文、グラフィックデザイナーの山口信博、そして古道具坂田店主の坂田和實の三人の選定になる日用品の展覧会。まつもとクラフトフェア二〇周年の記念事業として三谷龍二の発案で企画された。日用品とはいうものの、狭い意味での生活道具にかぎらず、生活に寄り添うものたちという方がよいかもしれない。現在の生活工芸の底辺にある美意識をはじめてまとまった形で可視化した展覧会であり、公立の美術館の企画として、この美意識がパブリックに共有されつつある、時代の表現であることを宣言する機会ともなった。手仕事の生活道具がいわばブーム化したのも、ちょうどこの頃からであった。

うとする動きは、二〇一四年になってほかにも顕在化してきました。

「瀬戸内生活工芸祭」があります。二〇一二年を初回に、香川県高松市の玉藻公園と女木島を会場として開催されているもので、二〇一四年に二回目が行われました。もともとこの地域では「瀬戸内国際芸術祭」という、アートを中心にした地域イベントが成功事例としてありました。香川には讃岐塗りなど工芸の伝統もあり、アートだけでなくクラフトでも何かできないかということで、高松出身でもある「くるみの木」オーナーの石村由起子さんが声をかけ、「クラフトフェアまつもと」を手がけてこられた三谷龍二さんの監修のもとで立ち上げられた企画です。初回には『道具の足跡』（アノニマ・スタジオ）、第二回には『生活工芸』の時代』（新潮社）という本が刊行され、私もそれぞれに関わらせていただきました。

つい先日、**関連のトークイベント**を石村さんと三谷さんといっしょに現地で行うことになり、高松を訪ねてきました。奇しくも生活工芸の浸透を牽引してきたお二人でもあり、三〇年前にどういう思いからそれぞれの活動を手がけられたかということを中心にうかがいました。トークを聞きに来ていたのは、瀬戸内生活工芸祭に出品されたりボランティアとして関

関連のトークイベント
二〇一四年一月二三日、『「生活工芸」の時代』の刊行にちなんだ企画として、高松・北浜のBOOK MARUTEで開催。

わったりした、やはり若い世代の人たちが中心だったのですが、その多くが、お二人の原点の話に「ようやく知りたかったことが聞けた」という反応を示されました。先の『ウォーキング・ウィズ・クラフト』と同じです。彼らもまた、「生活工芸祭」に携わりつつも、ブーム化したそれであったがために、このイベントがどういう思いとともにあるものか、自分たちのリアルな肌感覚で理解納得する機会を持たないままだったわけです。この日のトークを機に、すでにできあがった「クラフトフェア」という、お仕着せを、与えられるままにまとうのではなく、高松という土地の文脈でもう一度問い直し、どういう形が可能か考えたいという動きが出始めています。

余談ですが、瀬戸内国際芸術祭はトリエンナーレで、三年に一回のイベントです。前回の開催は二〇一三年で、次回は二〇一六年。つまり、アートの国際芸術祭とクラフトの生活工芸祭が同じ年に開かれるんです。現代社会の中で芸術と工芸がどういう役割を担いうるのかをうかがうことができる絶好の機会といえます。もちろん最後は地元のみなさんが決めることですが、多少なりとも関わった者として、その推移を見守っていきたいと考えています。

第 4 章 Commitment──民藝の実践

生活意識の変化を探るべく、その高まりを牽引する一翼を担っていたクラフトフェアの変化について記してきました。関連してもうひとつご紹介して、この項を結びます。ちょうど二〇一四年の瀬戸内生活工芸祭が開催されようとする直前、季刊誌『住む。』(No.51、二〇一四年秋号、泰文館)に、「クラフトフェアはいらない?」という記事が掲載されました。石川県・輪島を拠点に活動されている塗師の**赤木明登**さんの「名前のない道」という連載記事です。クラフトフェアが、工芸の質を落とす要因になりかねない、いや現状そうなりつつあるということが明快に論じられ、工芸を手がける作家や愛好家の間で話題になりました。

赤木さんの連載はまだ継続中ですので、現段階(秋号につづき、冬号も出版され、「クラフトフェアはいらない?」の続編が掲載されました)についてのコメントになってしまいますが、もっとも印象的だったのは、初回の中で、クラフトフェアの隆盛ぶりに見られる現状が、「ぼくたちの生活の芯にあるようなものを破壊している」と懸念されている点でした。赤木さんはそれを、工芸の質という観点からクラフトフェアの要不要という議論として展開されているわけですが、その点はひとまずおき、この十数年に高まった生活意識が曲がり角を迎えているという認識についてはおお

赤木明登
一九六二─。塗師。大学で哲学を学び、編集者を経て輪島へ移住、輪島下地職として修業したのち、独立。伝統的な技術と形にならいながら、現代的な感性をたたえた器を手がける。なお、「名前のない道」は柳宗悦の『工藝の道』になぞらえたタイトルとのこと。

いに共感しました。

ここに略述したように、クラフトフェアの現場でもブレが生じています。ブレが生じているだけでなく、次のかたちを模索し、その原点の精神を再確認する動きもあります。第1章でも述べたように、生活意識の高まりとともに身の周りの生活道具にもフォーカスがあたり、民藝もそういう流れの中で再評価されてきた面がありました。ですが、いま、さまざまな局面で、そこにちょっとブレーキがかけられているというか、これまで通りじゃないだろう、イベントとして、作り手として、生活者として、そもそも暮らしや生活への関わり方を見直すときに来ているのではないか？ということが言葉になり、かたちになり始めています。もはやたんに暮らしがブームという時期ではない。それをここでまず確認しておきたいと思います。

社会意識の高まりの変化

次は、社会意識についてです。本書のはじめでは、内閣府の『国民生活白書』のグラフを示しつつ、特にゼロ年代の後半、二〇〇五年以降に、他

者の利益を優先する志向を持つ人が急速に増えていたと指摘しました。その際にも述べたように、国民生活局が消費者庁に統合されたために、二〇〇八年以降、『国民生活白書』は発行されなくなりましたが、この最後の『国民生活白書』では、全体の半数以上の人が自分のことよりも他者の利益、社会の利益を優先するという回答結果が出ていました。そこからこの間の傾向として社会意識の高まりを指摘しました。

『国民生活白書』はこの年で終わりになりましたが、内閣府の世論調査である「社会意識に関する国民世論調査」は引き続き毎年行われています。これを見ると、『国民生活白書』とは異なる傾向をうかがうことができます。正確にいえば、二一世紀になって以降、ゼロ年代と一〇年代で明らかな違いがあることが示されているのです。

図1がその調査結果です。ここには昭和四六年から現在に至るデータが示されています。質問内容は、先の『国民生活白書』とほぼ同じで、社会の利益を優先する「社会志向」、個人の利益を優先する「個人志向」、そしてどちらとも回答できないとした人、それぞれの全体の中での割合の変遷がグラフ化されています。これを見ると、確かに社会志向は基調として上昇傾向にあります。この人たちの割合がピークを迎えたのは、最後の『国

民生活白書』が出された次の年、二〇〇九年でした。ところがその翌年の二〇一〇年には、社会志向の割合がガクンと下がっています。二〇一一年、三・一一直後の調査では再び上昇に転じたものの、その後また下降傾向になります。最新調査は平成二六年の年明けに行われましたが、この時点では、全体の半数を切り、四割台に入っています。ゼロ年代には伸びていた社会志向、つまり社会意識が、ここ数年の間に低下し始めている。あくまで一つの世論調査の結果にすぎませんが、もはや単純に「社会意識が高まっている」とはいえない時代になったと見ることができるように思われます。

社会意識の高まりは、おそらく景気にも左右されているのでしょう。いま見たグラフからは、バブル期の高まりとその崩壊直後の急激な低下を見ることができます。また、再び上昇基調となるゼロ年代後半はいわゆる「ITバブル」のころで、それがリーマンショック後にまた下降に転じる。そんなふうに理解することもできます。雑誌の特集記事や展覧会の企画など、現在でも「ソーシャル」な取り組みに注目は集まっていますが、それはゼロ年代の余波にすぎないのかもしれません。いずれにせよ、二一世紀に入って以降の傾向に変化が現れていることはたしかです。そのことを、

第4章　Commitment――民藝の実践

図1　社会志向か個人志向か

注　昭和55年12月調査までは、「『これからは、国民は国や社会のことにもっと目を向けるべきだ』という意見と、『まだまだ個人の生活の充実に専心すべきだ』という意見がありますが、あなたの考えはこのどちらの意見に近いですか。」と聞いている。

そろそろきちんと確認したほうがいいのではないでしょうか。もはや二〇世紀ではないのはいうまでもありません。くわえて、いま求められているのは、もはやゼロ年代でもないということとすべきでしょう。ゼロ年代とは異なる次のステージへと時代が移行しているさまが、これからますます顕著になってくるかもしれません。

もう一点、冒頭で確認した時代の傾向がありました。投票率の低下です。これについては、先ごろ行われた最新の衆院選が記憶に新しいことでしょう。そう、投票率はさらに低下し五二・六二と、前回出された最低記録を更新することになりました。

第一章では、社会意識と生活意識、それぞれの高まりは決してネガティヴな兆候ではないにもかかわらず、結果的に社会全体としては着実によい方向に向かっているとはいいきれないこと、つまり現代社会の「歪み」の表れを投票率の低下に見出しました。そこから、深澤直人さんのパズルの比喩も参照しつつ、現代社会の中で民藝に注目する理由をこの「歪み」を整えることとし、以下のようにまとめてみました。

SOCIETY + LIFESTYLE = MINGEI（民藝）

しかし、いまザッと見てきたように、二〇一〇年代以降の状況は、生活意識も社会意識も単純に高まっているとはいえない状況へと転じています。そうした中で、ますます人々の気持ちは選挙から遠のき、結果ますます出口なしの袋小路に陥ったかとも思えるほどに、事態は深刻化しているともいえます。その点をあらためて明確に認識しておく必要があるでしょう。

社会意識の低下＋暮らしブームの終焉＝民藝

民藝がいま置かれている状況はこのように示す必要があるでしょう。パズルの「歪み」は依然残ったままです。むしろ膠着状態にあるとすらいえるかもしれません。そうした現状の厳しさを認識した上で、あらためて民藝にこの状況から脱する手がかりを求めるという視点が、前にもまして求められています。社会意識と生活意識、それぞれの高まりとは裏腹に、両者がただしくブリッジされていない状況の中での民藝。本書の冒頭で確認したのは、そうした時代状況と民藝の関係でした。時代の「歪み」が克服されていない現状では、なおこの関係から民藝の時代的役割を検討するこ

とはけっして無益ではありません。ただ、「社会意識の低下」と「暮らしブームの終焉」という一〇年代になって顕著になった動向をふまえ、さらに掘り下げた議論が求められているというべきでしょう。

民藝の両義性

ここに確認したような現状の推移があるものの、依然、世間では民藝ブームが健在であるようにも思われます。そうした状況から柳宗悦の民藝に回帰し、その立場を厳密に「擁護」しようという議論もあります。

　　何かしら不快な淋しさ

いまなおお賑やかしい民藝をめぐる刊行物などを目にして、ふと脳裏をよぎるのはこの言葉です。前章でも触れましたが、建築家・堀口捨己が『日本建築士』という雑誌に寄稿したエッセイの中で「民藝館」（三国荘）についてもらした感想です。民藝という言葉が世に出て間もないころのことのことです。

「モダニズムという」こうした傾向が世界を今や風靡しようとする時にこうした反対の現（あらわれ）が突然出て来てしかも流行的宣伝的騒がしい博覧会の中に身をさらしているのを思うとき、何かしら不快な淋しさがある。［中略］しかし民藝館がこうした反時代的であるにかかわらず尚私には何か心索かれるものがある。それはその郷土的な情緒や懐旧的雰囲気に囚れるのみでなしに何かそこに真実なものが隠されているように思われるのである。

（大礼記念国産振興東京博覧会を見て感想を二題」
『日本建築士』第二巻第五・六号、一九二八、一二一一三頁）

先にも述べたように、堀口は日本の近代建築を代表する建築家です。ヨーロッパに留学し、かの地でのモダニズムの動きを受けとめるとともに、帰国後は、数寄屋建築を範として、日本固有の土着的なものと合理的なモダニズムの融合形を求めていきます。逆に、姿かたちだけを写し取って、さも最先端の建築だとうそぶいている同時代の日本の建築家の態度には我慢がならなかった。細かい差異は別として、堀口と民藝は、近代的なま

ざしを持ちながら、土着的なものをもう一度顧みようという点で基本的なラインは同じといえます。だからこそ、「何かそこに真実なものが隠されているように思われる」とも書いているわけですが、それと同時に、といいますか、それゆえに「何かしら不快な淋しさがある」という感想をもらしてもいるわけです。同じ志を有した民藝だからこそ、その空間的表出の手ぬるさを見逃すことができなかった堀口にとって、民藝館は「その不純な表れの故に一種の不快が伴う」ものだったのです。

堀口の民藝評価は、このようなアンビヴァレントなものでした。これは単なる個人的感想というものではなく、同時代に同じ目線で社会と対峙していたからこそその実感であったのではないでしょうか。

逆に、じつは民藝については、こうしたアンビヴァレントさ、つまり両義性こそが大事なのではないかとも思われます。こうした両義性は民藝が有するブレといいますか、振れ幅を示すものであるような気がします。そればは単なる欠点ではなく、逆に可能性の「芽」——第1章で述べた言い方でいえば、「のびしろ」——とみることもできるのではないでしょうか。

それを見ずに、たとえば柳の言説にこだわるあまり、すでに仕上がって完結したものであるかのように民藝を閉じてしまうと、せっかくの可能性を

摘んでしまうのではないでしょうか。

本書の問いかけは、「いまなぜ民藝か」でした。現代社会の動向を念頭に置きつつ、民藝の可能性を明らかにすることが目的です。であればこそ、ここに略述した民藝の両義的側面を見失わずに出口を探る立ち位置が大事なのではないかと思います。

「いとおしさ」をデザインすること

さて、そろそろ最終章の本題に入っていきましょう。

まず、これまでに確認した内容をあらためて一瞥しておきます。前章では、いま、民藝の思想がどこへ立ち返っていくべきかを考えました。一九二八年——これは先ほどの堀口のエッセイが書かれた年でもありますが——という年に注目しながら、哲学者の和辻哲郎、建築家の藤井厚二の活動も参照し、民藝と同時代の動きを追いました。彼らは機械に対するアンチテーゼ、オルタナティヴとして自然への回帰を模索しました。そうして民藝も同じように同時代に対する新しい方向性を示そうとしていました。とくにそれがうかがわれるのが、民藝における住宅建築の試みでした。こ

うした点を論じつつ、では、そういう民藝がリバイバルしている現代の私たちはどこに回帰するのだろう？という問いを考えました。大阪万博を糸口として、単に自然回帰をする時代状況ではもはやないということを確認した上で、「人間」に帰るべきではないか、と提言しました。私たちひとりひとりが生き抜いていく術、サヴァイヴァビリティそのものが脆弱化している現状において、何よりもまずそこを取り戻す時期に来ているのではないかと。理想主義的なゼロ年代がすぎたいま、そうした要請はますます高まっているようにも思われます。

問われるべき「人間らしさ」とは何かを考えていく上で、本書全体のテーマにもなっている「インティマシー」——これは「いとおしさ」あるいは「親密さ」の意です——について掘り下げるということが一つの道筋として提案できるのではないかと考えます。民藝を経由して、「いとおしさ」をデザインする営みを盛り上げていくというか、促していく道筋ができるのであれば、民藝の可能性はまだまだある、というふうに。

では、いとおしさをデザインするとはどういうことなのか。

まず、いとおしさにまつわる柳宗悦の言葉をふたつ紹介しておきます。

それは親しさの作品である。愛に憧れる作品である。それは人の心をいつも招いている。人の情を待ちわびている。どうして私はそれを音(マ)づれずにいられよう。ここに私がいると私はいつも心に囁くのである。[中略] 私は朝鮮の芸術よりも、より親しげな美しさを持つ作品を、他に知る場合がない。それは情の美しさが産んだ芸術である。「親しさ」Intimacy そのものが、その美の本質だと私は思う。

（「朝鮮の友に贈る書」
『柳宗悦全集 第六巻』、四五頁）

二相のこの世は悲しみに満ちる。そこを逃れることが出来ないのが命数である。だが悲しみを悲しむ心とは何なのであろうか。悲しさは共に悲しむ者がある時、ぬくもりを覚える。悲しむことは温めることである。悲しみを慰めるものはまた悲しみの情ではなかったか。悲しみは慈(いつく)しみでありまた「愛(いと)しみ」である。

（『南無阿弥陀仏』、一九五五年、
『柳宗悦全集 第十九巻』、六四頁）

柳のまなざしの実際をうかがい知ることができます。

ひとつには「親しさ」と訳されるインティマシーへのまなざしです。「愛」とか「心」とか「情」という言葉は誤解を招きかねない表現ではあります。マテリアルな作品本来のありようを離れて、あたかも擬人化ないし主観化するかのようにも受け取れるからです。しかしながら、私はあえてそれでよいと思うのです。主観的あるいは私的でなければ、インティマシーの感受はありえないと思うのです。自分自身でさえ、ふだんは省みることのない、心の中の私秘的な部分を惹起させる感覚が、いとおしさではないでしょうか。ここではインティマシーは「親しさ」と訳されています。

少なくとも、ひとまず、目の前に現れたもののうちに、たんなる美しさでも機能性でもなく、親しく、他人ごととして打ち捨てられない、近さの感覚を覚えるまなざしのもとに見出されるものとして、柳がインティマシーを理解していたといってよいでしょう。

もうひとつには「悲しみ」の中から「愛おしみ」を紡ぎ出すまなざしです。

第2章の末尾で、民藝というコンセプトが見出した「平凡」について論

じた際に、『喜左衛門井戸』を見る」でつづられた「誰もそれに夢なんか見ていない」という一節にふれました。安易にポジティブな性格づけを施して、「平凡」の現実がもつ力をうやむやにしてはいけない。それがねらいでした。柳のロジックのパラドクシカルな特徴も確認した上ではありましたが、たんにロジックとしてではなく、民藝というコンセプトのもとで救いあげようとした現実にどこまでも即す中から出てきた言明というべきでしょう。夢なんか見ようがない、希望も喜びもない悲しい現実の平凡。そうした現実を現実に即して見据えたまなざしは、また、たんに投げやりな、諦めめいたまなざしでもありません。悲しみに満ちた「平凡」の現実をうやむやにせず、そこに深く共感する中で培われたまなざしです。先の引用からは、そうしたまなざしが重なり合うときに生まれる感情こそが「いとおしさ」であると理解できます。

ここに引用したふたつの文章は、いずれも直接民藝を論じたものではありません。

ひとつは、民藝というコンセプトをいまだ持ち合わせなかった宗教哲学者・柳宗悦に工芸の世界を見開かせた朝鮮の芸術世界について論じています。もうひとつは、民藝というコンセプトにまつわる数々の論及を経たの

ちにふたたびたどりついた仏教の世界について論じています。たしかにいずれも民藝論ではありません。しかしながら、民藝というコンセプトを練り上げていった期間の前と後になお変わらぬ一貫した視点が、柳宗悦という一人の思想家のまなざしにひそんでいたことを端的に示すものではないでしょうか。

　　私はこの書をあふるる情愛をもって、この世の無数の名も無き職人達
　　の亡き霊に贈る

（『柳宗悦全集　第八巻』、二八二頁）

　これは現行の文庫版の底本となった『民藝とは何か』（一九四一）に先立つ、『工藝美論』（一九二九）と『美と工藝』（一九三四）の巻頭に掲げられていた一文です。この一文にもまた、さきほど確認した「いとおしさ」のまなざしが反映していると考えるのは、けっして私ひとりの妄想ではないと思います。

写真：無数の名もなき職人達の亡き霊に贈る
この巻頭辞は、『民藝とは何か』（写真上：民藝叢書第一篇、昭和書房、1941）に先立つ、『工藝美論』（写真下：萬里閣、1929）と『美と工藝』（写真中：建設社、1934）に掲載されていた。

無数の小さな矢印の時代

さて、ここに確認した「インティマシー」と「いとおしさ」に関する柳の言明を念頭におきつつ、スケッチのようなかたちではありますが、ひきつづき「いとおしさ」をデザインするとはどういうことか考えていきたいと思います。

以前、建築家の小嶋一浩さんから、二〇世紀と二一世紀の違いについてこんな話をうかがいました。二〇世紀をひとつの大きな矢印の時代といえるとするなら、それに対して二一世紀は無数の小さな矢印の時代とするべきだというお話です。

小嶋さんは建築における風の処理の仕方について論じる中でこの違いを説明されました。二〇世紀の建築は、建物が所在する場所の平均的な、つまり一定の風向・風量に対応するように設計されていました。大きな建物になればなるほど、そういう傾向にありました。つまるところ、極端にいえば、二〇世紀建築はひとつの風にしか対応できませんでした。それが二一世紀になると、コンピュータで風の変化を細かく解析したり制御した

小嶋一浩
一九五八―二〇一六。建築家。大学院在学中に、建築設計事務所「シーラカンス」を共同設立。現在、横浜国立大学大学院Y-GSA教授。本文で言及した矢印のエピソードは、京都精華大学建築学科「エコロジー空間論」の一環で、「風」をテーマにした公開レクチャーシリーズの一回として行われた講演で紹介された（小嶋一浩「Fluid Direction」、二〇一二年五月二四日）。なお、その後の著作『小さな矢印の群れ「ミース・モデル」を超えて』（二〇一三）でも同様の議論がなされている。

りすることができるようになりました。竣工後はもちろん、設計段階から、時々刻々変わる風向・風量を想定して作業を進めるのはもはや常識です。両者でイメージされる風の違いを、小嶋さんは、先に述べた矢印の違いで明快に解説されたわけです。

小嶋さんのお話はあくまで風に関するものですが、ふたつの世紀の社会のあり方の違いについてもあてはまるのではないでしょうか。

二〇世紀はひとつの大きな矢印に対応していればよかった時代、あるいはみんながひとつの大きな矢印に乗っかった時代でした。かつて、フランスの思想家、**ジャン゠フランソワ・リオタール**が「大きな物語の終焉」としてポストモダンの幕開けを宣言したように、近代社会全般の傾向として理解してもよいでしょう。「大きな物語」という大きな矢印の時代、それが二〇世紀に絶頂を極めた社会的趨勢でした。それがいまは無数の小さな矢印になった。その無数の小さな矢印の声を、風に耳を傾けるようにして聴きとるのが二一世紀という時代ではないでしょうか。

だとすれば、民藝ののびしろとして問われている「いとおしさ」とは、何よりもこの無数の小さな矢印に応じたものでなければなりません。大きな掛け声の下にそこに収斂し

ジャン゠フランソワ・リオタール
一九二四—一九九八。哲学者。主著『ポストモダンの条件』（一九八四）で「大きな物語の終焉」を唱えた。

ていくものではなく、無数の小さな営みへの応答でなければなりません。

じっさい、前項の最後に引用したように、柳は民藝というコンセプトを世に知らしめるべく執筆した入門書の巻頭で、「無数の名も無き」人々へのまなざしを披瀝していました。

それにしても、この小さな矢印をどう考えたらいいのか。それらに応答するとはどういうことなのか。もうすこしこの点を考えてみましょう。

民藝と死

前章で、ハイデガーを引き合いに出して、「住まうことの学び直し」という言葉などを手がかりにしながら、民藝の現代的な可能性を問うていきました。

ハイデガーを参照軸としたのは、柳と同世代人だったからです。ふたりの間に直接の交流はなかったもの、両者は同じ年に生まれ、同じような学業時代、思想的な遍歴を遂げて、同じようなタイミングで主著とともに独自のコンセプトを出し、しかも日常生活における道具との関わりなど、極めて近い問題圏域を論じていました。

ところで、その際に指摘しなかったことで、もうひとつ両者には重なるポイントがあります。しかも、いま問題にしている「無数の小さな矢印」を考える上で重要なポイントです。

すなわち、死への配慮がそれです。

柳宗悦の没後五〇年を記念して、二〇一〇年から二〇一一年にかけて、ちくま文芸文庫から『柳宗悦コレクション』全三巻が刊行されました。柳の思想の全貌をコンパクトにまとめたアンソロジーで、それぞれの巻のテーマは、「ひと」「もの」「こころ」となっています。中でも第三巻「こころ」は、主題としても思想的といえる文章がピックアップされており、柳が民藝というコンセプトのもとに何を見出していたのかを知ることができます。とりわけその冒頭の三つの文章——すなわち、「妹の死」「亡き宗法に」「死とその悲みについて」の三つは、いずれも死にまつわる文章として注目すべきものです。

「妹の死」（一九二二）は、産後に病に伏した妹を見舞い、その終焉を見送ったときのことを綴っています。「亡き宗法に」（一九二三）は、生後わずか三日で亡くなった自身の子供にあてた手紙のような文章。もうひとつの「死とその悲みについて」（同）は、関東大震災を受けての文章です。

柳がそれまでの思想的な歩みを「民藝」という言葉に収斂させていくのは、これらの文章を執筆してからわずか数年のことでした。これは意外と指摘されていないことですが、民藝の前史と死の問題の関係は、あらためて論ずべきポイントではないかと思います。

他方、ハイデガーは、道具という身近なものとの関わりを手がかりに人間存在のありさまを論じた『存在と時間』の中で、人間を「**死への存在**」として位置づけています。自らの存在の究極の可能性が死だという逆説から、自己の存在の意味を問いました。

世間にハイデガーと死の問題について論じた書籍・論文はあまたありますが、民藝と死とのつながりについて主題としたものは、まず**目にすることがありません**。もちろん柳らの著作がダイレクトにこうしたテーマを扱っていない以上、いたしかたないとは思います。しかしながら、これはけっして無意味な問いではありません。

目の前の一個の道具は勝手に生まれてきたものではありません。ひとが生み出したものです。

なぜひとは繰り返しものを作り出すのか、生み出すのか。それは、ものが残らないから、失われるから、変わるからです。ひとの一生や時代の遷

目にすることはありません　もちろん皆無ではない。たとえば、松井健『柳宗悦と民藝の現在』（吉川弘文館、二〇〇五）では、若き柳が抱いた「死霊への興味」が論及されているし、竹中均「柳宗悦の二つの関心」（デザイン史フォーラム編『アーツ・アンド・クラフツと日本』所収、思文閣出版、二〇〇四）では、小林秀雄における「死の物質化としての骨董」との対比から、柳の民藝におる美への関心の方向性がむしろ「徹底して生の思考」だったと論じられている。

り変わりといったロングスパンでだけでなしに、すべての物事は日々、時々刻々と変遷しています。こうして文章を読んでいる一瞬一瞬にも、ひとつのことを終わらせ、次へ向かっている。そしてある瞬間には、唐突に予期せぬままに一切の終わりがやってくる。そのかぎりにおいて、私たちは常に終わりを生きている。極論すると、死を生きているといってもいいでしょう。ハイデガー的な言い方に聞こえるかもしれませんが、柳もまた同様の趣旨のことを述べています。

　私達の運命は予期し得ない未来に托されている。誰も次の瞬間を保証する事は出来ぬ。［中略］私達が用意なきうちに、死は私達に用意される。生きたいと思い生かしたいと希う心を自然は受けてはくれない。吾々の存在は宿命によって定められている様にさえ考えられる。死は何ものをも顧慮せずに人と人とを別れさせる。誰も離別の苦みを味わずして一生を過ごす事は出来ぬ。しかも一つの死は一切を暗からしめる勢いをさえ伴うのである。生きるという事には苦むという事さえ意味されている。かくて死が何であるかという事は、生が何であるかという事に書き改められる。

（「死とその悲みについて」
『柳宗悦コレクション3　こころ』、四九―五〇頁、
『柳宗悦全集　第三巻』、五〇六頁）

そもそも「いとおしさ」は、こうした点を抜きにすると見えてこないものなのではないでしょうか。

ひとは、終わらないものをいとおしく思うことはありません。いつまでも残っているもの、放っておいても問題ないものをいとおしいとは思いません。いとおしいものは、かならず限りがあります。はかなかったり、弱々しかったり、小さかったりします。それは物理的な意味での大小や強弱から測られるものではありません。あらゆる物事が時間の中にあり、生きることが死ぬことに等しい現実において、すべてのものは、限りあり、はかなく弱く、小さきものというべきでしょう。そうした現実の認識と「いとおしさ」の感受は表裏一体のものです。

そのかぎりにおいて、究極の終わりを意味する死は、いとおしさを考える上で非常に大事なポイントというべきでしょう。とするなら、二一世紀という時代を特徴づける無数の小さな矢印とは、無数の小さな死と言い換

えてもいいかもしれません。無数の小さなひとつひとつの死が意味を持つ、持たなきゃいけない、そういう時代。それは現実の死であるとともに、どこまでも平凡で凡庸で普通の私たちの日々の暮らしと社会のかけがえのなさを意味するものでもあります。

余談ですが、死にまつわる三篇を巻頭に掲げた『柳宗悦コレクション3 こころ』は3・11のちょうど一ヶ月後、二〇一一年四月一〇日に刊行されました。個々は決して長い文章ではないのですが、それだけに、ひとつひとつの言葉が深く心に響いたのを覚えています。

無数の名も無き職人達の亡き霊へ

ところで、言葉の意味としても、「いとおしい」は、たんに「かわいい」とかいうことだけではありません。「いとおしい」という言葉を辞書で調べると、こんなふうにあります。

いとおしい
① 自分にとって面白くないと思う心情を表わす。

つらい。困る。いやだ。
② 他人に対する同情の心を表わす。
かわいそうだ。ふびんだ。気の毒だ。
③ 弱小なものへの保護的な愛情を表わす。
かわいらしい。いじらしい。いとしい。

（『日本語大辞典』、小学館、二〇〇〇）

　語義からいっても、いとおしさには、苦しさ、憐れ、不憫、そういう意味が根っこにあります。もとは、自分自身にかかわる事柄でした。それが同様の苦しさの中にある他者への同情となり、転じて、そうした状況に陥りやすい小さいもの、弱いものにとりわけ向けられる情愛を表すに至りました。また、あわせて、こうした点を端的に示すものとして興味深いのは、古語において「いとほし」を漢字で表記する際に、愛情の「愛」ではなく、労働の「労」の字をあてている事例があることです（白川静『新装普及版　字訓』、一九九五、一二二―一二三頁）。

　考えてみれば、日々の営みそのものがまさに労働です。とりわけ、衣食住全般に自らの手でまかなわざるをえなかった時代の人にとって生活とは

即労働であり、苦しみそのものを意味するものでもあったでしょう。とはいって、消費社会になった現在においても実質的には変わりません。時代を問わず、個々の営みは変わろうとも、みな生きることに懸命です。子どもの成長や仲間との再会、ささやかな喜びに労苦を癒されたかと思えば、ある日突然いっさいを失うこともある。それでも生きていこうとする。労働と日々、それはいつの時代も不可分というべきでしょう。

もとより、もの作りは労働の最たるものです。その意味においても、いとおしさとは、なによりもまず、もの作りに従事する人々の日々の暮らし、その生涯に寄せられる慈しみの情愛にほかなりません。

労働に象徴される苦しみの最たるものが死と理解することもできるでしょう。民藝というコンセプトにおいても、そこまで見据えていたからこそ「いとおしさ」のまなざしの意義が際立ってくるといってよいのではないでしょうか。このように見てくると、先に掲げたこの一文はじつに民藝の本質的な内容をはらんでいるように思われてきます。

私はこの書をあふるる情愛をもって、この世の無数の名も無き職人達

の亡き霊に贈る

「あふるる情愛」、まさにそれこそが「いとおしさ」です。しかも、「無数の名も無き職人達」に寄せられるだけでも、その情愛の深さがうかがわれるのに、あえて彼らの「亡き霊」と言葉を重ねる。この一文は、けっしてたんに書籍の巻頭を装飾する添え物ではありません。まさしく「民藝とは何か」を述べようとするその時において、柳の脳裏に映じていたものその もの、そういってもけっしていいすぎではないのです。

本書の文脈からいっても、この一文はきわめて重要です。
第2章で民具との対比から確認した、審美性と現代性という民藝の骨格について述べました。この骨格による運動を駆動していたのは、二つの基本性格のうち現代性の方でした。ですが、現代性は、先の一文において、いわばループし、深く過去ないし記憶の世界へと沈潜します。
「無名の名も無き職人達」とは誰のことでしょうか。作り手です。もちろん、民藝を手がける作り手でもありますが、それだけではありません。むしろ、その背景をなしていた広大な民具という領野を担っていた作り手です。それこそ、そこに夢など見ることのないようなものづくりの世界、凡

庸で普通で平凡な現実を生き、誰に知られることもなく、忘れ去られようとしている作り手たちです。

あわせて第3章で述べた人間性の回復について付言するなら、それは自らの暮らしを自らの手に取り戻そうとする創造的な営みとして、なによりもまず現代性、その駆動力に裏付けられていたものでした。この営みが創造の源を得るべく向かうところこそ、「無名の名も無き職人達」、彼らの「亡き霊」の記憶にほかなりません。

この記憶は決して遠い過去の話ではありません。我が国の第二次大戦後の経済的繁栄をになった無数の労働者たちの思いのなかにも、この記憶は反映していたでしょう。彼らの帰りを待ちわびつつ、日々成長する家族の衣服を手ずから作り続けた者たちの思いの中にも反映していたでしょう。あるいはその影で過疎化が進み、帰る者もない寒村で淡々と編み組み細工をいとなみ続けた無数の老人たちの思いのなかにも、この記憶は反映していたでしょう。さらには、いまもなお、ファスト化した現代社会を担う途上国の無数の労働者のなかにも反映しているでしょう。

民藝とは、「この世の無数の名も無き職人達の亡き霊」へそそがれる「あふるる情愛」があってこそその民藝です。この情愛が「いとおしさ」で

あることは言うまでもありません。取り戻されるべき人間性のあり方として「いとおしさ」を掲げた理由は、まさにここにあります。

「デザイン」の曲がり角

問うているのは、いとおしさのデザインの可能性を民藝の中に探ることの内実です。あわせて、それを、無数の矢印への顧慮という点において二〇世紀と異なる二一世紀という時代に特有の仕方で考えようとしてきました。

ただ、「いとおしさをデザインする」というのも、耳に心地いい感じではありますが、その「デザインする」って何なの？という方もいるかもしれません。民藝とデザインなんてそもそも相容れない、プロダクト製品と手仕事である民藝とは違うんだ、と。

しかしながら、民藝の側から見ても、かつてのように工業製品か手仕事かではなく、両方の根っこにある共通性を取り出して、新しいモノのあり方、作り方、あるいはモノとのかかわり方を問い直そうとすることが求められているのではないでしょうか。

他方で、いまデザインそのものが曲がり角に来ている気がします。すでに第1章の冒頭で議論の導入として示したように、深澤直人さんの講演では、日本民藝館館長就任の背景に、従来のデザインの立場から一歩踏み出そうとする思いがあることが示唆されていました。この講演に先立ち、館長就任後の雑誌でのインタビューでは、こんな風におっしゃっています。

あまり洗練しすぎてはいけない。デザインよりももう一つ上のなんともいえない魅力が、この館にはあって、それをけっして崩しちゃいけない。

（「深澤直人の考える日本民藝館は、「じわじわと自分の力で感じる場」」

『芸術新潮』no.753（二〇一二年九月号）、一三七頁）

こんなに凄いのかと興奮しました。感動しすぎて、"ああ、いいなあ"と、そんな言葉しか出てこない。民藝は生活道具で、道具はまず使い勝手のよさがあり、そこに美しさが揃って合格だという感じがある。

でも、僕は、ここにあるものを見て、その上に立ちのぼる何かを強く感じたんです。何かとは、愛着、えも言われぬ魅力。カッコよさやクールさは一切なく、あったかいものでした。

（「深澤さん、民藝はデザインですか？」『Casa BRUTUS』vol.154（二〇一三年一月号）、五六頁）

日本民藝館の収蔵品を前にして、深澤さんが見出したのは、「使い勝手のよさ」でも「美しさ」でもなく、「その上に立ちのぼる何か」あるいは「愛着、えも言われぬ魅力」。それはまた、「デザインよりももう一つ上のなんともいえない魅力」でもありました。

繰り返しになりますが、おうおうにしてプロダクトと手仕事との違いという意味で理解されるような、デザインか民藝かという話ではありません。むしろ、そうした違いを止揚し、「その上に」抜け出た感覚。さきほどデザインの曲がり角という言い方をしましたが、曲がった先に目指されているものはそういうものではないでしょうか。いうまでもなく、その際に大事になってくる感性が「いとおしさ」です。

デザインと死

先に民藝との関わりから、「いとおしさ」における死の意義を確認しましたが、ここで簡単にデザインとの関わりからも見ておきたいと思います。

たとえば、デザイナーの佐藤雅彦さんといえば、数々のヒットCMや「ピタゴラスイッチ」というNHK・Eテレの番組のディレククションなどでご存知の方もあるでしょう。もう五年近く前になりますが、東京・六本木の 21_21 DESIGN SIGHT で、佐藤さんがディレクションされた展覧会が開催されました。『"これも自分と認めざるをえない" 展』という、すごくユニークな展覧会です。この展覧会にあわせて、雑誌『美術手帖』二〇一〇年一〇月号に掲載された彼のインタビュー記事がたいへん印象的でしたのでご紹介します。

いかに人生をよく生きるか、生活しやすいようにするか、その方策を決めるのがデザインという行為ですよね。例えば今ぼくが使っているこの手帳だって、いかに使いやすくスケジュールが書き込めるように

佐藤雅彦
一九五四—。メディアクリエーター。現在、東京藝術大学大学院映像研究科教授。

するか、［中略］それを決定していくことです。だからデザインには前提として必ず「生」がある。

ところがアートはそうではありません。アートは「いかに」ではなく「なぜ」で始まります。なぜ生きるか。そうすると「生」だけでなく「死」をも範疇として扱わなくてはならない。生きる意味が見つからなければ死という選択もありえるわけで、ぼくは今までそこには一線を引いてきました。なぜ生きるか、というのはとても厄介な命題だからです。しかし今回は、はからずも「なぜ」のほうに踏み出してしまった。

（「デザインという領域から逸脱をはじめた、佐藤雅彦のいま」『美術手帖』No.944、二八頁）

デザインとアートについて、たいへん明快に位置づけられています。一方は「いかに」＝Howの世界、他方は「なぜ」＝Whyの世界に関わる。また、一方は「生」にのみ関わり、他方は「死」をも考慮する。従来のデザインはもっぱら、それぞれの対比の前者、つまり「いかに生きるか」という問いをあげ、ただただ生きるためにのみ奉仕する領域におさまってい

た。しかしながら、この展覧会ではそこからの「逸脱」が試みられたといううわけです。

既存の領域からの逸脱はたんに一展覧会の試みだけではなく、そもそも現代社会におけるデザインの役割の変化を示しています。「なぜ生きるか」に向き合い、死という現実にも目を向ける。それがデザインに求められはじめているのではないでしょうか。

デザインとアートの対比はひとまずおくとして、How と Why、生と死の対比に注目していえば、この対比を「美しさ」と「いとおしさ」の対比として理解することもできます。「美しさ」は、「いかに」のひとつ、生き方のひとつ、生き方の表現の仕方のひとつ。それに対して、「いとおしさ」は「なぜ」のほう。なぜ生きるか、死という現実の可能性への考慮から、そこにものがあること、ここに私がいること、存在の根拠に思いをはせる。それはまた、確かにいまここに、ものがあり、私がいるという実感のリアリティ、それがあまりにリアルであることにおののく、というか感動するというか、そうした感覚ではないでしょうか。

じつは、先に引用したインタビューの中で、佐藤雅彦さんもまた「いとおしさ」にふれています。

『"これも自分と認めざるをえない"展』が扱っているのは、テクノロジーの進歩とセキュリティ意識の高まりから、個人を特定する認証システムの開発が急速に展開し複雑化した現代社会です。気がつくと、自分ではふだんまるで意識しない「属性」が実は自分を他者から区別する決定要因、つまり自分の「本質」のようになってひとり歩きしている現状が、この展覧会では体験型でわかりやすく企画構成されていました。

その一つが《指紋の池》です。指先をセンサーに押しつけて「あれ？　自分の指紋が映ったぞ」と思ったとたん、大きなモニターの中でその指紋が動き出す。よく見るとその先に無数の指紋があるというものです。[中略]さらにもう一度指をセンサーに押し当てると、たくさんの指紋の中から自分が放流した指紋だけが反応して戻ってくるというアイデアが浮かびました。そうすると、戻ってきた指紋にいとおしさが感じられるんじゃないか。自分には自分だけの指紋があることは知っていても、そこに「いとおしさ」を感じるということはまずありません。なのにこの表象はなんなんだろう？　そして指紋じゃなければダメなのか？とも思う。

（前掲、『美術手帖』No.944, 二九―三〇頁）

「池」には無数の指紋が漂いあふれています。自分の指紋がそこにさまよいこんでいったとき、いつしかどれが私のものかもはやわからなくなります。無数というのは自分を見失うぐらい多いということです。自分の指紋がわからなくなるというのは、もともとそれくらい自分というものを知らないということです。そうして見失っていた自分の指紋を見出したときに感じたという「いとおしさ」。

「いとおしさ」のデザインは、あらかじめ「いとおしさ」のイメージがあって、できあいのデザインというツールでそれを表現するということではありません。既存の領域を逸脱し、新しい役割を担うことを試みはじめたデザインが、生だけでなく死をも思い、How から Why へと問題関心を転換したとき、おのずと見出したのが「いとおしさ」。そういってもいいのではないでしょうか。

先端テクノロジーを駆使したこの展覧会には、関連資料として、縄文時代の「足形付土版」が一枚、会場の片すみに展示されていました。縦横20センチほどのやわらかそうな黒土の板に、左右そろえた小さな足形がうっ

すらと見えました。それは子どもの足形でした。小さな子どもの足形でした。詳細はわかりません。幼くして亡くなった子の形見としてつくられたのか、あるいは亡くなった親を葬る際の副葬品かは判然としないようですが、いずれにせよ、これほどこの展覧会のメッセージを端的に伝えるものはないように感じました。ここにもまた「いとおしさ」があふれていました。

How から Why へ

そろそろ締めくくりに入ります。

本章冒頭でも再確認しましたが、現代社会では、投票率の低下に端的に示されているように、いたずらに先行きの不透明感が助長されている状況があります。その一因として、社会意識、すなわち他者の利益を優先する傾向と、生活意識、すなわち自己の利益を優先する傾向の双方が高まってはいるもののうまくブリッジされていない現状をあげました。両者がブリッジされない結果、現実のリアリティが薄れてしまい、社会も暮らしもどこか他所ごと他人ごとのようで、エイヤッとじっさいの変革に一歩

踏み出すにはいたらない、あるいはそうした機会を見失ってしまっているのではないか、と。

求められているのは、さしあたりこのブリッジでした。そうして、そこへと至る手がかりを民藝のうちに探ることが本書のねらいでした。

考えてみると、社会意識と生活意識の両者は、先ほどの佐藤雅彦さんの言葉を借りるなら、それぞれ「いかに」のひとつではないでしょうか。いかに生きるか。より社会に貢献するように生きるか、あるいは、より自らの生活を豊かにする方向に意識を向けて生きるか。いずれもが実は「いかに生きるか」あるいは「いかに存在するか」の答えを示す方向性といえます。ふたつの「いかに」の方向性がそれぞれに多くの共感を集め、ブームのように盛り上がったのがゼロ年代でした。それがここへきて、ジワジワと変化しつつあります。社会意識には急激な低下がうかがわれる。生活意識の方はブーム化の浅薄さを克服しなければという議論が表立ってきている。「いかに」という問いに対する答えとして出てきたふたつの方向性が、いま揺らいでいる。

こうした現状をふまえると、ほんとうに必要なのは、ふたつの「いかに」を単にブリッジするという発想ではないように思われます。ふたつの

「いかに」ありきで、それらを前提として考える状況ではもはやありません。もちろん、大切なのは、それぞれにより現実的なあり方が模索されているとは思いますが、こうした「いかに」の地平とは異なる仕方で考えることではないでしょうか。つまり、ふたつの「いかに」の間のブリッジを探る以前に、両者の違いを超えたところで考えなければなりません。

いま求められているのは、問いの転換です。「いかに生きるか」「いかに存在するか」から、「なぜ生きるか」「なぜ存在するか」への転換。ちょっとおおげさな言い方をすれば、存在の根拠へとまなざしを向けることです。

「いとおしさをデザインする」ということは、まさにこうしたまなざし、こうした問いの転換とともにあります。そもそも「なぜ」という問いの喚起なくして、「いとおしさ」の感受はありえないのですから。

「いとおしさをデザインする」。これこそが、本書が探ってきた民藝の「のびしろ」です。残念ながら、これは、すぐに社会や暮らしがいい方向に向かうような特効薬ではありません。もしかしたら、前にもまして世の中はギスギスするかもしれません。でも、そのギスギスこそが、居心地のよいものではないかもしれません。よそごと、ひとごとであるか

のような姿を呈していた社会と暮らしは、そのときほんのわずかながらも、きっと身近なわがこととして無視できない存在になっていることでしょう。そこからです、次の一歩は。

エピローグ 「いとおしさ」を求めて

島根県西部、石見地方に温泉津(ゆのつ)という町があります。昔から温泉地として知られるとともに、日本海に面した港町でもあるため、この名があります。温泉地とはいうものの、国道からすこし引っ込むように位置しているせいか、繁華な趣きはまるでなく、楚々とした小さな町です。

二〇一四年秋、そこでこの写真と出会いました。海水浴の情景です。これ、誰の写真かわかりますか?

河井寛次郎です。一番右端で神妙な顔をしているガリガリのあばら骨が見えているおじいさんが寛次郎です。福井県高浜——いまは原発があるところです——に、家族で海水浴をしたときの写真だそうです。昭和三五年(一九六〇)ごろということですから、ちょうど七〇歳くらい。晩年の寛次郎です。

右から河井寬次郎、森山雅夫さん、鷺珠江さん

この写真を見せてくれたのは、温泉津で焼き物を手がけている森山雅夫さんです。寛次郎のすぐ左後ろ、対照的に筋肉隆々とした青年が森山さんです。当時、二〇歳。森山さんは晩年の寛次郎のもとで焼き物の修行をされました。最後の内弟子ともいわれています。

本文第4章でも述べた高松でのトークのあと、ふと思い立って、温泉津にある森山窯を訪ねました。かねてよりお名前は聞いていましたし、作品にふれる機会もあったのですが、窯元を訪ねるのはこのときがはじめてでした。いきなりという等しい訪問でしたが、とても懇切丁寧にいろいろとお話を聞かせてくださいました。その場に二時間ほどいたでしょうか。

そうして最後の最後に、「そういえば最近、こんなのが見つかってね」といいながら、出てきたのがこの写真でした。写真はよくある透明のクリアファイルに、同じ海水浴のときのものを含め、内弟子時代に河井家の人たちと撮ったいくつかの写真といっしょに収められていました。

この写真についてどう語ればいいのか、なかなかいい言葉がみつかりません。

見た瞬間、なんだか身震いしました。「いとおしさ」あるいは「いとおしさをデザインする」って、こういうことなのかも。たしか、直観的にそ

う思ったような気がします。「やっぱり、人なんだな」と。

森山窯を訪ねた直後、同じ島根の出雲地方にある出西窯を訪ねました。戦後ほどなく、現在代表をつとめる多々納真さんのお父さんの弘光さんはじめ、焼き物にはまるで素人だった若者たちが共同ではじめた窯元です。その大きな支えになったのが寛次郎をはじめ、民藝の面々でした。

訪ねたのはちょうど毎年恒例の「登り窯・炎の祭り」が終わった翌日で、後片づけの作業をされていたのですが、ご挨拶だけでもと思って訪れ、久しぶりに代表の多々納真さんにお目にかかることができました。

冬の訪れを告げるような冷たい雨の日でした。その雨を見るとも見ず、互いの近況などを報告しあう中で、やがて熱を帯びたかのように、多々納さんは「民藝はものがあってこその民藝であって、ものを作る人があってこそ」ということをおっしゃいました。出西窯の由来をふまえてのお話だったのですが、すぐさま、森山さんに見せていただいた写真が連想されました。

この写真の真ん中で洋服を着ている女の子は、寛次郎の孫の鷺珠江さんです。寛次郎には三人の孫がありますが、その末っ子。現在はお姉さんたちといっしょに、寛次郎旧宅でもある河井寛次郎記念館を切り盛りされて

島根での何人かの方々との出会いの後、京都の河井寬次郎記念館に鷺さんを訪ね、さきほどの写真のことをお話ししました。とても懐かしそうな顔をされ、そうして森山窯のことをとても喜んでくださいました。

河井家にとって、内弟子の森山さんは家族同然、とくに孫たちにとってはすこし年上の兄のような存在でもあったそうです。

鷺さんは、はじめて森山窯を訪ね、作業場に足を踏み入れたときに思わず涙がこぼれたそうです。その日のことを、つい昨日のことのように、ありありと話される鷺さんを見ていて、またあの写真のことが思い返されました。

河井寬次郎はもとより、森山窯も出西窯も、あるいは、両窯とおなじく寬次郎にゆかりで、本文第3章で紹介した上田恒次も、けっして純粋な意味で「名もなき陶工」ではありません。ですが、その思い、柳が寄せた「あふるる情愛」は、それぞれに確実に受け継がれています。

こうした出会いのつらなりが、「いとおしさ」という言葉に込められるべき内実を与えてくれました。拙い文章からそれがどこまで表現できたかは、ほんとうに心もとない限りですが、読者のみなさんには、この出会い

210

を無駄にしたくないという筆者の思いの片鱗でも感じとっていただけたら幸いです。

出会いという意味では、何よりもまず、本書のベースとなった明治大学野生の科学研究所連続公開講座の機会を与え、また本書にも序文を寄せてくださった、中沢新一さんに感謝しなければなりません。

そもそもは、「いまなぜ民藝か」という問いを考えるにあたり励みをもたらし、この問いを考えつづけることへと駆り立ててくれたのも中沢さんでした。多摩美術大学芸術人類学研究所の会報誌『Art Anthropology』第五号（二〇一一年二月）に掲載された「民藝を初期化する」が、それです。

*

民藝はたいへん重要な主題です。柳さんの民藝運動を二十一世紀の私たちがもう一度初期化して、新しい意味づけを与え、現代の中に放り込んでいったとき、そこに私たちが取り戻さなければいけない多くの主題が結びついています。［中略］民藝を全体として取り戻すために

は、民藝品という物を超え、それを抱接している大きな「民藝的空間」を私たちがもう一度取り戻す必要があります。そのときにはじめて、私たちは柳さんともう一度同じ地点に立つことができます。そして、柳さんが作りだそうとしたものを、自らの手で新しい形で二十一世紀に作りだすことができるのかもしれません。私はそうしなければいけないと確信しています。

(中沢新一「民藝を初期化する」
『Art Anthropology』05、三六頁)

この一文を読んだ直後に、出版社から『〈民藝〉のレッスン』の企画提案があり、まず思いついたのが、本書冒頭でもふれた、中沢さんとの対談でした。そこからさらに考えを深め、こうして新たに同じく中沢さんにいただいたご縁で一書を世に問うことができ、感に堪えません。

*

先ほども書いたとおり、本書は、明治大学野生の科学研究所で行った連

続公開講座（全三回）での講演内容をベースとしています。各回のテーマ等は以下のとおりでした。

公開講座「社会と暮らしのインティマシー‥いまなぜ民藝か」

　　　　　　　　　　　講師‥鞍田崇

　　　　　　　　　　　コメンテーター‥中沢新一

　　　　　　　　　　　於‥明治大学野生の科学研究所

第1回：prologue & sympathy
民藝再評価をもたらした近年の社会状況と共感のひろがり
　　　　　　　　　　　二〇一四年一〇月一八日

第2回：thoughts
二十一世紀という時代状況の中で注目すべき民藝の思想
　　　　　　　　　　　二〇一四年一一月二二日

第3回：mission & practices
オルタナティブとしての民藝とその展開
　　　　　　　　　　　二〇一四年一二月二〇日

これらで論じた内容をもとにしながらも、本書では大幅に加筆をほどこしました。作業にあたっては、明治大学出版会の須川善行さんにたいへんお世話になりました。加筆に手間取るあまり、須川さんはじめ、関係各所には多大なご迷惑をおかけしてしまいました。別して心からの感謝とお詫びを申しあげます。

そのほかにも、講座開催や写真提供はじめ、そのご好意に感謝申し上げなければならない方々がたくさんおられます。個々のお名前をあげるのは割愛させていただきますが、おひとりおひとりに深く感謝申しあげたい気持ちでいっぱいです。

二〇一五年二月

鞍田　崇

凡例・書誌

一、引用に際しては、本書が一般読者も想定したものであることを考慮して、旧字・旧仮名は新字・新仮名にあらためた。また、適宜、漢字を平仮名で表記した箇所もある。

一、本書で主として参照したのは、以下の二件である。
『柳宗悦全集』（全二五巻、筑摩書房、一九八〇～一九九二）
『復刻版 月刊民藝・民藝』（全一二巻＋別冊一、不二出版、二〇〇八）

一、上記二件の各巻の内容は以下のとおり。

◎『柳宗悦全集』

第一巻　科學・宗教・藝術　初期論集（解説：鶴見俊輔）
第二巻　宗教とその眞理・宗教的奇蹟（解説：柳宗玄）一九八一
第三巻　宗教の理解・神に就て（解説：鶴見俊輔）一九八一
第四巻　ウィリアム・ブレーク（解説：由良君美）一九八一
第五巻　ブレイクとホヰットマン（解説：壽岳文章）一九八一
第六巻　朝鮮とその藝術（解説：鶴見俊輔）一九八一
第七巻　木喰五行上人（解説：大岡信）一九八一
第八巻　工藝の道（解説：水尾比呂志）一九八〇
第九巻　工藝文化（解説：水尾比呂志）一九八〇
第十巻　民藝の立場（解説：水尾比呂志）一九八一
第十一巻　手仕事の日本（解説：対談　岡村吉右衛門・柳悦孝）一九八一
第十二巻　陶磁器の美（解説：水尾比呂志）一九八二
第十三巻　民畫（解説：水尾比呂志）一九八二
第十四巻　個人作家論・船箪笥（解説：水尾比呂志）一九八二

第十五巻　沖縄の傳統（解説：水尾比呂志）
第十六巻　日本民藝館（解説：柳宗理）　一九八一
第十七巻　茶の改革・随筆（Ⅰ）（解説：熊倉功夫）
第十八巻　美の法門・随筆（Ⅱ）（解説：壽岳文章）一九八二
第十九巻　南無阿彌陀佛・随筆（Ⅲ）（解説：壽岳文章）
第二十巻　編輯録［旧字］（解説：鶴見俊輔）　一九八二
第二十一巻上　書簡　上　一九八九
第二十一巻中　書簡　中　一九八九
第二十一巻下　書簡　下（解説：熊倉功夫）　一九八九
第二十二巻上　補遺・未發表論稿・年譜　他　上　一九九二
第二十二巻下　補遺・未發表論稿・年譜　他　下　一九九二

◎『復刻版　月刊民藝・民藝』
第1巻　第一号〜第五号：一九三九年四月〜八月　二〇〇八
第2巻　第六号〜第九号：一九三九年九月〜一二月　二〇〇八
第3巻　第一〇号〜第一五号：一九四〇年一月〜六月　二〇〇八
第4巻　第一六号〜第二〇号：一九四〇年七月〜一二月　二〇〇八
第5巻　第二一・二二・二三合併号〜第二七号：一九四一年二月〜六月　二〇〇八
第6巻　第二八号〜第三二号：一九四一年七月〜一二月　二〇〇八
第7巻　第三三号〜第三八号：一九四二年一月〜六月　二〇〇八
第8巻　第三九号〜第四四号：一九四二年七月〜一二月　二〇〇八
第9巻　第四五号〜第四九号：一九四三年一月〜五月　二〇〇八
第10巻　第五〇号〜第五六号：一九四三年六月〜一二月　二〇〇八
第11巻　第五七号〜第六二号：一九四四年一月〜七月　二〇〇八
第12巻　第六三号〜第六八号、七〇号：一九四四年八月〜一二月、一九四六年七月　二〇〇八
別冊　解説（水尾比呂志・尾久彰三・杉山享司・村上豊隆・白土慎太郎）・総目次・索引　二〇〇八

『富本憲吉のデザイン空間』 138

な
「亡き宗法に」 185
「何を『下手物』から学び得るか」 77
『南無阿弥陀仏』 177
『日本建築士』 103, 105, *105*, 172–3
『日本の住宅』 97, 99, 109
『日本の民家』 44
「日本民藝協会の提案」 49
『日本民藝美術館設立趣意書』 47, 67–8, 69, 77

は
『バーナード・リーチ――生活をつくる眼と手――』 138
羽広（端広）鉄瓶 30, *31*, 32, 35–6
パリ万博 113–5, 121, 127
『美と工藝』 78, 180, *181*
『美の法門』 6
『風土――人間学的考察』 98, 109, 111, 115
『古道具、その行き先』展 36
『冒険手帳』 152, 154
『ホール・アース・カタログ』 152–3

ま
「幕は下りぬ」 66
「見るものと使うもの」 136–7
『民芸運動と建築』 45
民藝館（三国荘） 99, *103*, 110, 138–9

「民藝館について」 137
『民藝とは何か』 77–8, *77*, 82, 180, *181*
「民藝学と民俗学」 50
「民藝と民俗学の問題　柳田國男／柳宗悦：対談」 52
『〈民藝〉のレッスン　つたなさの技法』 1–2, *73*, 211
「民藝を初期化する」 210–1

や
柳宗悦邸（日本民藝館西館） 139
『柳宗悦　手としての人間』 40
『柳宗悦展　「平常」の美・「日常」の神秘』 40
『柳宗理のデザイン〜戦後デザインのパイオニア』 66
『山上宗二記』 87
『ユートピアだより』 58
『ようこそ　ようこそ　はじまりのデザイン』 41

ら
『理想の暮らしを求めて　濱田庄司スタイル展』 138
『レスプリ・ミンゲイ・オ・ジャポン』 39
レッド・ハウス 56, *60–1*

『ウォーキング・ウィズ・クラフト』
……………………………… 161-2, 164
大阪万博 ……………………………………
120-4, *125*, 126-8, 130, 132, 136, 176
『沖縄文化論　忘れられた日本』………
128-9, 132

か

機械館 ………………………… 114, 121-2
「『喜左衛門井戸』を見る」………………
88-9, 92, 117, 179
「クラフトフェアはいらない？」…… 165
クラフトフェアまつもと ………………
159-60, 162-3
『月刊民藝』 ………………… 49, 52-3, 77
「下手ものの美」 ………… 79, 91, 93, 111
「現代生活と民藝の本質」 ………… 53
『建築家なしの建築』 ……………… 116
『建築をめざして』 ……………………… 63
『工藝』 ……………………… 45, 77, 91
『工藝』第一号「編輯餘録」 ………… 45
『工藝の道』 …… 57, 85-6, 98, 109, 144
『工藝美論』 ………………… 77-8, 180, *181*
「工藝美論の先駆者について」 …………
57, 60-1, 85-6, 91
『工藝文化』 ………………… 62, 71, *73*, 75-6
『高麗茶碗』 ……………………………… 88
『国民生活白書』 …………… 18, *19*, 20, 166-7
『ゴシックの本質』 ……………… 58, 60
「孤独な民藝の仕事」 ………………… 70
『"これも自分と認めざるをえない"
展』 ……………………………… 197, 200

さ

サヴォワ邸 ………………………… 64, 65
『さまよえる工藝―柳宗悦と近代』
……………………………………… 40
『サヨナラ、民芸。こんにちは、民藝』
……………………………………… 39
『シェア』 ……………………………… 21
「死とその悲みについて」 ……… 185, 187
『社会思想家としてのラスキンとモリ
ス』 ……………………………………… 58
『スーパー・ノーマル展』 ……………… 14
『素と形』展 ………………………… 162
『「生活工芸」の時代』 ……………… 163
瀬戸内生活工芸祭 …………………… 163

た

『大正名器鑑』 ……………………… 88
「太陽の塔」 ………………… 121-4, 128, 130
大礼記念国産振興東京博覧会 …………
101, *103*
「大礼記念国産振興東京博覧会を見て
感想二題」 …………… 106, 132, 173
高林兵衛邸（日本民藝美術館）……… 140
「建てる・住まう・考える」 ……………
107, 134, 135-6
「朝鮮の友に贈る書」 ………………… 177
聴竹居 ……………………… 98, *100*, 110
『聴竹居図案集』 ……………………… 99
『手仕事の日本』 …………………… 30, 32
『デザインの輪郭』 ……………… 13-4, 84
電力館 ……………………………… 122, 124
『道具の足跡　生活工芸の地図をひろ
げて』 ……………………………… 23, 163

は

ハイデガー, マルティン ······ 107-8, *108*, 114-5, 134-6, 149-51, 184, 186-7
白茅会 ······ 44
服部滋樹 ······ 3, 40
濱田庄司 ······ 12, 64, 68, 138-9, 141
深澤直人 ······ 3, 12-7, 29, 33, 84, 170, 195
藤井厚二 ······ 96-8, 107-11, 114-5, 118, 120, 136, 175
藤井咲子 ······ 35-6, *37*
藤田治彦 ······ 45
ブランド, スチュワート ······ 152
ペリアン, シャルロット ······ 39
堀口捨己 ······ 105-8, 115-6, 118, 132-4, 136, 172-5

ま

益田鈍翁 ······ 141
松平不昧 ······ 89
ミース・ファン・デル・ローエ, ルートヴィッヒ ······ 105
三谷龍二 ······ 23, 33, 160, *161*, 163
モリス, ウィリアム ······ 55-8, 59, 60-2, 85
モリソン, ジャスパー ······ 14-5
森山雅夫 ······ 208-10

や

柳宗悦 ······ 4, 5, 6, 12-3, 30, *31*, 32, 36, 40, 44-6, 48-53, 55, 57, 60-4, 67-8, 70-2, 74-8, 80-7, 89, 91-3, 96, 98-100, 102, 104-5, 107-13, 114-5, 117-8, 120-1, 127-8, 135-42, 144, 172, 174, 176-80, 182, 184-8, 191, 209-10
柳宗理 ······ 12-3, 33, 39, 64, 66
柳田國男 ······ 44, 51-3
ヤノベケンジ ······ 123-4, *125*, 126, 128, 136
山本為三郎 ······ 99

ら

ラスキン, ジョン ······ 56-8, 60-2, 85
リーチ, バーナード ······ 71, 138, 142
リオタール, ジャン＝フランソワ ······ 183
ル・コルビュジエ ······ 63-4, 105
ルドフスキー, バーナード ······ 116-7

わ

和辻哲郎 ······ 96-7, 107-9, 112, 114-5, 118, 120, 136, 175

作品・文献・展覧会

あ

『あたらしい教科書　民芸』 ······ 39
『おじいちゃんの封筒』 ······ 35-6, *37*
『井戸茶碗　戦国武将が憧れた器』展 ······ 89
「妹の死」 ······ 185
『インターナショナル・アーツ＆クラフツ展』 ······ 38, 57, 139
上田恒次郎 ······ 142, *143*, 145
『ヴェネツィアの石』 ······ 57

索引

人物・団体・施設

あ

青田五良 — 140
青山二郎 — 68
赤木明登 — 165
アチック・ミューゼアム — 44
伊藤徹 — 40
イームズ夫妻 — 64
石村由起子 — 159, *161*, 163
上田恒次 — 142, 144, 146-8, 150, 210
ウェッブ, フィリップ — 56
大熊信行 — 58
大島健一 — 162
岡本太郎 — 121, 123, 128-32, 136

か

賀川豊彦 — 57
上加茂民藝協団 — 76, 140, 142
河井寬次郎 — 68, 91, 141-2, 144, 146, 148-9, 206, *207*, 208-10
くるみの木 — 159-60, *161*, 163
黒田辰秋 — 68, 140, 142
剣持勇 — 39
小嶋一浩 — 182
今和次郎 — 44

さ

坂田和實 — 33-6
鷺珠江 — 209-10
佐藤雅彦 — 197-9, 202
式場隆三郎 — 51, *77*
渋沢敬三 — 44
鈴木禎宏 — 71, *73*
芹沢銈介 — 141
千利休 — 87
ソーシャルビジネス研究会 — 20

た

タウト, ブルーノ — 39
高林兵衛 — 140
武田五一 — 97
竹中工務店 — 97
多々納真 — 209
谷口尚規 — 153-4
土田眞紀 — 40
帝室博物館（東京国立博物館） — 70, 102
鳥取民藝会 — 76
富本憲吉 — 68, 138, 142

な

ナガオカケンメイ — 33, 39
中沢新一 — 1, 210-2
新潟民藝美術協会 — 76
日本民藝館 — 3, 5, 12-3, *13*, 15, 30, 36, 46, 48, 64, 77, 99, 139-41, 194-5
日本民藝協会 — 76
ノグチ, イサム — 39, 64

鞍田 崇（くらた・たかし）

明治大学理工学部専任准教授。1970年兵庫県生まれ。京都大学大学院人間・環境学研究科博士課程修了。博士（人間・環境学）。総合地球環境学研究所（地球研）を経て、現職。著書に『「生活工芸」の時代』（共著、新潮社）、『道具の足跡』（共著、アノニマ・スタジオ）、『〈民藝〉のレッスン　つたなさの技法』（編著、フィルムアート社）。

La science sauvage de poche 03
民藝のインティマシー　「いとおしさ」をデザインする

2015年 3月31日　初版第1刷発行
2025年 5月30日　　　　第6刷発行

著　者	鞍田 崇
発行所	明治大学出版会
	〒101-8301
	東京都千代田区神田駿河台1-1
	電話　03-3296-4282
	http://www.meiji.ac.jp/press/
発売所	丸善出版株式会社
	〒101-0051
	東京都千代田区神田神保町2-17
	電話　03-3512-3256
	http://pub.maruzen.co.jp/
装　丁	坂川栄治+坂川朱音（坂川事務所）
編集協力	北條一浩
印刷・製本	萩原印刷株式会社

ISBN 978-4-906811-13-7 C0072
©2015 Takashi Kurata
Printed in Japan